日本後現代建築巡禮

JAPANESE POST MODERN ARCHITECTURE

磯達雄＝文｜宮澤洋＝圖｜日經建築◆編

前言

打開封印20年的蓋子

近年常耳聞現代建築在一般群眾間受到高度重視，蔚為話題。正值高度經濟成長期建蓋的廳舍與文化設施正要拆除重建的時期，也常看到市民在得知後提出請願書要求保存、運用，或開設相關座談會的報導。對於透過《有故事的昭和現代建築》（東・西日本篇）闡述現代主義建築迷人之處的我們而言，這樣的消息相當令人振奮。

可是，我卻從未在新聞報導上看到民眾提出請願書，要求保存後現代主義建築。也沒在一般雜誌上看過後現代主義建築的特輯。甚至連建築界相關人士也鮮少有人認真評論後現代主義建築。這樣既不批判也不肯定，就只是視而不見的現象，與其說漠不關心，我倒覺得眾人像是將後現代主義建築封印了一般。

後現代主義建築之所以會被忽視的最大原因，恐怕是因為其建設高峰期與泡沫經濟崩壞的時期重疊吧。無論是一般民眾還是建築界相關人士，大家都對那個時代懷抱著罪惡感。「讚賞泡沫時期投入大筆金錢建設的建築物，不知會遭受何種非議？」——人們或許都會受到這樣的想法束縛吧。

能夠從20年間的50棟建築中發現什麼？

筆者畢業於政經學系，於1990年進入領域完全不相關的專業建築雜誌工作。當時正值後現代主義的全盛期。坦白說，我剛入社時，絲毫不明白那些在雜誌上掀起熱潮的建築到底好在哪裡。相反的，比起後現代主義建築，舊雜誌裡充滿簡約之美的現代主義建築更吸引我，《有故事的昭和現代建築》的專欄企劃也由此而生。

但是在那之後經過20年，隨著建築知識的增加，我開始對當時未能理解的後現代主義建築感到好奇。

如果不了解後現代主義誕生的契機，就無法了解現代主義的問題；倘若不明白後現代主義為何衰退，便無從得知今後的建築該朝哪個方向前進。唯有打開封印20年的盒蓋，才能了解歷史脈絡。

以上雖然寫了這麼一篇一本正經的文章，但撇開編輯者的使命感不談，其實我是私心希望能到處參觀其他人不常欣賞的建築。

我好想仔細瞧瞧轉作葬儀會場的「M2」，以及堪稱泡沫經濟象徵的「川久飯店」內部。不僅如此，對於完工當時令人費解的「青山製圖專門學校1號館」，如今參觀後會產生什麼想法，我也充滿興致。建築巡禮的原動力，通常是這種迷哈精神的興趣使然。

本書包含了在《日經建築》以連載形式刊登的26棟建築報導，還有以「順路到訪」為題全新創作的24棟建築圖文報導。介紹對象為1975-1995年完工的建築，並依照完工年份編排。就算造訪過這50棟後現代主義建築仍無法領略其中的奧妙，光是能一覽這個時代的代表性建築也深具意義了，不是嗎？

那麼，就讓我們打開這20年的封印吧！

2011年6月

宮澤洋〔負責本書插畫。現為《日經建築》總編輯〕

以下省略文章中的敬稱

1

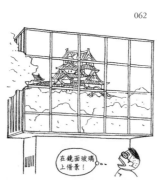

2

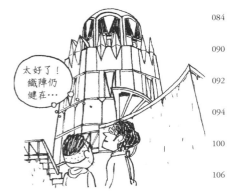

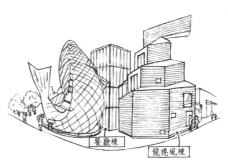

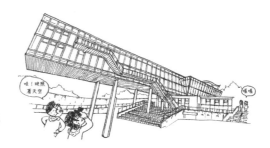

3

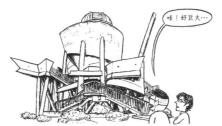

隈研吾 × 磯達雄

「與社會搏鬥所產生的張力，沒有比這個時代更有趣的了。」

設計者別索引（按照注音符號順序排列）

巡禮
MAP
west
JAPAN
西

〔凡例〕｜●摸索期〔1975-82竣工〕｜●興盛期〔1983-89竣工〕｜●極盛期〔1990-95竣工〕

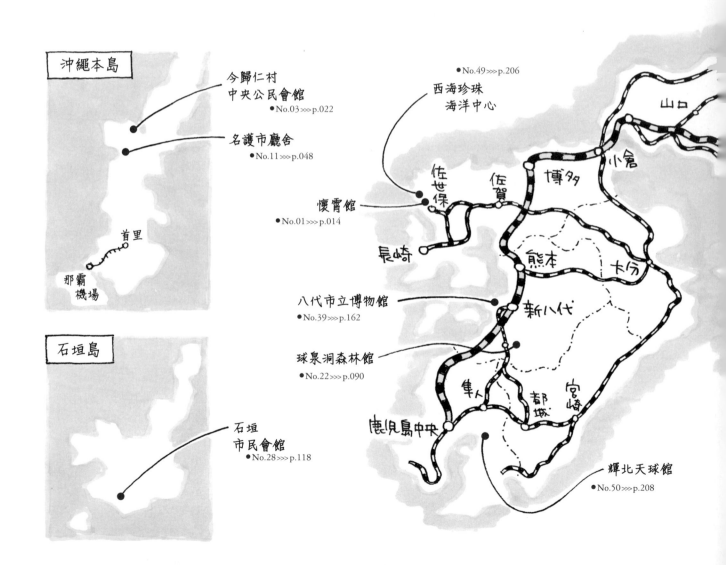

沖繩本島

今歸仁村
中央公民會館
　●No.03≫≫p.022

名護市廳舍
　●No.11≫≫p.048

首里

那霸
機場

石垣島

石垣
市民會館
　●No.28≫≫p.118

●No.49≫≫p.206

西海珍珠
海洋中心

懷霄館
　●No.01≫≫p.014

佐世保　佐賀　博多　小倉　山口

長崎　熊本　大分

八代市立博物館
　●No.39≫≫p.162

新八代

球泉洞森林館
　●No.22≫≫p.090

隼人　都城　宮崎

鹿兒島中央

輝北天球館
　●No.50≫≫p.208

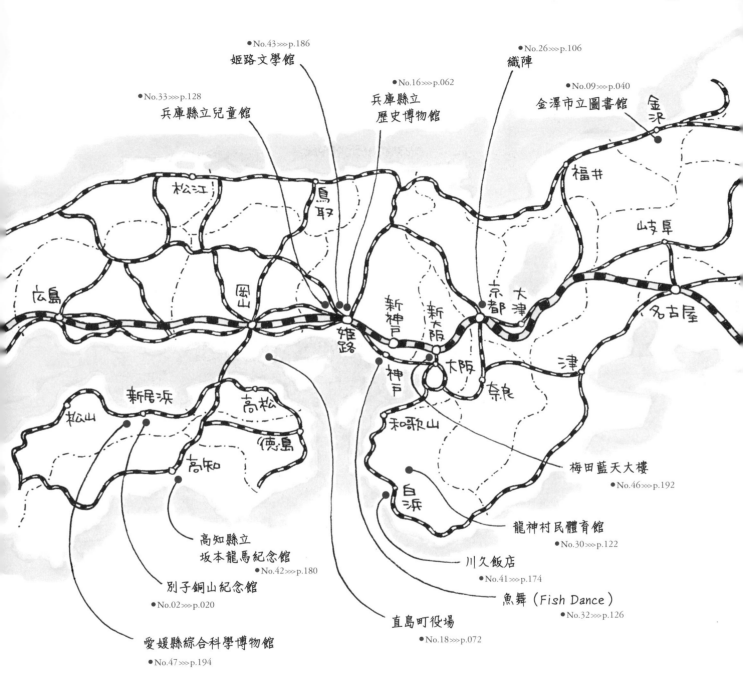

●No.43>>>p.186
姫路文學館

●No.16>>>p.062
兵庫縣立
歷史博物館

●No.26>>>p.106
織陣

●No.09>>>p.040
金澤市立圖書館　金沢

●No.33>>>p.128
兵庫縣立兒童館

松江

福井

鳥取

岐阜

広島

岡山

京都　大津

名古屋

姫路

新神戸　新大阪

大阪

津

松山　新居浜

高松

和歌山

高知

徳島

梅田藍天大樓
●No.46>>>p.192

神戸

奈良

白浜

龍神村民體育館
●No.30>>>p.122

高知縣立
坂本龍馬紀念館
●No.42>>>p.180

別子銅山紀念館
●No.02>>>p.020

川久飯店
●No.41>>>p.174

愛媛縣綜合科學博物館
●No.47>>>p.194

直島町役場
●No.18>>>p.072

魚舞（Fish Dance）
●No.32>>>p.126

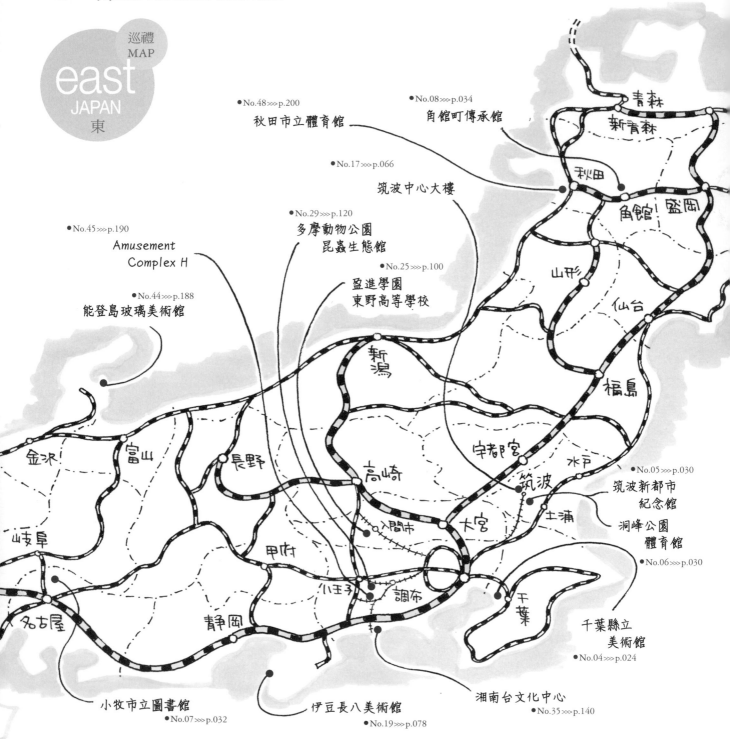

巡禮 MAP
east
JAPAN
東

● No.48 ≫ p.200
秋田市立體育館

● No.08 ≫ p.034
角館町傳承館

● No.17 ≫ p.066
筑波中心大樓

● No.29 ≫ p.120
多摩動物公園
昆蟲生態館

● No.25 ≫ p.100
盈進學園
東野高等學校

● No.45 ≫ p.190
Amusement
Complex H

● No.44 ≫ p.188
能登島玻璃美術館

青森
新青森
秋田
角館　盛岡
山形
仙台
福島
新潟
宇都宮
水戸
筑波
土浦
金沢
富山
長野
高崎
入間市
大宮
岐阜
甲府
小王子
調布
千葉
名古屋
靜岡

● No.05 ≫ p.030
筑波新都市
紀念館

洞峰公園
體育館
● No.06 ≫ p.030

千葉縣立
美術館
● No.04 ≫ p.024

小牧市立圖書館
● No.07 ≫ p.032

伊豆長八美術館
● No.19 ≫ p.078

湘南台文化中心
● No.35 ≫ p.140

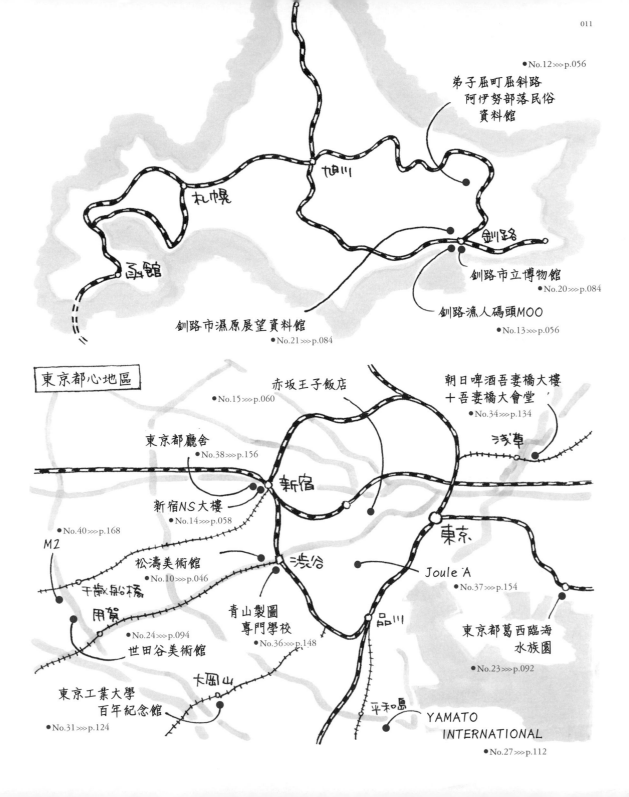

弟子屈町屈斜路
阿伊努部落民俗
資料館

●No.12 ⟫⟫ p.056

旭川

札幌

釧路

釧路市立博物館

●No.20 ⟫⟫ p.084

函館

釧路市濕原展望資料館

●No.21 ⟫⟫ p.084

釧路漁人碼頭MOO

●No.13 ⟫⟫ p.056

東京都心地區

赤坂王子飯店

●No.15 ⟫⟫ p.060

朝日啤酒吾妻橋大樓
十吾妻橋大會堂

●No.34 ⟫⟫ p.134

淺草

東京都廳舍

●No.38 ⟫⟫ p.156

新宿

新宿NS大樓

●No.14 ⟫⟫ p.058

●No.40 ⟫⟫ p.168

M2

松濤美術館

●No.10 ⟫⟫ p.046

千歲船橋

渋谷

東京

Joule A

●No.37 ⟫⟫ p.154

用賀

青山製圖
專門學校

●No.36 ⟫⟫ p.148

品川

東京都葛西臨海
水族園

●No.23 ⟫⟫ p.092

●No.24 ⟫⟫ p.094

世田谷美術館

東京工業大學
百年紀念館

●No.31 ⟫⟫ p.124

大岡山

平和島

YAMATO
INTERNATIONAL

●No.27 ⟫⟫ p.112

1

摸索期

1975—1982

1970年代後半，日本高度經濟成長時期結束，
伴隨著支撐社會發展的工業化與都市化而來的負面效應也逐漸浮現。
此時，建築界迎向極大的變革期——
對於席捲世界的現代主義潮流，湧現了「令人厭倦」的批判。
然而，當時當未確立「後現代主義建築」的共通特徵。
過去被視為異端的建築師開始受注目、原本的現代主義建築大師改變路線、
新一代建築師以前所未見的風格嶄露頭角……
在各種潮流中，每位建築師摸索著後現代主義建築的形式。
本章中首先來看看這些摸索期的後現代建築吧。

1975

在世界終點依舊佇立的塔

白井晟一研究所

懷霄館〔親和銀行總行第3次增改建電算中心棟〕│Kaishokan

地址：長崎縣佐世保市島瀨町10-12│結構：SRC造│樓層：地下2層、地上11層
樓地板面積：9000平方公尺│設計：白井晟一研究所│施工：竹中工務店│完工：1975年

長崎縣

在《日經建築》雜誌連載 3 年的「昭和現代建築巡禮」專欄，介紹的是1945-1975年間的建築，接續的「後現代建築巡禮」主題，則是到處探訪之後的建築物。

順序是按照完工年代先後，首先介紹的是現代建築後繼乏力而後現代建築尚未確立其樣式的摸索期建築，最初報導的就是這棟白井晟一的懷霄館。

懷霄館是設計者為位於長崎縣佐世保市的親和銀行總行的電算中心所取的別名。親和銀行總行在白井經手設計下，依序進行改建工程，第一期於1967年完工，第二期於1969年完工，第3期的懷霄館伴隨銀行業務電腦化的需求於1975年完工，不過，因為電腦室搬遷至其他棟建築，所以大型電腦已經不設置於此了。

初次造訪的建築迷，任誰看到這個都會瞠目結舌吧：親和銀行總行緊鄰著商店街拱廊而建。因此無法拍攝建築物的全景。然而懷霄館位於距前方道路較內側的深處，所以繞進小巷道裡仍可拜見全貌。

懷霄館給人一種中世紀歐洲城堡建築的印象。塔的表面鋪上粗糙的碎石。

猶如從正面縱向貫穿而過的縫隙的開口部，下方設有巨大的入口，上面還以拉丁文書寫：「發光的不一定是金子。」這是引用自古羅馬詩人奧維德的詩句，不過對於70年代的搖滾樂迷而言，想必是因為齊柏林飛船樂團的歌曲《天堂階梯》而知道這句話的吧。

進到裡面後即是挑高的大廳，非常驚人。室內使用了多種素材，像是覆蓋洞石（石灰華）的牆面、烤漆的青銅窗框、絨毛地毯等，讓空間整體就像是珠寶一般炫耀。

其他樓層也毫不遜色。隨意擺在貴賓室陽台的希臘建築柱頭，觀景休息區的傾斜壁面，到處都能欣賞充滿白井風格的設計。印象特別深刻的是電梯裡，只是內部一片漆黑，無法拍下來。

否定進步的末日世界觀

懷霄館被視為白井晟一的代表作，經常被提及，當時的建築雜誌也大篇幅報導過。人們若談起這棟建築獲得高度評價的理由，肯定會認為是因為高昂的施工費用讓設計者可以盡情施展，像是選用想要的材料之類的。然而不只是這個原因。

現代建築全盛時期的建築師，深信這個

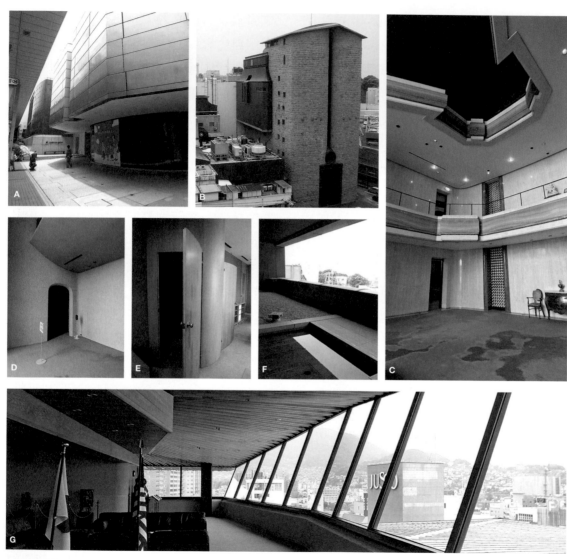

A 面向商店街拱廊而建的總行第1期（1967年，前方）與第2期（1969年，後方）建物。 | B 從隔鄰大樓屋頂望見的懷霄館全貌。 | C 挑高的入口大廳，牆壁上覆著洞石。 | D 會議室入口。牆面經過仿石鑿鑿加工。 | E 員工餐廳的門。因為牆壁為圓弧型，門也設計呈弧形。 | F 面對貴賓室有如石庭的陽台，放置著希臘建築的柱頭。 | G 有如艦橋般位於最高處的觀景休息區，從窗戶可以望見海景。

世界會逐漸變好，而且自己也肩負牽引著世界向前進的責任。然而在此同時，有極少數的建築師意識到世界終有盡頭，其中一位就是白井晟一。

白井在1955年發表「原爆堂計畫」。這棟建築原本構想作為收藏日本畫家丸木夫婦作品「原爆之圖」的美術館，建築平面採用蕈狀雲的形狀。1971年完工的自宅「虛白庵」，在計畫階段設計者稱之為「原爆時代的剪影」。1974年完工的NOA大樓，儘管是出租的辦公大樓，可以幾乎沒有窗戶，外觀簡直像是座墓碑。從這些作品可以感受到白井否定進步的末日世界觀。

白井雖然一向被視為現代主義建築大師，不過很明顯的是位異端分子。不過，進入1970年代後，其概念與時代產生呼應。伴隨著高度經濟成長的結束、日益嚴重的公害問題與石油危機造成的能源短缺等問題，白井式的世界末日思想在世間掀起波瀾。

70年代中期的「世界末日」

世界末日思想如何席捲社會，以出版界為例，可以從年度暢銷書《日本沉沒》（小松左京，1973年）、《諾斯特拉達姆士大預言》（五島勉，1973年）以及《從末日開始》雜誌的發行（1973-74年）窺見端倪。電影有《大法師》（日本1974年上映）這類超自然主題極為賣座，電視上的動畫《宇宙戰艦大和號》（1974年）在倒數地球毀滅的時日。70年代中期，人人都在想像世界走到終點的模樣。

了解當時的社會氣氛後重新觀看懷霄館這棟建築，以石頭覆滿的堅固外裝，看起來即使遭遇毀滅性的大災難，內部仍能穩固守護住。

要守護什麼呢？大概不是守護人，而是電腦裡保存的人類記憶吧。將訊息傳遞給存活下來的少數子孫，這正是這棟建築被賦予的使命。我忍不住讓想像馳騁起來。

嗯，這次我的結論與宮澤那開朗的插圖完全正相反呢。能夠引發各種詮釋正是白井晟一建築有意思的地方，請大家多多包涵。

後現代建築篇的第1回連載，
介紹親和銀行的懷霄館。
這是「建築界難解之謎」
白井晟一的畢生事業。

其實「懷霄館」這個名稱，是在建築雜誌
發表時的「建築界稱號」。銀行內部並不
這麼稱呼，當時稱作電算中心*，現在則稱
為別館。

*電腦室後來移到別棟建築，
現在則當作辦公室使用。

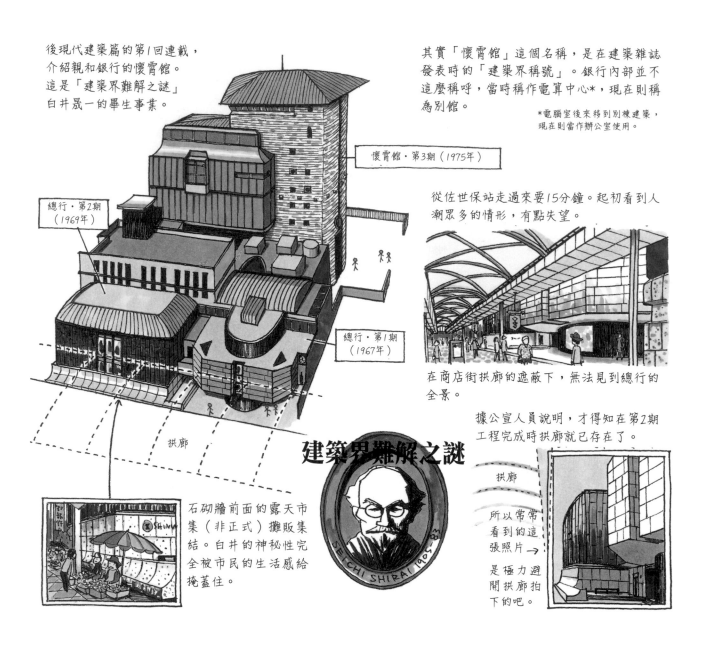

懷霄館・第3期（1975年）

從佐世保站走過來要15分鐘。起初看到人
潮眾多的情形，有點失望。

總行・第2期
（1969年）

總行・第1期
（1967年）

拱廊

在商店街拱廊的遮蔽下，無法見到總行的
全景。

據公宣人員說明，才得知在第2期
工程完成時拱廊就已存在了。

拱廊

所以常常
看到的這
張照片→

是極力避
開拱廊拍
下的吧。

建築界難解之謎

SEICHI SHIRAI 1905-83

石砌牆前面的露天市
集（非正式）攤販集
結。白井的神秘性完
全被市民的生活感給
掩蓋住。

白井晟一難以親近的形象是身邊的人虛構的假象吧，本人根本是個愛開玩笑的淘氣孩子吧──。在《有故事的昭和現代建築　東日本篇》介紹的松井田町役場（1956年），我在插圖中曾這樣表示。

哇～噢！

好厚實

懷霄館給人家的第一印象也是難以親近，不過仔細觀察細節…

哇！窗戶居然微妙的沒有對齊在同條線。

呵呵，入口內側的縫隙其實挖空呈洋蔥狀，這麼費力的細工，注意到的人似乎不多…。

白井晟一並不討厭與人接近。白井的世界其實非常有趣。

最上層的觀景區可以俯瞰佐世保港的絕景。在外觀這麼封閉厚重的建築裡，居然有這麼開放的空間！？

啊～
夜景似乎也很棒

連消防灑水器都這麼
細緻

8樓
員工餐廳入口

簡直像暗門一樣

10樓
展示室內的半透明隔間

由小金屬球串起的重量級簾幕

10樓
擺在空中花園的白色雕塑

嗯？
是科林斯式柱頭！！

這些都是沒注意到則矣，若是注意到的話會極為驚喜的細節。白井晟一根本就是深諳「待客之道」的大師！

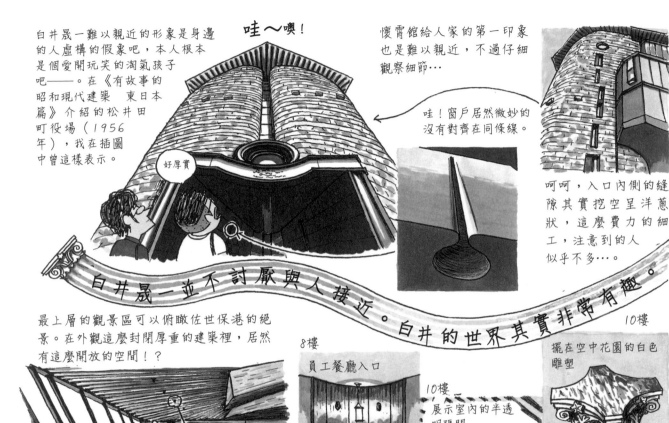

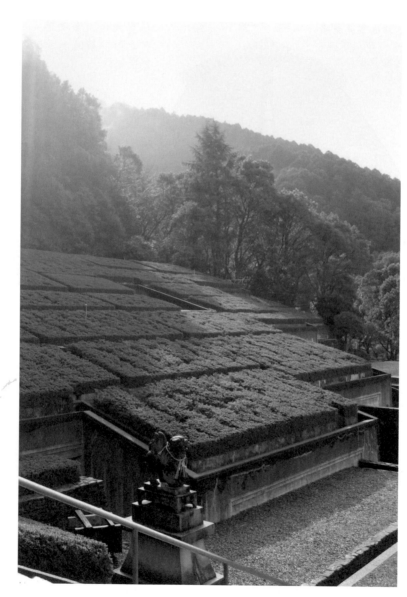

1975

不只是背景而已

別子銅山紀念館 | Besshi Copper Mine Memorial Museum

地址：愛媛縣新居濱市角野新田町3－13｜結構：RC造｜樓層：地上2層｜樓地板面積：1054平方公尺

設計：日建設計｜施工：住友建設｜完工：1975年

日建設計

愛媛縣

屋頂的植栽經仔細的照顧維護，感覺管理費用應該很高，但入場參觀免費。由此可以窺見此地對住友集團的重要性。

別子銅山紀念館是座「會幻化」的建築。
紀念館是位在供奉別子銅山守護神的大山
積神社境內。屋頂全部種上杜鵑，
建物與山坡彷彿融為一體，
默默佇立。

地　形　化

「屋頂綠化」這個概念普及至一般民間，是21世紀才有的事。而這座近
40年前建造的紀念館，居然已經這麼大膽執行綠化了…。

展示室是單一空間，走下階
梯時就能看到展示品了。

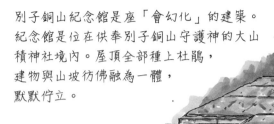
大山積神社

綠　化

機械室
展示室
門廳

「屋頂庭園」是柯比意提出的「現代建築5原則」
之一，現代建築的表現手法。這裡的屋頂很
明顯的不同，一般客人無法登上這裡。甚
至有不少人沒發覺這是棟「建築」。
設計者目標為全力將這這裡打造成
「背景」。如果以生物來比喻的
話，就是「擬態」。

開　花

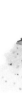

不過，這棟建築會一年一度向眾人宣示自己的存在。
我們去採訪時正值一月，屋頂的杜鵑還只有綠葉，據
說五月時會花朵齊放，屋頂全被染成粉紅色。嗯，下
次想五月去！

1975

順路
到訪

單純卻豐富

今歸仁村中央公民館 | Nakijin Community Center

象設計集團

地址：沖繩縣國頭郡今歸仁村仲宗根232 | 結構：RC造 | 樓層：地上一層 | 樓地板面積：716平方公尺

設計：象設計集團 | 施工：仲里工業 | 完工：1975年

沖繩縣

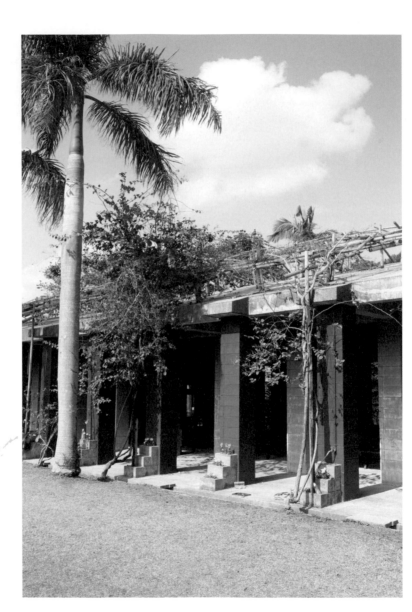

雖然只有40多年歷史可是看起來像古代遺跡。原本建築就被認為是這麼單純的事。附近還有世界遺產今歸仁城跡（有關今歸仁城跡介紹

可參考《建築遺產的私房導覽 西日本30選》，遠流出版）。

沖繩的藍色天空襯托出建築的「原色」。

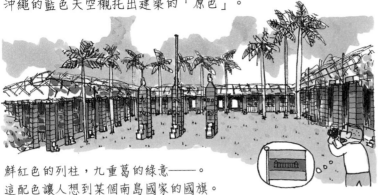

在沖繩的豔陽下，紅色列柱才
會給人這麼鮮明的印象。

鮮紅色的列柱，九重葛的綠意——。
這配色讓人想到某個南島國家的國旗。

這棟建築，是透過走訪調查全村的
「發現式手法」而設計出來的。
雖然如此，卻不會給人瑣碎的感覺。

反而讓人覺得 居然是這麼單純的建築真是太好了 的安心感。

剖面圖也是這麼簡單！

屋頂乍見似乎很複雜，在木製桁架
下的其實是平滑的混凝土材質的切
妻屋頂。再仔細看，連排雨水管都
沒有。超極簡！

柱腳底下是居家木工等級
的簡單裝飾。

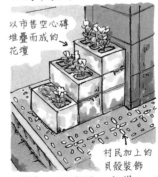

以市售空心磚
堆疊而成的
花壇

村民加上的
貝殼裝飾

講堂裡沒有設閣樓。當初在屋頂做
綠化是為了隔熱效果，所以也沒裝
空調設備⋯。

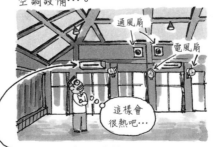

通風扇

電風扇

這樣會
很熱吧⋯

畢竟還是裝了冷氣。

如果對那些複雜、高聳的現
代建築感到厭倦，不妨到今
歸仁村洗滌心靈吧。

1976

回歸家的形狀

千葉縣 ———

大高建築設計事務所

千葉縣立美術館 | Chiba Prefectural Museum of Art

地址：千葉市中央區中央港1-10-1 | 結構：RC造，部分S造 | 樓層：地下1層、地上2層
樓地板面積：1萬663平方公尺（1-4期合計）
設計：大高建築設計事務所 | 施工：竹中工務店
完工：1期（展示棟）－1974年、2期（管理棟）－1976年、3期（縣民工坊）－1980年、4期（第8展示室等）－1988年

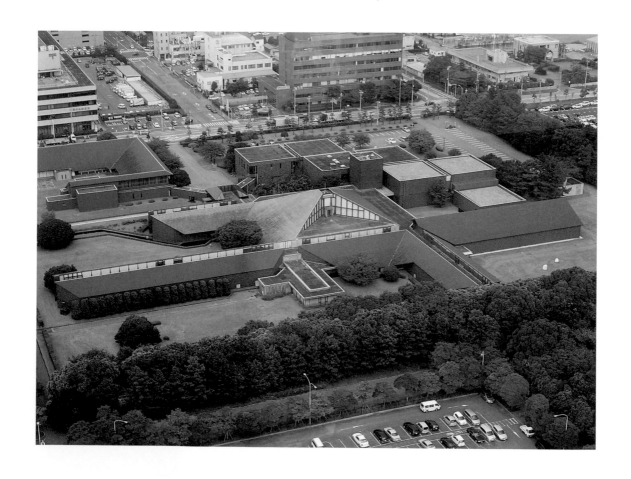

這座美術館是為了收集、展示與千葉縣相關的藝術作品以及振興當地藝術活動而設立的，於1974年開幕。2年後，管理棟完工後建築主要部分完成。之後陸續增建縣民工坊（1980年）、第8展示室（1988年）。

設計者為大高正人。他是前川國男的重要副手，也是引領日本建築界現代主義陣營的先鋒，1960年代他成為代謝派的一員，十分活躍。即使在這棟美術館，也能從格子狀的展示室連結增建的結構上，窺見他將代謝主義的思想運用在建築的增建與變化上。

不過，這棟建築的外觀與大高截至目前為止的作品大相逕庭。牆壁貼上茶褐色的磁磚，與庭園的草皮形成強烈對比。而更讓人印象深刻的是上頭鋪設的石板屋頂。像是為了隱藏展示室中央高側採光窗，於是屋簷設計成「家型」，「家型」是三角形的雙坡式切妻屋頂架構起的建物形狀。這棟建築還有其他的設計巧思，截除末端，以方形組合而成，讓傳統的切妻造能不斷延續。

美術館鄰近為高度125公尺的千葉港塔，登上其展望室可以清楚望見美術館的屋頂。千葉港塔與1986年完成，大高卻是從1960年代末就參與了千葉港周邊的整治計畫。或許在設計美術館屋頂時，大高就考慮到將來能從塔上俯瞰這個因素了吧。

「家型」的源流

大高在發表這棟建築的雜誌《新建築》1976年10月號上，寫了篇措詞強烈的文章，鼓吹「驅除平屋頂吧」的想法。

在柯比意將「屋頂庭園」列為現代建築5原則之一後，顯然平屋頂即為現代主義建築的重要構成要素。大高的師長前川國男，於戰前的帝室博物館（現今東京國立博物館本館）競圖中，所提出的平屋頂案落選，所謂的帝冠樣式居上位。因為這段插曲，前川在戰後的建評論家之間獲得高度評價。平屋頂可說是現代主義建築的象徵與驕傲。

回溯60年代大高的作品，有幾棟建築已能發現在屋頂所做的變化。例如花泉農業協同組合（1965年），在平屋頂上輕巧設置了一座小小的方型屋頂。原本這些建築都是以平屋頂為主角，大高在其上設置了斜面屋頂，只不過是配角而已。然而自

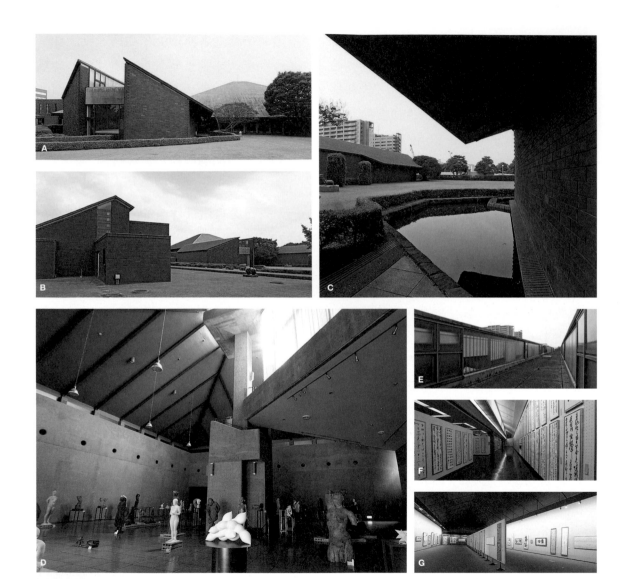

A 從庭園望向第6展示棟，右手邊後方的方形屋頂下的是第7展示室。　│**B** 左邊所見到的是1980年增建的縣民工坊。內部設有講堂與實習室。　│**C** 位於第5展示室與第6展示室間的庭園。屋簷往外延伸，在牆上映出影子。　│**D** 第7展示室為挑高天花板的大空間，自西南側的上方照進自然光，主要展示雕刻等作品。　│**E** 從展示室的屋頂可以見到兩邊的高側採光窗。　│**F** 第5展示室的內部。透過高側採光窗照進柔和的自然光。　│**G** 1988年增建的第8展示室。這間無設置高側採光窗。

千葉縣立美術館後，大高作品中的斜面大屋頂成了固定元素。筑波新都市紀念館（1976年，30頁）、群馬縣立歷史博物館（1980年）、福島縣立美術館皆是如此。

在其他現代主義建築師身上也可發現這種傾向。例如代謝派的伙伴菊竹清訓在黑石Holp兒童館（1976年）、田部美術館（1979年）等嘗試運用切妻屋頂與寄棟屋頂（四坡式屋頂）。大師前川國男最後也在弘前市的綠化相談所（1980年）加上斜面屋頂。此外，當時還是年輕建築師的坂本一成與長谷川逸子，也以「家型」為主題設計住宅。後來，這種「家型」更呼應美國的羅伯·范裘利（Robert Venturi）與義大利的亞德·羅西（Aldo Rossi）等海外建築師的主張，成為後現代建築的代表特色。

近年來，年輕建築師再度關注「家型」，如果這能成為一種潮流，那麼源頭可說是1970年代。究竟是什麼喚起這個時代對「家型」的關注？

作為浪漫夢想的家

日本列島改造論鼎沸的1972年，住宅業界也掀起了第三波的公寓熱潮。這時期的公寓主要是建在郊區的合理價位房子。公寓從都心的高級住宅轉變為平民住居就是在這個時期，人們大舉開發多摩新市鎮等大規模的公寓住宅區。大高也經手廣島基町的長壽園高層公寓計畫。

這些公寓並沒有設置斜面屋頂。也就是說，1970年代的人們，有許多生活在沒有（斜面）屋頂的房子裡。

另一方面，世間卻流傳著這般的暢銷歌曲，小坂明子的《親愛的（Anata）》（1974年，作詞、作曲：小坂明子），唱出與心愛的人幸福生活的想像，歌詞寫道「如果我要建造一個家」……，這裡的家成為一個浪漫的夢想。對於建築要素的具體描寫，只有大大的窗、小小的門與古老的暖爐三樣，不過這個家肯定蓋著三角形的屋頂沒錯。

就在現實住宅逐漸消失「家型」的同時，家卻又作為理想世界而出現。想回去卻又回不去，有如牧歌式的幸福樂園。這時建築師寄託在「家型」上的，或許是這種想法也說不定。而實際上，當來到這座美術館的庭園呆呆遠望著建築，不知為何就會感到一陣愉快的氣氛呢。

提到大高正人，就會聯想到他與菊竹清訓、黑川紀章等人引領的代謝運動。

大高正人
1923-2010年。出生於福島縣。東大研究所畢業後進入前川國男的事務所，1962年自出來開業。

然而，相較於菊竹與黑川，大高感覺上就是印象薄弱了些。
（我也是這次查資料才初次得知大高正人的長相）

回想一下，這個建築巡禮系列介紹了4次大高正人的建築（包括MID同人＊在內）。大高是登場次數最多的建築師。（＊MID＝Mayekawa Institute of Design，MID同人為前川設計研究所同人團體）

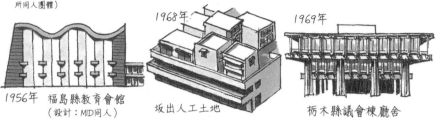

1956年　福島縣教育會館
（設計：MID同人）

1968年
坂出人工土地

1969年
栃木縣議會棟廳舍

每棟都是名留建築史的傑作。話雖如此，為何很少人提及大高的事蹟呢？　這是因為1970年代後半期以後大高的風格突然改變的緣故吧。轉捩點就是這座千葉縣立美術館。

千葉縣立美術館是對代謝派建築的絕交信？ 還是和風代謝派建築的第一步？

在廣闊的草坪上開展的大屋頂展示室群。

薄屋簷大片向外伸出，產生深深的陰影。好酷！

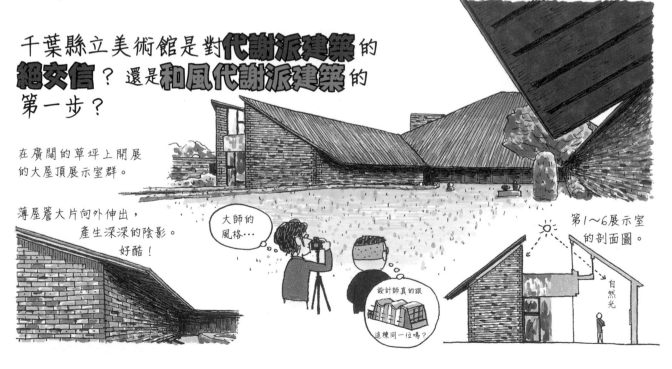

大師的風格…

設計師真的跟這棟同一位嗎？

第1～6展示室的剖面圖。

自然光

CHIBA PORT TOWER

從緊鄰而建的千葉港塔（1986年）的展望室俯瞰，可以清楚看到美術館的全貌。屋頂上完全沒有礙眼的機械設備之類的。大高顯然在規畫設計時就顧慮到自上方往下俯瞰時的景觀細節。

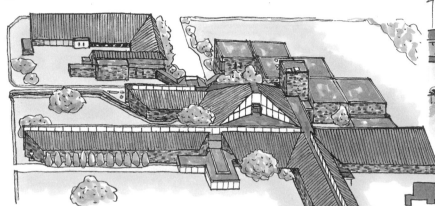

裡面最精采的是第7展示室。

以巨大混凝土柱支撐起來的鋼骨結構大屋頂。

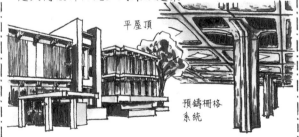

同樣是位於千葉市內的中央圖書館（1968年），是大高設計的純正代謝派建築。

平屋頂

預鑄柵格系統

8年後，在雜誌上發表縣立美術館時，大高這麼表示——

「驅除平屋頂吧。」什麼？
這篇文章簡直就像在宣告自己將離開現代建築甚至是代謝派建築。到底這中間是什麼樣的糾葛？真希望他能說清楚講明白！

工房棟 1980年

這棟建築在完工後，在大高的設計下數度增建。

6　1
7　2
5　4　8
3　1988年

莫非大高是因為感受到立體增殖的代謝建築的極限，所以想嘗試發展平面展開的代謝建築？而為了窮究其可能性，又加上了這樣的屋頂？

完全是宮澤的幻想

大高正人在號召建築界「驅除平屋頂吧」（參考25頁）的1976年完成這棟紀念館。建議一併參觀位在同座公園內的體育館。

【紀念館】地址：茨城縣筑波市二之宮2－20洞峰公園內｜結構：RC造、S造

樓層：地上1層｜地板面積：708平方公尺

設計：大高建築設計事務所｜施工：地崎工業｜完工：1976年

【體育館】地址：茨城縣筑波市二之宮2－20洞峰公園內｜結構：RC造，部分S造

樓層：地上2層｜一樓地板面積：6591平方公尺

設計：大高建築設計事務所｜施工：地崎工業｜完工：1976年

洞峰公園體育館｜Doho Park Arena

筑波新都市紀念館｜Tsukuba New City Memorial Hall

順路到訪

1976,80

驅除平屋頂

大高建築設計事務所

茨城縣

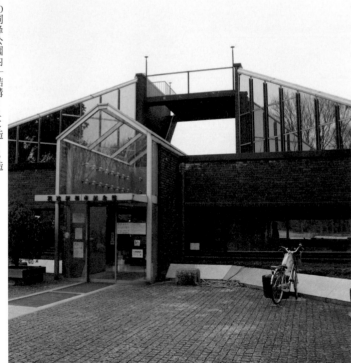

既然來到筑波，也順便到
「洞峰公園」走走。

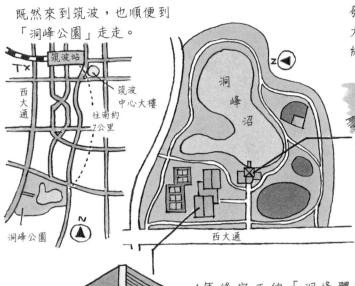

發表「驅除平屋頂」宣言的大高正人，後期有2棟
大屋頂建築座落在這個地點。其一是「筑波新都市
紀念館」。

1976年

結合各種大小斜屋頂與水平屋頂，彷彿在
摸索新現代建築的表現形式。

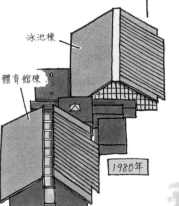

4年後完工的「洞峰體育
館」，彷彿不再迷惘，建造了
巨大的切妻屋頂建築。

乍見這建築極其普通，
其實是環保建築的先鋒。

泳池棟

體育館棟

1980年

突出水面的
會議室。

泳池棟的南面
是集熱板

體育館的屋頂裝設集熱
板是非常合理的作法。但
為什麼這種作法卻沒有普
及呢？

在重視環保概念的今日，這
樣的建築很值得學習。但要
不要模仿大高的建築就另當
別論了…。

體育館棟的南面是太陽能電池。
（原本是集熱板，2004年整修時
改為太陽能電池）

在摹繪平面圖時，就發現這棟建築很像碎形。首次提出「碎形」術語是在1975年。是因為知道這概念才把周圍設計成鋸齒狀嗎？

順路
到訪

1977

有如碎形

小牧市立圖書館｜Komaki City Library

地址：愛知縣小牧市小牧 5−89｜結構：RC造，部分S造｜樓層：地上2層｜樓地板面積：2224平方公尺

設計：象設計集團｜施工：飛鳥建設｜完工：1977年

愛知縣

象設計集團

一提到象設計集團，腦海就會立刻浮現「在地」、「聚落」、「手作痕跡」等印象。然而，剛看到小牧市立圖書館完工時的照片，跟原本的印象實在差太多了。

小牧市立圖書館，很普通的蓋在住宅區當中。

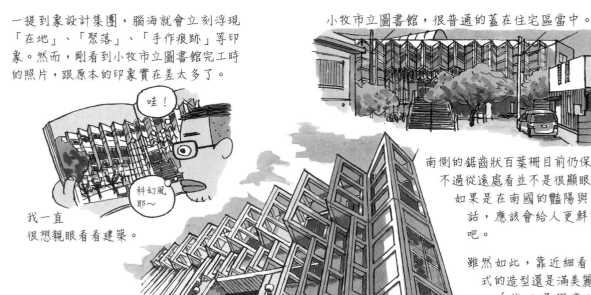

哇！

科幻風耶～

我一直
很想親眼看看建築。

南側的鋸齒狀百葉柵目前仍保持完好，不過從遠處看並不是很顯眼。

　如果是在南國的豔陽與藍天下的話，應該會給人更鮮明的印象吧。

　雖然如此，靠近細看，那幾何式的造型還是滿美麗的。
　（施工過程應該很辛苦吧。）

2F Plan

平面是這個樣子↑
巨大三角形的周圍有大大小小的三角形。在當時就已經想到「碎形」的點子了嗎？

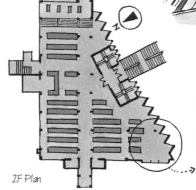

◀ 2樓南側的閱覽空間，鋸齒狀百葉柵形成的凹室相當有意思，不過，即使從室內來看，也看不出百葉柵的效果。

　老實說，我認為「沒這個百葉柵應該也還好吧」。恐怕連設計者都不是很了解呢。

　不過，一思及經過這些嘗試錯誤後，傑作「名護市廳舍」才得以誕生，就覺得這些建築有其存在的價值。

1978

秋田縣

大江宏建築事務所

時代謬誤的魔法

角館町傳承館（角館樺細工傳承館）│ Kakunodatemachi-Denshokan

地址：秋田縣仙北市角館町表町下丁10-1 │ 結構：RC造，部分S造 │ 樓層：地下1層、地上2層 │ 樓地板面積：2148平方公尺
設計：大江宏建築事務所 │ 結構：青木繁研究室 │ 設備：森村協同設計事務所 │ 展示：Uni Design House・三輪智一
施工：大林組 │ 完工：1977年

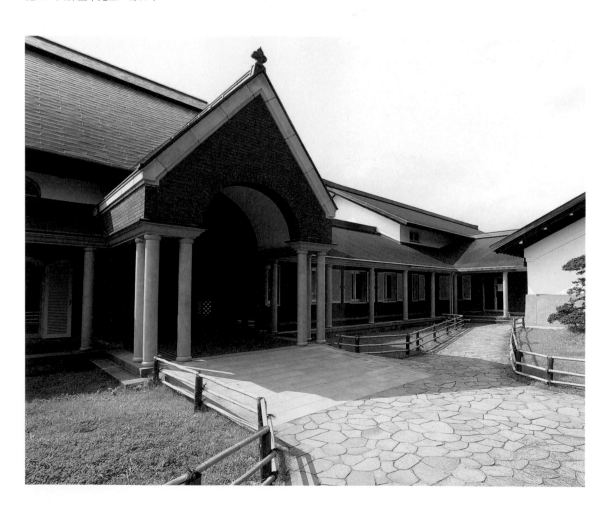

　　人稱「東北小京都」的秋田縣角館町，現今與周邊的村町合併，成為仙北市的一區。當地有知名的傳統工藝品樺細工，是使用山櫻樹皮製成的。1978年開幕的角館町傳承館，是展示樺細工為首的地方名物、民俗資料的設施。現在名稱稍作變更為仙北市立角館樺細工傳承館。

　　展示館位於武家宅邸聚集的重要傳統建築群保存地區中央，穿過氣派的古老大門進入敷地內，就能感受到懷舊的魅力，此外還有從未見過的奇妙建築物。屋頂的形狀雖然讓人聯想到茅葺的古民居，但磚造牆壁卻是洋館風格。此外還有設置了莉香娃娃屋般的拱窗。建築物前方立了幾根柱子，讓人想起雪國新潟商店街上設置的防雪屋頂「雁木」，走近仔細一看才發現，支撐屋簷的細柱子原來是預鑄混凝土製的。

　　從入口走進內部，展示室雖然有點普通，但最後走進觀光導覽大廳後，發現由拱形組合起的屋頂支架讓人覺得自己置身於不明國度的空間，而展示棟圍繞下的中庭，帶著西班牙式風情。

　　這棟建築巧妙融合了和風與洋風、過去與現在風格。

　　若是以著重博物館機能為目標來設計這棟建築的話，應該會設計成方形盒子並排的現代主義建築吧。另一方面，如果察覺到周邊都是武家宅邸的話，那麼只要採用純粹的和風建築風格應該就會顯得和諧不突兀了。然而，這棟建築的設計者完全沒採納這兩種作法，為何會蓋出這麼奇妙的建築物呢？

傳統與現代主義的「混合併存」

　　設計者大江宏，在東京帝國大學建築系時期與丹下健三為同窗，後來以建築師身分獨立出來開業。曾經手自己擔任工學部長的法政大學校舍的興建（1953、1958年），以現代主義建築代表性建築師而聞名。

　　然而，他從小就對於日本傳統建築耳濡目染。他的父親大江新太郎是負責明治神宮營造與日光東照宮修繕工作的建築師。大江在成長過程中，吸收了豐富的建築學養。

　　大江宏自60年代開始就發揮其本領。例如香川縣立文化會館（1965年），就是鋼筋混凝土主結構結合日本木造建築的作

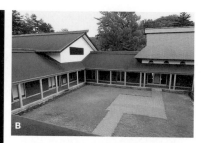

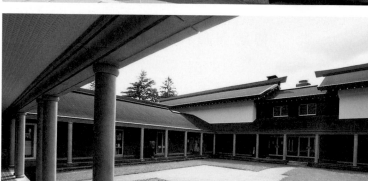

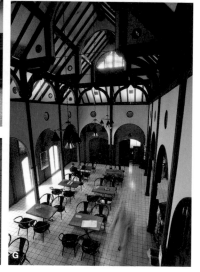

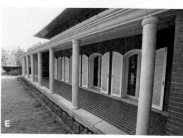

A 從面向武家宅邸的門口可以窺見玄關。 | **B** 從展示棟2樓往下看回廊圍繞的中庭。 | **C** 從回廊望向中庭。 | **D** 觀光導覽大廳的屋頂採用仿茅葺屋頂。 | **E** 支撐屋簷的柱子為預鑄混凝土製。 | **F** 展示室。展示樺細工名品與當地民俗資料等。 | **G** 觀光導覽大廳內部，設有咖啡廳。

品。相較於鄰近的丹下健三所設計，以現代主義吸收整合日本傳統之美的香川縣廳舍（1958年），文化會館則是採取傳統與現代主義互不相讓的共存。大江以「併存混合」（或者「混合併存」）這個詞說明這種風格。

幾乎在同時，美國的羅伯・范裘利與義大利的亞德・羅西等建築師，提倡重視歷史脈絡的建築論，並且嘗試建造落實這些理論的建物。這就是所謂的後現代主義建築的肇始，然而大江宏的作品跟這些先驅可說是異曲同工之妙。

尋找建築的原型

1970年代，從現代到後現代的變遷形成一股不只席捲建築業界，還影響了社會與文化整體的時代潮流。這種變化也可解釋為不同時間下感受也相異。

現代主義盛行的時代，人們相信世界會越變越美好，時間從過去到未來只朝著單一方向前進。另一方面，後現代主義的時代卻讓人感覺過去與未來是不連續的。

為讓大家了解那個時代的狀況，在此舉一部電影作為例子。喬治・盧卡斯導演的《星際大戰》，後來雖然衍生出一系列作品，但最早推出的《星際大戰：曙光乍現》是在角館町傳承館完工的那一年在日本上映的。

電影片頭中，伴隨約翰・威廉斯知名的交響樂曲，片頭文字從銀幕前方往後方捲動「A long time ago in a galaxy far, far away…」。

也就是說，這部電影描述的是發生在很久很久以前的某遙遠銀河系的故事。儘管畫面上充斥著機器人與太空船這類未來的科技產物，但時代依舊設定在遙遠的過去，也就是刻意讓時代錯置的態度。這都是以時代謬誤（把不可能出現於同一時代的事物混合在一起）為手法的刻意安排。

《星際大戰》不同於之前上映的科幻電影老是討論世界既有問題與預測未來這類嚴肅主題，成功重現電影本身的娛樂本質。有如過去的未來，像是未來的過去。這種錯置是人們喜好也共享的。

或許大江宏跟盧卡斯也抱持相同的目標，尋找不限於時代與地域條件的建築原型。答案之一就是這棟奇妙的建築混合體，角館町傳承館。

這次介紹的地方，是許久未推薦巡禮地點的磯先生。

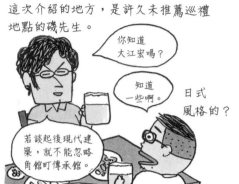

你知道大江宏嗎？

知道一些啊。

日式風格的？

若談起後現代建築，就不能忽略角館町傳承館。

角館？

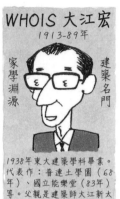

WHOIS 大江宏
1913-89年
家學淵源
建築名門

1938年東大建築學科畢業。代表作：普連土學園（68年）、國立能樂堂（83年）等。父親是建築師大江新太郎。

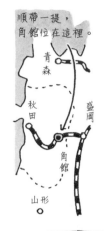

順帶一提，角館位在這裡。

青森
秋田
盛岡
角館
山形

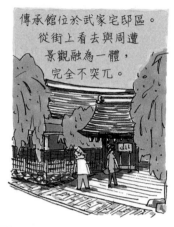

傳承館位於武家宅邸區。從街上看去與周遭景觀融為一體，完全不突兀。

然而，一進入敷地內就能感受到，這不是一般的日式風格。

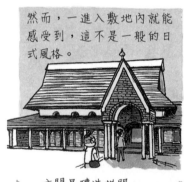

玄關是磚造拱門。

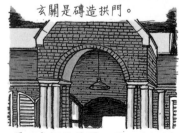

嗯，這裡是雪國，所以這設計也不是不能理解啦…。

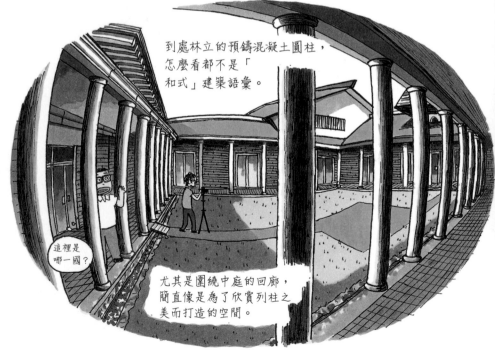

到處林立的預鑄混凝土圓柱，怎麼看都不是「和式」建築語彙。

這裡是哪一國？

尤其是圍繞中庭的回廊，簡直像是為了欣賞列柱之美而打造的空間。

從和室望過去的光景很不可思議。

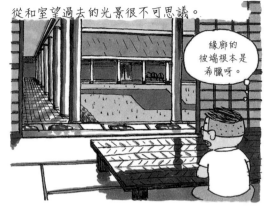

緣廊的彼端根本是希臘呀。

這裡沒有我所想像的媚俗感。大概是因為這裡是很紮實的以「和風」基礎打造的。大江的父親新太郎，是明治神宮的營造技師，「和風」的大師。承襲自父親的「和風DNA」，是不會輕易動搖的。

仿茅葺屋頂的觀光導覽大廳也是⋯。

其實是金屬板

室內是歐洲民居風。
這座大廳莫非是為了欣賞拱形之美而打造的？

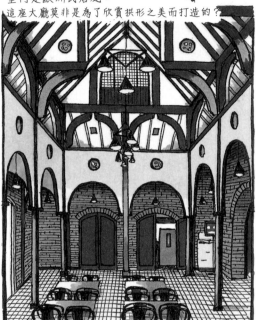

洋 和

中森明菜的《DESIRE－情熱》造型

〈 這裡也別錯過！ 〉

傳承館附近有座「平福紀念美術館」也是大江的作品。1988年完工。

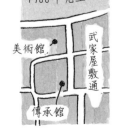

看到這座建築，自然而然感受到後現代主義建築10年間的發展。

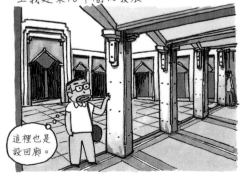

這裡也是設回廊。

這裡和風元素只剩下切妻的痕跡。

這根本超越了折衷主義，準備打造新樣式了。

大江在年過70歲後，才挑戰脫離和風DNA。看起來纖細，實則大膽的作品。

不過，還是傳承館那邊比較吸引人。這是因為我是日本人嗎？抱歉了，大江大師！

1978

光滑與粗糙

谷口・五井設計共同體

金澤市立圖書館（金澤市立玉川圖書館）│ Library of Kanazawa City

石川縣

地址：金澤市玉川町2-20 │ 結構：RC造，部分S造 │ 樓層：地下1層、地上2層 │ 樓地板面積：6340平方公尺
設計：谷口・五井設計共同體 │ 施工：大成建設・岡組建設共同體 │ 完工：1978年

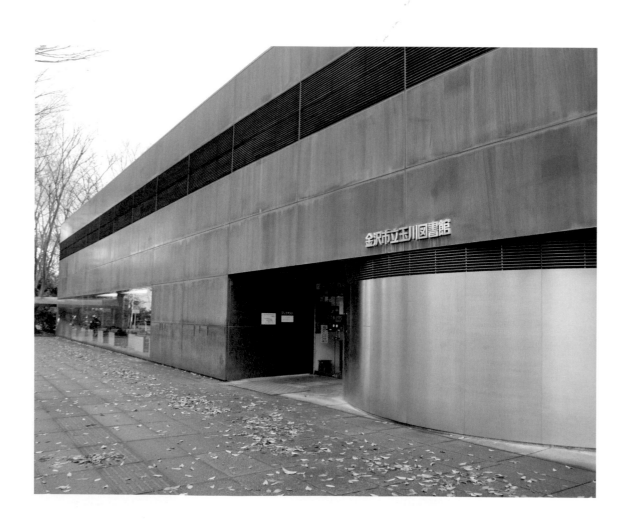

建築敷地位於距金澤市主要街區有段距離的公園內一區，原址為專賣公社的辦公室。大正2年（1913年）將興建的工場的一部分保留下來，改建作為古文書館，接著在旁邊接續新蓋的就是這座圖書館。

這座圖書館由谷口吉生與當地的五井建築設計研究所共同設計。掛名監督者為谷口吉郎，他是設計秩父水泥第2工場（1956年）與東京國立近代美術館（1969年）的建築師。他出身金澤市，市內還有石川縣美術館（1959年，現今石川縣傳統產業工藝館）等幾座作品。正如大家所知道的，吉郎與吉生是父子，但生前共同設計的作品就只有這棟建築。吉郎過世後，親子的合作作品有齋藤茂吉紀念館（1967年，1989年增建）與東京國立博物館（東洋館：1968年，法隆寺寶物館：1999年）等。

不過，讀者聽到谷口吉生這名字應該會感到些許訝異吧。因為他可是設計土門拳紀念館（1983年）與豐田市美術館（1995年），以一貫的高品質現代主義建築作品聞名的建築師啊。本書明明以後現代建築為主題，為何會介紹這個呢？因為我認為這座圖書館非常適合說明從現代建築過渡到後現代建築的摸索期的情況。

圍繞著質感的對立

圖書館緊鄰古文書館（現為近世史料館）建蓋，之間夾著狹窄的甬道似的空地。兩座建築物的外觀呈現極明顯。相對於紅磚造的古文書館牆壁陰影所呈現的豐富表情，圖書館以耐候鋼與玻璃搭配組合創造出平滑的表面。從牆面令人驚嘆的平滑程度，可以理解設計師對於作品精密度的要求。

光滑的表層是1970年代建築的流行元素之一。提到海外作品，腦海大概會立刻浮現貝聿銘的約翰漢考克大樓（1976年）、諾曼・福斯特的韋萊集團總社大樓（1975年）以及西薩・佩里的大平洋設計中心（1972年）等知名作品吧。日本則有丹下健三的草月會館（1977年）、葉祥榮的Ingot咖啡館（1978年）等作品。每棟都具有相同的特色：毫無例外的全面以鏡面玻璃包覆在宛如抽象雕刻般的建築物外。

這種外裝或許可以說是現代建築的極致表現手法吧。在建築界裡推廣現代主義的的建築師菲力普・強生，與亨

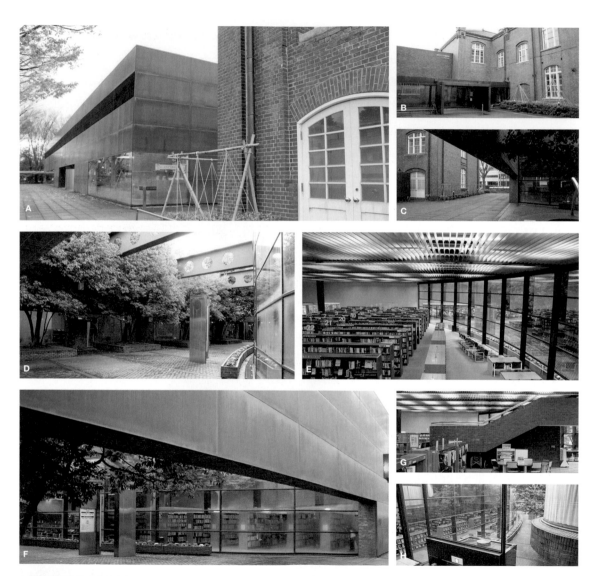

A 保存菸草工場改建而成的古文書館（圖右）與圖書館總館。總館外裝使用耐候鋼材質。｜B 兩棟建築物中間以玻璃帷幕通道連結。
｜C 從中庭望向古文書館。中庭這部分的牆壁，內側貼上仿紅磚磁磚（外側則是耐候鋼）。｜D 南側的中庭，夾在開架區（右）與管理
部門間的空間，架起綠色塗裝的梁。｜E 以弧形的開口設計區隔出開架區。｜F 從外面窺看南側的中庭。只有入口部分是在牆壁上開出
一道門。｜G 連結開架區與2樓參考資料室的階梯。｜H 從連結開架區與管理部門的通道，透過玻璃望見中庭。

利-羅素・希區柯克合著《國際風格》（International Style，1932年）當中，在「表面材料」章節當中提到現代建築必須追求平滑的包覆材與表面的連續性。推薦使用的材料有灰泥、夾板、大理石、金屬板等，不過，窗戶與牆壁之間界限完全消除的玻璃外裝才是他們心目中的理想方式。實際上，強生就是在這個時期經手設計外裝全使用玻璃材質的摩天大樓Pennzoil Place（1976年）。

可是也有人批評這類建築。明治大學教授神代雄一郎曾在《新建築》雜誌1974年9月號發表〈反對巨大建築〉評論。當時他以完工的一些超高層大樓與大型劇場為例，揭發這些建築不夠人性化的部分。然而他將外牆貼仿紅磚磁磚的東京海上大樓（設計：前川國男，1974年）歸類為「好建築」，玻璃帷幕外牆的新宿三井大樓（設計：三井不動產・日本設計事務所，1975年）直接論斷為「討厭的建築」。

他給予好評的是紅磚壁外觀的倉敷長春藤廣場（設計：浦邊鎮太郎，1974年）和NOA大樓（設計：白井晟一＋竹中工務店，1974年）。因為這些是「建築與人之間能夠對話」的令人滿意的建築。

這番評論後來演變成為「巨大建築論戰」，可是問題並不在於建物規模的大小，而是建材的質感了。1970年代的建築界，現代主義與後現代主義形成對立之前，就已出現平滑與粗糙質感的對立了。

有如「DIGI-ANA」的後現代建築

將話題拉回谷口吉生的金澤市立圖書館吧。從外觀看起來的確是光滑的模樣，但就這樣認定是現代建築似乎太武斷了。因為貫穿建築物的中庭地板與牆壁，與古文書館一樣大量使用磚頭。也就是說，這棟建築外表光亮平滑，裡面其實是很粗糙的。這點可以顯示其後現代性。

還有要注意的一點是，建築並不是因為粗糙的質感才被視為後現代建築（反而前現代建築才是這樣吧）。平滑與粗糙兩種相矛盾的質感共存在同一道牆互為表裡，這種強烈的混合性才是後現代主義建築的真諦。

這座圖書館完工的同一年，鐘錶商星辰錶發售了綜合電子與指針顯示介面的手錶「DIGI-ANA」。這棟帶有DIGI-ANA感覺的後現代建築，希望也能獲得好評。

金澤市立（玉川）圖書館、近世史料館，是谷口
吉郎、谷口吉生父子最初也是最後一次合作。

在現場探訪前看建築的「外觀照片」↓
，忍不住產生疑問：「怎麼會設計對
比那樣強烈呢？」

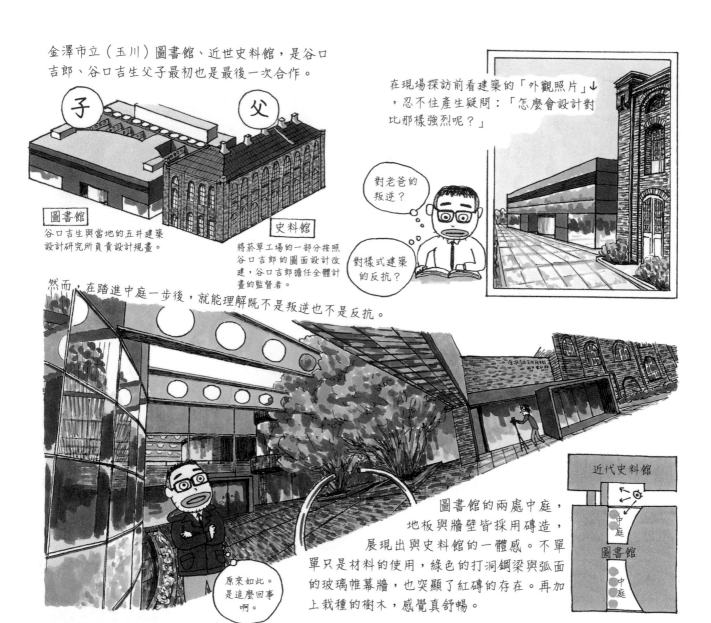

子

父

圖書館
谷口吉生與當地的五井建築
設計研究所負責設計規畫。

史料館
將菸草工場的一部分按照
谷口吉郎的圖面設計改
建，谷口吉郎擔任全體計
畫的監督者。

對老爸的
叛逆？

對樣式建築
的反抗？

然而，在踏進中庭一步後，就能理解既不是叛逆也不是反抗。

原來如此。
是這麼回事
啊。

圖書館的兩處中庭，
地板與牆壁皆採用磚造，
展現出與史料館的一體感。不單
單只是材料的使用，綠色的打洞鋼梁與弧面
的玻璃帷幕牆，也突顯了紅磚的存在。再加
上栽種的樹木，感覺真舒暢。

近代史料館

中庭

圖書館

中庭

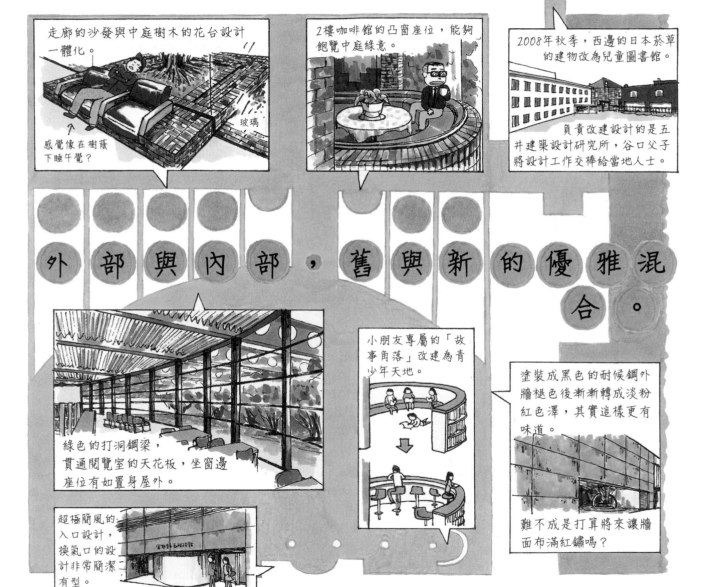

走廊的沙發與中庭樹木的花台設計一體化。

玻璃

↑
感覺像在樹蔭下睡午覺？

2樓咖啡館的凸窗座位，能夠飽覽中庭綠意。

2008年秋季，西邊的日本菸草的建物改為兒童圖書館。

負責改建設計的是五井建築設計研究所，谷口父子將設計工作交棒給當地人士。

外部與內部，舊與新的優雅混合。

小朋友專屬的「故事角落」改建為青少年天地。

綠色的打洞鋼梁，貫通閱覽室的天花板，坐窗邊座位有如置身屋外。

塗裝成黑色的耐候鋼外牆褪色後漸漸轉成淡粉紅色澤，其實這樣更有味道。

難不成是打算將來讓牆面布滿紅鏽嗎？

超極簡風的入口設計，換氣口的設計非常簡潔有型。

順路
到訪

1980

涉谷的黑洞

澁谷區立松濤美術館｜The Shoto Museum of Art

地址：東京都澁谷區松濤2–14–14｜結構：RC造｜樓層：地下2層、地上2層｜樓地板面積：2027平方公尺
設計：白井晟一研究所｜施工：竹中工務店｜完工：1980年

東京都

白井晟一研究所

彷彿有衛兵站哨似的堅實入口好驚人。引人注目的中央挑高設計。明明自上方有光線照射進來卻仍覺得昏暗，光到底到哪裡去了？

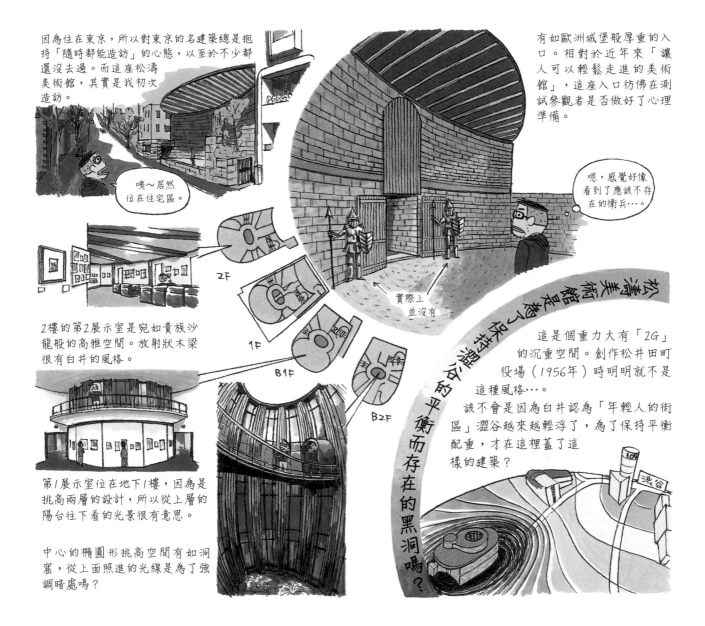

因為住在東京，所以對東京的名建築總是抱持「隨時都能造訪」的心態，以至於不少都還沒去過。而這座松濤美術館，其實是我初次造訪。

咦～居然位在住宅區。

有如歐洲城堡般厚重的入口。相對於近年來「讓人可以輕鬆走進的美術館」，這座入口彷彿在測試參觀者是否做好了心理準備。

嗯，感覺好像看到了應該不存在的衛兵…。

實際上並沒有

2樓的第2展示室是宛如貴族沙龍般的高雅空間。放射狀木梁很有白井的風格。

2F

1F

B1F

B2F

第1展示室位在地下1樓，因為是挑高兩層的設計，所以從上層的陽台往下看的光景很有意思。

中心的橢圓形挑高空間有如洞窟，從上面照進的光線是為了強調暗處嗎？

為松濤這個「輕浮街區」帶來重量的平衡而存在的黑洞嗎？

這是個重力大有「2G」的沉重空間。創作松井田町役場（1956年）時明明就不是這種風格…。

該不會是因為白井認為「年輕人的街區」澀谷越來越輕浮了，為了保持平衡配重，才在這裡蓋了這樣的建築？

1981

邊吃塔可飯邊欣賞

Team ZOO〔象設計集團＋Atelier Mobile〕

名護市廳舍 | Nago City Hall

沖繩縣

地址：沖繩縣名護市港1-1-1 | 結構：SRC造 | 樓層：地上3層 | 樓地板面積：6149平方公尺
設計：Team ZOO〔象設計集團＋Atelier Mobile〕| 構造設計：早稻田大學田中研究室 | 設備設計：岡本章、山下博司＋設
備研究所 | 家具設計：方圓館 | 施工：仲本工業、屋部土建、阿波根組JV | 完工：1981年

沖繩本島北部地區山原，這裡的中心都市為名護市。

1978年，名護市舉辦了新建市廳舍的公開競圖活動。當時日本已有10年沒舉行正式的競圖，所以自全國湧進308組隊伍報名，當中獲得一等獎的是象設計集團與Atelier Mobile的團隊「Team ZOO」。這個年輕團隊的中心成員主要來自建築師吉阪隆正的事務所，舉辦競圖活動的8年前就已數度前往沖繩，持續進行聚落的調查工作。在名護附近的今歸仁村，也有他們經手的設計案，中央公民館（22頁），已在沖繩當地擁有實績。

透過海風讓建築物降溫

市廳舍位在海邊，北側跨過廣場即為一大片住宅區。從住宅區望向市廳舍，可見到建築物逐層退縮，突出的地方則架上有如蔭廊的屋簷，九重葛攀緣於建築物上，灑落的陰影為建築增色幾分。

這個半屋外空間被命名為「神明別屋露台」。神明休息的別屋是沖繩的聚落中會設置的建築，這種別屋通常沒有牆，只架起方形的屋頂。設計者將這個當地建築特色運用在市廳舍。

外裝所使用的材料是沖繩建築廣泛使用的混凝土磚。以雙色混凝土磚組合出條紋模樣，完工以來經過歲月洗禮，呈現略微的退色感。

繞到另一邊靠近國道側，可以看到聳立直達三樓高的立面，上面設置了56座風獅爺，風獅爺是沖繩民宅設置辟邪的厭勝物。這些風獅爺是縣內各地的創作者一座座手作完成的。

再仔細看南側的立面，會發現開了幾個洞口。這是貫通建築物南北的導管的入口，從這裡能吹入涼爽的海風，是透過自然的力量降低建築物室溫的設計。儘管沖繩位居亞熱帶，但這棟建物卻不需要空調設備。

可惜的是，這套稱為「風道」的自然通風系統目前不使用，反而以空調設備取而代之。不過，這絕對不是設計者設計上失敗所導致。在70年代末，市內具有空調設備的建物幾乎不存在，「無冷氣」可算是設計綱要。然而現在家家戶戶與車輛幾乎都有冷氣，在社會的需求下，這點只好因應改變，先進的省能源設計不再被認可也是無可奈何的事。

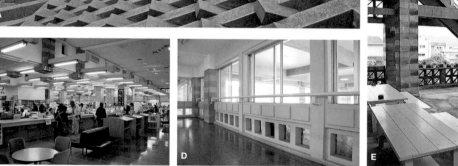

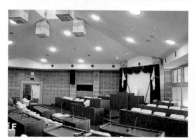

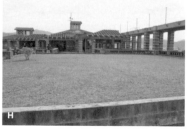

A 從西棟3樓往下望神明別屋露台。 ｜**B** 向南側突出的斜坡，花磚是當地生產的建材。 ｜**C** 一樓櫃台，「風道」穿過天花板。 ｜**D** 以琉球玻璃裝飾點綴的通路內部景觀。 ｜**E** 神明別屋露台的一角設置了桌椅。 ｜**F** 3樓的集會場內部。 ｜**G** 當地陶藝家協助完成的戶外地板裝飾。 ｜**H** 西棟屋頂鋪上草皮綠化。

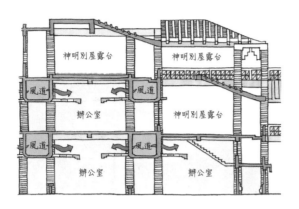

一再出現的神明別屋，增殖的風獅爺，以混凝土磚突顯的條紋圖案。這棟建築物的地域性豐富得簡直是過剩了。

批判性地域主義的範例

的確，在這個時期「地域」成為建築界一大課題。與名護市廳舍完成的同一年，出現了「批判性地域主義」這個概念。

傳布這個概念廣為人知的，是任教於美國哥倫比亞大學的建築史家肯尼斯‧法蘭普敦（Kenneth Frampton），他在著作《現代建築史（*Modern Architecture: A Critical History*）》1985年版當中，加上了「批判性地域主義」的項目並說明符合概念的建築，舉出丹麥的約恩‧烏松（Jørn Utzon）、西班牙的里卡多‧波菲爾（Ricardo Bofill）、葡萄牙的阿爾瓦羅‧西薩（Alvaro Siza）、瑞士的瑪利歐‧波塔（Mario Botta）

等的作品為例。而日本則以安藤忠雄的作品為例。

這個專有名詞因為加上了「批判」二字，所以強調這類是不同於單單民俗式的設計。例如，法蘭普敦解讀安藤的建築「身處普遍的近代化與異質的在地文化夾縫中的張力」。然而，現在回頭來看，Team ZOO所設計的這棟名護市廳舍，或許更符合這個概念。

像是這棟建築的特徵之一的混凝土磚建材，是戰後美軍引進的製造機，生產材料用以建造軍事設施與住宅而普及。換句話說，在設計名護市廳舍時這建材頂多也才30多年歷史，而設計者選擇以此建材展現地域性。對他們而言，地域性並非只有早已存在的事物，也有新發現的事物。

何謂沖繩風格

要理解何為沖繩風格的建築，當然從觀

包括首里城在內，沖繩總共有9處「世界遺產」。在其他國家，現代建築也能被認定為世界遺產，這樣的話我想推薦名護市廳舍為第10個世界遺產。

名護市廳舍的風格看起來完全不像才30幾年歷史。比這個↓還像「遺產」。

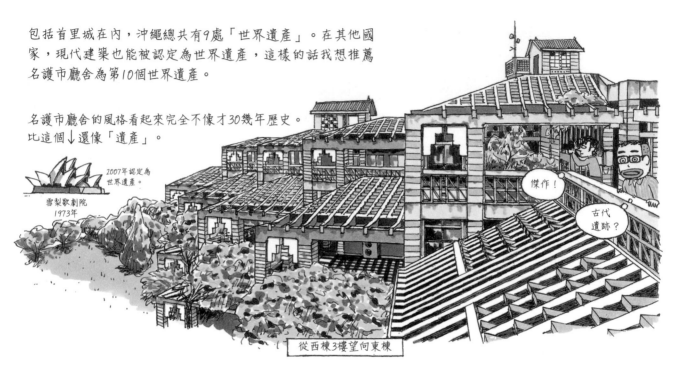

2007年認定為世界遺產。

雪梨歌劇院
1973年

傑作！

古代遺跡？

從西棟3樓望向東棟

首先讓我十分驚訝的是北側神明別屋露台周邊茂盛的植物。簡直是侏儸紀公園。

好像恐龍要出來了

斜坡

N

別棟　東棟　西棟

神明別屋露台

神明別屋露台

增建

少有人知悉的，西棟頂樓有一片綠地廣場。

是為了隔熱吧

在「屋頂綠化」「牆面綠化」概念普及的20年前，就已經有建築如此活用植物了。

察當地建築師作品著手最直截了當。第一個浮現腦海的是金城信吉等為1975年沖繩海洋博覽會設計的沖繩館（現已不存在）。這座展覽館採用了紅瓦、風獅爺、屏風牆（設在民居前的石牆）等元素，較為直接的以具體形象表現沖繩風格。

與這些當地建築師的作品相比，名護市廳舍是非常明顯的現代建築。若是去除外側諸多元素，這棟建築可說是由立方格體連續組成。而格子正是現代主義建築特徵之一。

此外，設計團隊出身於曾在柯比意底下工作的吉阪隆正，就這層意義上，名護市廳舍可自直接承襲於現代主義的建築。

提起現代主義建築，簡直有如以「國際風格」為名義舉辦的博覽會似的，全站在以世界性標準化為目標的全球主義這一側，與地域主義可說是站在對立面。然而，在名護市廳舍內部全球主義與地域主義彼此撞擊，這種糾葛可說是名護市廳舍引人入勝的關鍵，以及被視為批判性地域主義的樣板建築的原因。

更進一步說，這棟建築之所以讓人覺得「很沖繩」，正是因為這份糾葛。批判性地域主義的傑作會出現在沖繩這個地方，

絕非偶然。

當我們回顧歷史，會發現沖繩常受到不同勢力侵入影響。過去的琉球王國曾受日本與中國雙方控制，二戰受美軍佔領。即使現在歸還給日本政府，仍保留美軍基地，沖繩同時具有渡假聖地的樂園以及殺伐之氣的軍事據點兩種印象。

對於生活在沖繩的居民來說，這種情況肯定很麻煩。然而，另一方面來看，這也是沖繩獨有的文化生成的原動力。喜納昌吉融合民謠與搖滾風的音樂就是其代表，美國南方料理與和食結合而成的「塔可飯」也是如此。

這道知名料理是1980年代誕生的，如今已十分普及，不僅沖繩連全國性連鎖牛丼店幾乎都品嚐得到。不過，可能不合肯尼斯・法蘭普敦的胃口吧……。

市廳舍南側的門面是
56頭風獅爺獅群。

打破立面單調感的巨大斜坡。這麼長的斜坡道會有人使用嗎？現場觀察結果…。

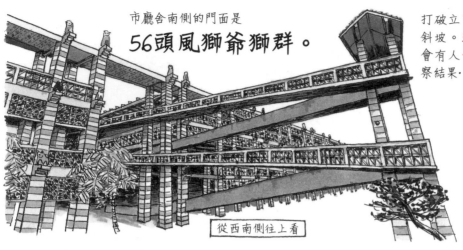

從西南側往上看

單程約28公尺

還滿多人利用這空間耶。郵差還把摩托車騎上來，嚇了我一跳…。

56頭風獅爺是由56位師傅手工製作的，每一座外形都不同。若是能為小朋友與參觀者編製風獅爺導覽手冊一定很有趣。宮澤喜歡的是以下這些——

時髦的風獅爺

親子風獅爺

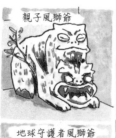

飛機頭風獅爺

名護市廳舍
風獅爺指南

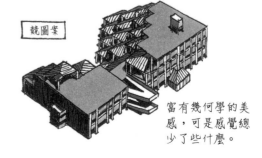

嘩嗤嗤嗤～

順帶一提的是，在競圖的階段，設計中沒有風獅爺，斜坡道也沒有像現在那麼長而突出。

鬥牛犬風獅爺

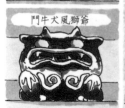

地球守護者風獅爺

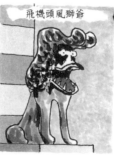

其實好像有一頭壞掉了。

競圖案

富有幾何學的美感，可是感覺總少了些什麼。

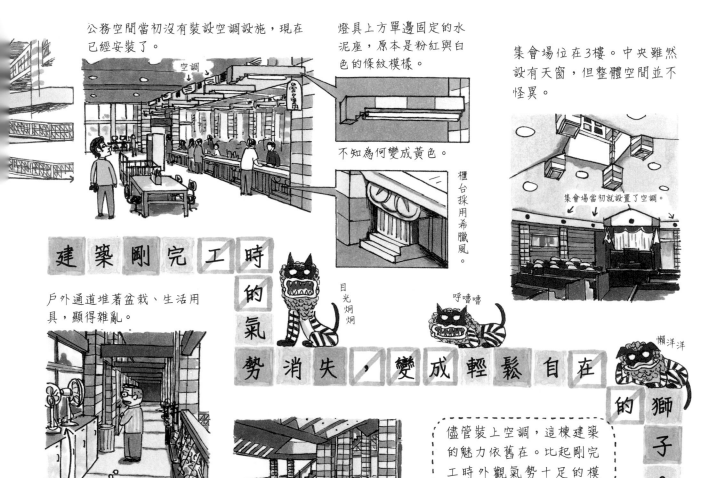

公務空間當初沒有裝設空調設施，現在已經安裝了。

燈具上方單邊固定的水泥座，原本是粉紅與白色的條紋模樣。

集會場位在3樓。中央雖然設有天窗，但整體空間並不怪異。

空調

不知為何變成黃色。

櫃台採用希臘風。

集會場當初就設置了空調。

建築剛完工時的氣勢消失，變成輕鬆自在的獅子。

目光炯炯

呼嚕嚕

懶洋洋

戶外通道堆著盆栽、生活用具，顯得雜亂。

等著出場的電扇，冷氣「解禁」前的4-5月是電扇最熱門的時期。

想像圖

洗衣機

流理台

2樓的神明別屋露台的洗滌區，流露出有如居家空間的生活感。

儘管裝上空調，這棟建築的魅力依舊在。比起剛完工時外觀氣勢十足的模樣，我反而喜歡整座空間被輕鬆自然使用的生活感。這棟「獅子建築」遠離創作者之手，走出自己的路了。

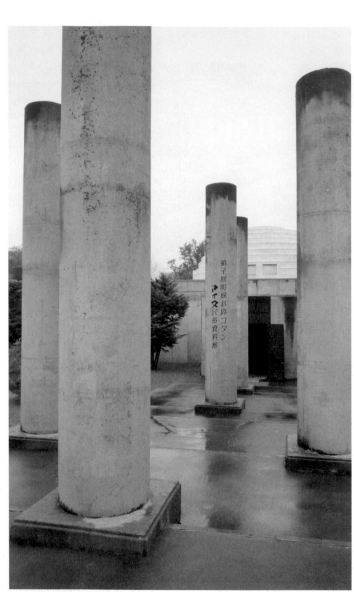

據毛綱表示，弟子屈町資料館是「以發現自阿伊努族的建築宇宙原型為骨架」。在釧路周遭走一回就能理解毛綱宇宙觀的變遷。

順路
到訪

1982,89

從神秘性到科幻風

弟子屈町屈斜路阿伊努部落民俗資料館｜CBTeshikaga Town Kussharo Kotan Ainu Museum

釧路漁人碼頭MOO｜CBKushiro Fisherman's Wharf MOO

施工：FUJITA＋鹿島＋戶田建設＋村井建設＋龜山建設JV｜完工：1989年

設計：北海道日建設計＋毛綱毅曠建築事務所

樓層：地下1層、地上5層｜樓地板面積：1萬6029平方公尺

【MOO】地址：釧路市錦町2-4內｜結構：RC造，部分S造

設計：毛綱毅曠建築事務所｜施工：摩周建設｜完工：1982年

樓層：地下1層、地上1層｜樓地板面積：394平方公尺

【資料館】地址：北海道弟子屈町屈斜路市街1條通11番地先｜結構：RC造

毛綱毅曠建築事務所

北海道

釧路的毛綱「宇宙」巡禮

釧路是毛綱建築的集結地。如果住上一晚的話，不妨順道去趟屈斜路湖。

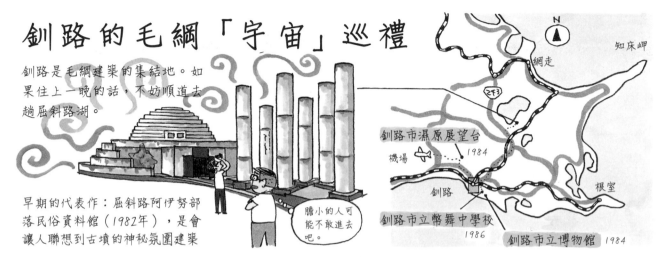

早期的代表作：屈斜路阿伊努部落民俗資料館（1982年），是會讓人聯想到古墳的神秘氛圍建築

膽小的人可能不敢進去吧。

釧路市濕原展望台　1984

機場

釧路

釧路市立幣舞中學校　1986

釧路市立博物館　1984

網走

知床岬

根室

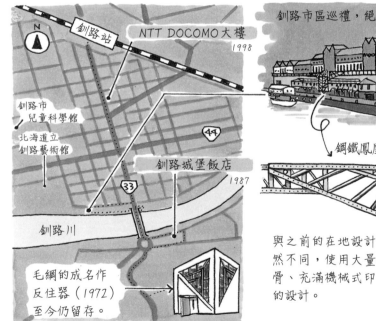

釧路站

NTT DOCOMO大樓 1998

釧路市兒童科學館

北海道立釧路藝術館

釧路城堡飯店 1987

釧路川

毛綱的成名作反住器（1972）至今仍留存。

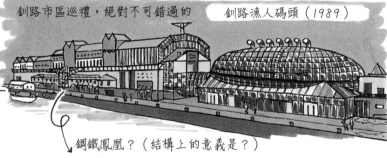

釧路市區巡禮，絕對不可錯過的　釧路漁人碼頭（1989）

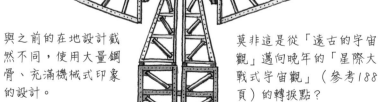

鋼鐵鳳凰？（結構上的意義是？）

與之前的在地設計截然不同，使用大量鋼骨、充滿機械式印象的設計。

莫非這是從「遠古的宇宙觀」邁向晚年的「星際大戰式宇宙觀」（參考188頁）的轉捩點？

1982

順路到訪

新宿NS大樓 | Shinjuku NS Building

出乎意料的Ａ級娛樂建築

日建設計

地址：東京都新宿區西新宿2─4─1｜結構：S造（4樓以上）、鋼管立體桁架（大屋頂）

樓層：地下3層、地上30層｜樓地板面積：16萬6768平方公尺

設計：日建設計｜施工：大成建設｜完工：1982年

── 東京都

即使是現在，每當造訪這棟大樓時總會忍住頸部酸痛抬頭仰望那通頂天井。空中走廊據說是林昌二壓下反對聲浪付諸實行的。

筆者（宮澤）在涉足建築領域前，就有深受觸動的建築了。其中一座是小學時從巴士上看到的代代木第2體育館。

好酷喔！

這個輪廓，即使是小學生也能直覺感受那「力的流動」。

還有一棟是大學時代見到的新宿NS大樓。不過我對外觀的記憶幾乎消失了。

初到東京的菜鳥宮澤
↓

真樸素的大樓啊。

觸動我的點是，從一樓貫透最高層（30樓）的巨大通頂天井。心中有股「原以為要看的是低預算B級電影沒想到是一流娛樂電影」的驚喜。

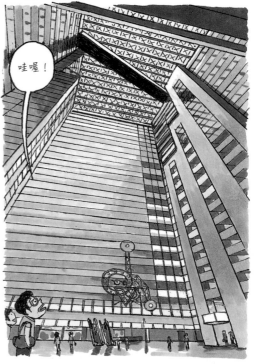

哇喔！

能夠從空中走廊（29樓）俯瞰通頂天井……深深打動我這個初到東京的菜鳥的心。

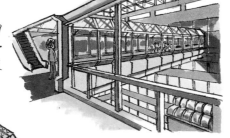

天井的表面材質有點像外牆（鋁質浪板），覺得像是「都市中的都市」，非常有趣。

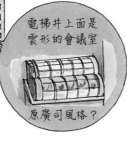

電梯井上面是雲形的會議室

原廣司風格？

長久以來我一直無法理解的是，比起內部外觀實在是太索然無味了，這回看過資料後終於理解。根據設計團隊成員林昌二的說法，屋頂原本打算做成像上開橋那樣，外牆則是以「金銀二色」做出區隔。嗯，真想看看建成這樣的大樓。

1982

順路到訪

吸引人的蝶狀大樓

赤坂王子飯店（赤坂格蘭王子大飯店）新館｜Akasaka Prince Hotel

丹下健三・都市・建築設計研究所

地址：東京都千代田區紀尾井町1—結構：SRC造、S造—樓層：地下2層、地上39層

樓地板面積：6萬7751平方公尺

設計：丹下健三・都市・建築設計研究所—施工：鹿島—完工：1982年

東京都

飯店閉館後曾收容東日本大地震的受災戶。解體工程未交由原先施工的鹿島，而是大成建設負責。從一開始到最後這棟建築全是話題。

對於泡沫經濟時期正值學生時代的筆者（宮澤）而言，「赤坂王子」總會引發我特別的憧憬。

什麼時候能住赤坂王子…

← 非東京出身一般大學生

有如展翅的蝴蝶般華麗的外觀，當時的年輕人當中多數有「都會中心飯店＝赤坂王子飯店」的刻板印象。

結果，20多年來都沒有機會到此住宿。

正如各位所知道的，赤坂王子在2011年3月底閉館，預訂改建。於是就

跑去住嚮往已久的赤坂王子了。

※住宿時間是閉館前2天的3月29日。

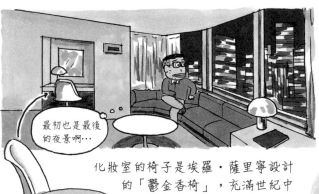

最初也是最後的夜景啊…

化妝室的椅子是埃羅‧薩里寧設計的「鬱金香椅」，充滿世紀中期現代主義的氣氛真棒。這椅子之後不知會何處理。另外，1樓咖啡廳的椅子也同樣是鬱金香椅。

在角落設置大開口與沙發營造出寬敞舒適的感覺。因為天花板高只有2.4公尺，高度太低是改建原因之一，可是完全沒這種感覺啊。

不過，這麼高度具象徵性的建築物，外觀一旦改變也會影響營運吧。若要增加樓地板面積，「增建」也就足以應付了啊。例如，像這樣如何呢？西武的高層要不要考慮一下呀？

兵庫縣立歷史博物館｜Hyogo Prefectural Museum of History

1982 順路到訪

「引用」姬路城

兵庫縣立歷史博物館｜Hyogo Prefectural Museum of History

地址：兵庫縣姬路市本町68｜結構：RC造、部分S造

樓層：地下1層、地上2層｜樓地板面積：7466平方公尺

設計：丹下健三・都市・建築設計研究所（實施設計與兵庫縣都市住宅部營繕課共同進行）

施工：鹿島｜完工：1982年

丹下健三・都市・建築設計研究所

姬路城天守閣已於2015年整修完畢，從鏡面玻璃可一睹其風姿。

兵庫縣

兵庫縣立歷史博物館位在姬路城天守閣東北方400公尺的地方。

因為位在史跡附近，建築高度限制為11公尺。

這座博物館在1983年4月開幕（1982年完工）。當時，丹下同時為赤坂王子飯店（1982年）與義大利的都市再開發等大型計畫忙得不可開交。

丹下健三偷工減料嗎？

我一邊嘀咕著一邊走到西側的廣場…

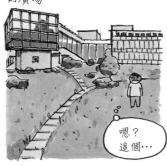

嗯？這個…

或許因為如此，乍見之下建築並沒有丹下健三特有的躍動感。

唯一讓人覺得帶有丹下風格的，是被看作傳統木造的軒下（換氣孔）。

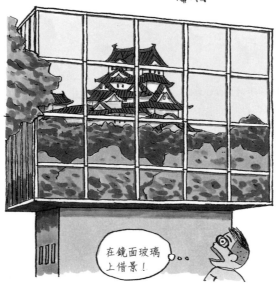

在鏡面玻璃上借景！

入口大廳

於平面上斜架的梁為其特色。

雖然可以了解他的意圖，可是視覺衝擊沒那麼大。

從2樓西側的通道，可以清楚望見姬路城。

不過任何人都會這樣做吧。

居然在咖啡廳的鏡面玻璃上看到最佳角度的姬路城！

看不到

即使望向姬路城的方向，在樹林的遮蔽下也看不到實體。

在同期的後現代建築皆熱中於「引用歷史」時，丹下將姬路城「本身」融入建築中。可算是後現代主義的極致表現乎？

興盛期

1983─1989

1983年筑波中心大樓完工，

這棟明顯引用知名建築設計的建物，對後現代建築而言有如一座里程碑。

同一時期，被稱為「野武士的」一群年輕建築師，

完成各自不同風格的受矚目作品。

日本的後現代主義建築在這個時期可說是繁花盛開，

這些外觀給人鮮明強烈印象的建築，除了引發話題也遭受守舊派的猛烈批評。

現代主義vs後現代主義對立的局面，隨著泡沫經濟期的到來，

逐漸趨於後現代主義。

除此之外，以先進的設計而聞名的外國建築師參與後，

日本成為海外建築師夢想的建築國度。

1983

「順勢吐槽」的奧義

茨城縣

磯崎新工作室

筑波中心大樓│Tsukuba Center building

地址：茨城縣筑波市吾妻1-10-1│結構：SRC造、RC造、S造│樓層：地下2樓、地上12層
樓地板面積：3萬2902平方公尺（完工時）
設計：磯崎新工作室│結構設計：木村俊彥結構設計事務所
設備設計：環境Engineering│施工：戶田、飛鳥、大木、株木建設JV│完工：1983年

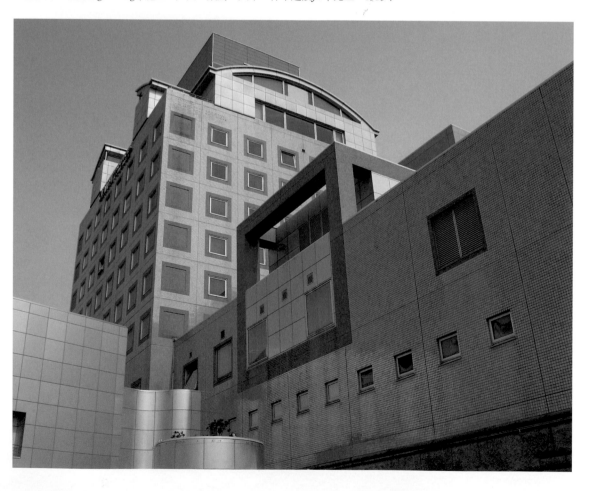

從東京秋葉原搭乘筑波快線，45分鐘即可抵達筑波。自從2005年這條新路線開通後。前往筑波就變得相當方便。從筑波站穿越行人專用空中迴廊即可抵達目的地。

筑波中心大樓是結合了飯店、餐廳、銀行與音樂廳等的複合式設施。建築物排列呈L型，這些建物圍繞形成一層樓高度的橢圓型廣場。

這座廣場是模仿米開朗基羅設計的羅馬卡比托利歐廣場（16世紀中葉），形狀與大小也相同。只是這裡地板的圖案與真跡黑白正相反，原本矮丘上的廣場反轉建成低窪的庭園，並以噴水池取代原本廣場中央的騎馬雕像。

在外牆隨處可見圓柱與角柱交錯疊成的柱型，讓人聯想到勒杜（Claude Nicolas Ledoux）設計的「阿爾克賽南皇家鹽場」（1779年）的鋸狀柱。高層棟則是具有西洋建築原理的三層結構。除此之外還採用許多西洋建築的手法，所以這棟建築被視為融合歷史建築樣式的後現代建築的代表作。

然而，在後現代建築潮流消退的今日重新觀看這建築，最引人注目的是其中蘊含的現代性。

首先填補起空虛感

例如，立方體這個主題反覆出現在牆面分割、開口部、大廳門廳的天花板等處。這種手法磯崎曾經使用在群馬縣立近代美術館、北九州市立美術館等1970年代作品上。當時的磯崎試圖讓建築回歸為連續立方體的三次元網格的建物，籍此去除依附在建築上的美學或政治等因素。也就是說，立方體意味的是「空虛」。

這令人想像，筑波中心大樓的設計是否也是出自於這種手法。然而要保持空盪盪的感覺不容易，從外面透入的氣氛輕易地立刻破壞這種真空狀態。磯崎表示，他曾被私下要求，以象徵國家的設計來填補筑波這種空虛感。因為當時國家計畫將過度集中的東京首都機能轉移至筑波，這棟筑波中心大樓是這項計畫的重點設施。

但是磯崎拒絕了這項要求。而且，他選用來填補這種空虛感的，是跟日本沒有任何關係的歐洲歷史建築。或許他想以Capitolino（卡比托利歐廣場的別名）來取代Capitol（國家的中心）吧。

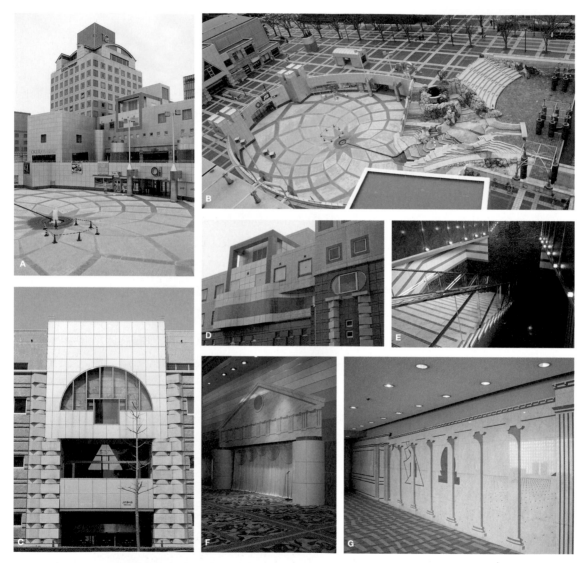

A 越過模仿卡比托利歐廣場的空間就見到旅館棟了。當年經營者為筑波第一飯店，現在改為筑波大倉先鋒酒店。 │ B 俯瞰廣場。獲得飯店許可從11樓陽台拍攝。 │ C 標示為音樂廳門廳位置的一部分南側立面。 │ D 立方體、鋸狀柱與夢露曲線等拼貼而成的飯店立面。 │ E 強調遠近法的飯店大廳階梯。 │ F 大宴會廳內部的舞台以大圓柱與山形牆構成。 │ G 大宴會廳門廳的浮雕。在大理石中鑲嵌水磨石勾勒紋路。

順勢吐槽對方

我在筑波中心大樓周邊逛了一下。發現從距此地方北方1公里處的松見公園展望塔（設計：菊竹清訓）至音樂廳的門廳，廣場與街道是一直線貫穿連結起來的。這種與都市計畫親密的連結，也是這棟建築的特徵之一。

筑波的新都市計畫自1960年代開始，在現代主義的延續下都市計畫進行著。線形延展開的都市結構，以及讓人車分離的行人專用空中迴廊，可以看出當時的設計手法。梯狀配置的幹線道路，類似丹下健三構思的「東京計畫1960」（磯崎也是計畫成員之一）。

然而，將東京的機能移轉過來的計畫沒有進展，人口也沒有照預期的增加。不僅市中心的造街計畫延宕，筑波中心大樓周邊也散發著不像發展重心街區的冷清氣息。都已經是1970年代末了，現代都市計畫的成效備受質疑。

雖然筑波中心大樓是這種狀況下設計出的作品，可是卻與周邊都市計畫意外的相配。例如剛剛提出的都市軸線的導入，以

及設計行人專用空中迴廊選用材料時，沿襲了之前地面鋪設的地磚。對於這座未達目標的現代都市，這棟建築配合度可說是的誠意十足到驚人地步呢。

此外，設計師還引用真實存在的矯飾主義建築來製作現代都市設計中極為重要的廣場。顯然是以此來嘲弄現代主義所遵循的設計理念吧。

到了1980年代，這種態度被視為獨特風格而加以推崇。當時甚至掀起一陣「新學院派」的風潮。引發風潮的學者淺田彰，在筑波中心大樓完工的同一年發行的暢銷書《結構與力量》（勁草書房）中寫道：「與對象產生緊密連結而全面投入的同時，毫不留情的推開、拋棄了那個對象。（中略）簡而言之，就是一面拉攏人又一面潑人冷水，或是一面潑人冷水又一面拉攏人。」

若用搞笑藝人的說法，就是先暫時配合對方再大力吐槽，可說是「順勢吐槽」的究極奧義呢。

這次探訪的地點是「筑波中心大樓」。

← 這種形象圖之前看過好幾次，想像中總以為這棟建築的外觀會有點髒髒的⋯

實際上卻出乎意料之外的乾淨。

← 閃閃發亮的閃光釉磁磚

完全不像是「廢墟」，簡直像剛落成一樣。

這座是複合式設施，內設有飯店、音樂廳、商店街（購物中心）等。

利用橢圓形的廣場（1樓）與人工地盤（2樓）各項機能立體結合起來。

飯店
2樓
Nova Hall（音樂廳）

飯店　銀行　商店
商店　商店　商店　Nova Hall
1樓

人工地盤上排列著玻璃磚造圓筒，看不到裡面是什麼。到底是什麼呢？答案是讓光照進1樓的筒狀天窗。

購物中心內有迷宮狀的長椅，十分受小朋友歡迎。是特別為小孩設計的還是碰巧的呢？

這棟建物引用了多種「樣式」。
例如，三段式的立面。

TOP
MIDDLE
BOTTOM

新古典主義的
「鋸狀柱」。

橢圓形廣場是模仿羅馬的卡比托利
歐廣場。（不過紋路的黑白部分反
過來了）

滿布「引用」
痕跡的設計，

呵呵…
有本事
就上來啊！

這麼多的樣式引用，與其說是
設計師玩興大發，倒不如說是
對觀者的建築知識檢定考。

大廳門廳的牆上繪有各時
代的列柱與紀念碑。

飯店的工作人員告訴我們
有趣的事。

是測試觀者
能力的圈套？

唉？

廣場的瀑布造
型是以霞之浦*
為範本喲。

（*位於茨城縣與千葉縣
間的日本第二大湖）

真的是！
從上往下看像霞之
浦！對素人而言這可
能是最令人印象深刻
的雜學吧。

這座建物除了肉眼可見的外觀，或許還隱藏著「只有內
行人才能發覺」的另一面。

REAL WORLD　　PARALLEL WORLD

沒想到這
麼普通…
很嗨的
樣子

真不愧是
磯崎

宮澤什麼時候才
能發現呢？

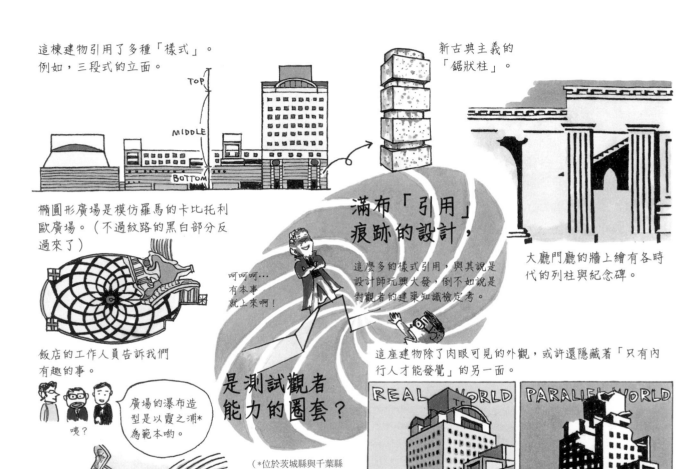

1983

拼貼日本

石井和紘建築研究所

直島町役場 | Naoshima Town Hall

地址：香川縣香川郡直島町1122-1｜結構：SRC造｜樓層：地上4層｜樓地板面積：2184平方公尺
設計：石井和紘建築研究所｜結構設計：松濱宇津結構設計室｜設備設計：建築設備研究會
施工：大成建設｜完工：1983年

香川縣

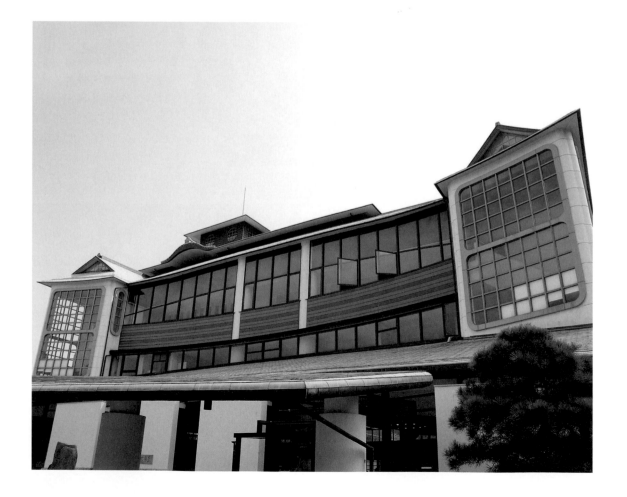

從岡山縣宇野港搭乘渡輪，只要20分鐘就能抵達直島的宮浦港。在那裡迎接人們的是SANAA（妹島和世＋西澤立衛）設計、2006完工的渡輪碼頭「海之站直島」。近年的直島以藝術與建築之島聞名於世，許多觀光客都是為了參觀這些作品而前來。

原本主要依賴農漁業與銅精鍊產業營生的直島，轉變的契機是1992年開幕的倍樂生之家美術館。建築師為安藤忠雄，日後還設計了倍樂生之家Oval（1995年）、南寺（1999年）、地中美術館（2004年）等多棟建築。

提起直島的建築師就一定會想到安藤，如今幾乎已成為肯定句，然而直到1980年代為止，直島的重要建築師是石井和紘。

石井在直島最初的作品是直島小學校（1970年）。當時負責設計的石井是東京大學吉武泰水研究室的成員之一，完工時還只是26歲的年輕建築師。之後，他陸續經手直島幼稚園（1974年，共同設計者：難波和彥）、直島町民體育館‧武道館（1976年）、直島中學校（1979年）等。完成這些作品後，他接下了直島町役場的設計委任。

直島町役場位於島上交通車的路線上，周圍有數件利用民居製作的藝術作品「家計畫」。因此，許多觀光客雖然看到這棟建築，可是幾乎都沒有停留下來觀賞。然而，這棟可說是後現代建築巡禮的聖地，有如紀念碑地位的建築。

滿是引用痕跡的建築

直島町役場是座4層樓高的鋼筋混凝土建築，可是外觀卻是傳統和式風格。左右非對稱式的奇妙屋頂，是模仿京都西本願寺飛雲閣的造型。飛雲閣與金閣、銀閣並列為京都三大名閣，直島町役場完整模仿了這座國寶數寄屋造名閣。

不只是整體外觀，窗戶模仿了京都角屋的欄間以及鹽尻堀內家的紙拉門把手，圍牆向伊東忠太的築地本願寺取經，外階梯有蠑螺堂的影子，走廊牆壁讓人想起辰野金吾的舊日本生命九州分社，會議廳的天花板是折上格天井……。這棟建築的每個部分都是拿名建築當作創作材料。

採用和風是因應當地民眾的要求。一開始，石井雖然很煩惱，但還是將數寄屋、民居、近代建築等日本建築的元素集合起

A 模仿飛雲閣的望樓。　|B 南側的立面。外牆為殖民地風格。　|C 東側牆壁的窗。扇形的是仿角屋，右邊的是引用自日本生命北陸分社（設計：辰野金吾）的建築。　|D 外階梯仿自蠑螺堂。　|E 仿自築地本願寺（設計：伊東忠太）的牆。　|F 折上格天井的會議廳內部。正面直接模仿安德烈亞・帕拉第奧的奧林匹克劇院。　|G 町民會堂。左手邊微彎的櫃台為接待町民處。　|H 2樓的舊餐廳前走廊的壁面，模仿自日本生命九州分社（設計：辰野金吾）。

來，建造出直島町想要的建築。這棟建築可說是引用拼貼日本建築而成的。

石井除了這座直島町役場外，偶爾也使用引用手法。例如Spinning House（1984年）引用了國會議事堂，By-Coastal House（1983年）引用了皇后區大橋與金門大橋，牛窗國際交流會館（1988年）則模仿了三十三間堂。

尤有甚者，在同世代之橋（1986年）這棟住宅，就是拿石山修武、毛綱毅曠、伊東豐雄等對石井而言是對手的13名建築師的作品拼貼而成。對於建築師這種人種而言，拚命蓋出只有自己才做得出的建築，是理所當然的事，但石井對這方面似乎毫不在意。

提出「互文性」理論影響後現代主義思想的語言學者茱莉亞・克莉斯蒂娃，在著作《符號學》當中表示，「任何文本都是各式各樣的引用拼貼而成，所有的文本都是吸收另一個其他文本的變形而已。」對石井而言，建築就有如克莉斯蒂娃論述中的文本，是引用對象的拼貼組合。

採用拼貼手法的建築師不只有石井。本書介紹的筑波中心大樓（1983年，66頁）設計者磯崎新也是這類建築師的代表。兩人的最大差異是，磯崎會仔細迴避引用日本建築，但石井毫不拘束的大量模仿。

磯崎迴避的理由是，大概是因為發覺以象徵性手法表現日本的危險性吧。另一方面，石井認為只要讓人家知道是仿諷的手法即可。因此，為了讓仿諷意味更明顯，將日本建築當作膚淺的圖像萃取出來，然後大量使用在自己作品當中。

後來呈現的這座直島町役場，就是將日本傳統視為後現代建築再重親組成的結果。而這棟建築對於觀者還有其他的暗示：這裡所使用的引用手法，正是傳統數寄屋造使所使用的「摹寫」方式。也就是說，日本建築本身就具有後現代性。

然而這種見解，跟現代主義建築師們舉桂離宮為例說明日本建築與現代主義相近，其實非常類似。可見，無論是現代主義或後現代主義建築都曾遇過如何面對日本傳統的問題。

日本建築的後現代性

日本後現代主義「興盛期」的象徵性建築，直島町役場。
首先，來看看組合起建物外觀的主要「模仿零件」吧。

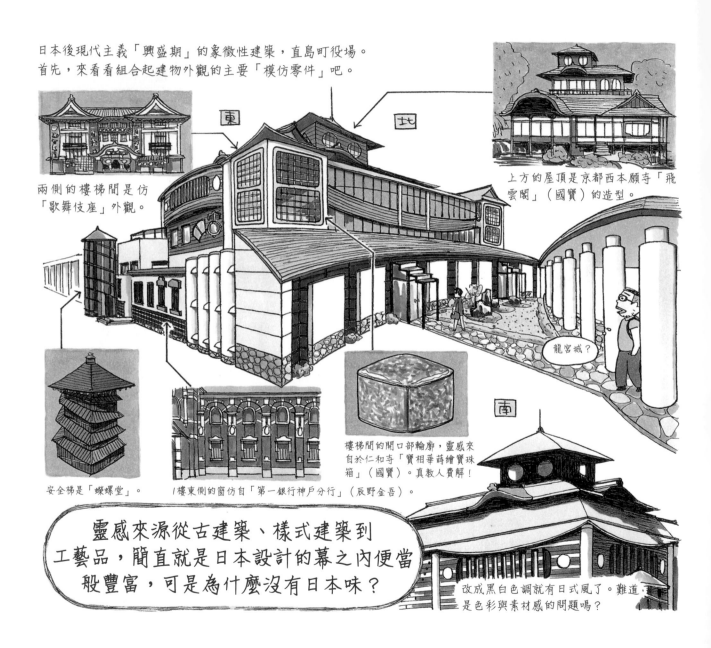

兩側的樓梯間是仿「歌舞伎座」外觀。

上方的屋頂是京都西本願寺「飛雲閣」（國寶）的造型。

龍宮城？

安全梯是「蠑螺堂」。

1樓東側的窗仿自「第一銀行神戶分行」（辰野金吾）。

樓梯間的開口部輪廓，靈感來自於仁和寺「寶相華蒔繪寶珠箱」（國寶）。真教人費解！

靈感來源從古建築、樣式建築到工藝品，簡直就是日本設計的幕之內便當般豐富，可是為什麼沒有日本味？

改成黑白色調就有日式風了。難道，是色彩與素材感的問題嗎？

穿過帶有古老的泊船處風情的玄關，就來到町民會堂。

町民會堂意外的讓人覺得沉穩。是石井自我克制還是受到壓抑呢？

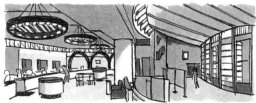

有趣的是會議廳。「致敬」主題多到令人眩目。

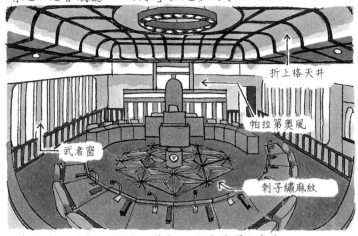

折上格天井

帕拉第奧風

武者窗

刺子繡麻紋

真是後現代室內設計的傑作，可惜不開放參觀。

不應該存在的事物全都出現了。這就是 現代藝術 嗎？

直島如今已成為「現代藝術之島」，有許多觀光客到訪。島上的象徵就是草間彌生的作品。

為什麼海邊有巨大南瓜？

好多女孩子→

2009年夏天開幕的「I LOVE 湯」（大竹伸朗作品）也極受歡迎。

為何澡堂裡有大象呢？

不該存在的全都出現了──。如果這就是現代藝術的條件……

真奇妙～

不會吧…

好熱鬧啊

這座直島町役場，可說是現代藝術了。如果能在導覽手冊上詳細解說，說不定會吸引大批喜歡藝術的年輕女孩喔。

1984

邁向偉大的業餘人士

石山修武＋DAM‧DAN空間工作所

伊豆長八美術館 | Izu Chohachi Museum

靜岡縣

地址：靜岡縣賀茂郡松崎町松崎23｜結構：SRC造，部分RC造、S造｜樓層：地上2層｜樓地板面積：435平方公尺（完工時）
設計：石山修武＋DAM‧DAN空間工作所｜施工：竹中工務店、日本左官業組合連合會店｜完工：1984年

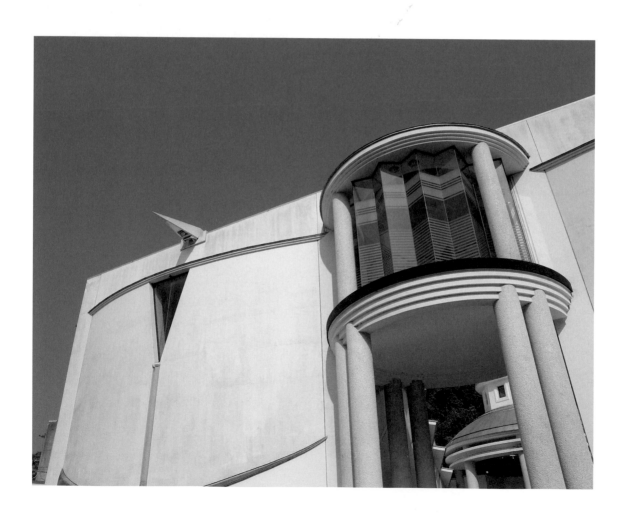

終於來到西伊豆的松崎町，雖然只是座人口約8000人的小漁村，可是伊豆長八美術館就位在此地。

伊豆長八，也就是江戶末期至明治初期間的知名左官（泥水匠）入江長八，出生於松崎町。他擅長在有如立體浮雕的漆喰畫（灰泥畫）上施以彩繪而成的「鏝繪」。

美術館設計者是石山修武。他聽說了這座設施的建設計畫後，在沒有受到委託的情況下自行在建築雜誌上發表了建築案。石川的創意與熱情打動了當時的町長，於是請他擔任設計師。

美術館於1984年開幕，成功吸引許多觀光客前來。之後，石山還陸續設計戶外劇場、民藝館、收藏庫等附屬建築。除此之外，石川還經手了橋樑、鐘樓等設施的設計，持續參與松崎町的造町計畫。

因為是展示左官職人作品的美術館，所以這座建築也全面運用了左官的技術。外牆是白壁與海鼠壁的組合，中庭牆壁則採用了土佐漆喰這種罕見的左官技法。除此之外還運用捱石子、圓頂天花板的漆喰雕刻等技法，建築物本身就是左官泥水技法的展示場。施工時獲得日本左官業組合聯合會的全面支援，據說動員了全國各地優秀的左官師傅。

在新的建材與工法普及後，越來越多人擔憂像左官這類傳統職人的專門技術可能因為後繼無人而失傳。在這種情況下，這棟集結專業職人之力展現傳統技法的建築，也讓傳統職人的技術再度受到肯定而獲得注目。

然而建物的設計本身跟傳統有大段距離。例如弧形的立面、強調遠近法的梯形平面與剖面，建築中央搭建了圓頂，天窗有如恐龍的背脊般突出。如果只是想讓參觀者見識左官的技術，採用像倉庫那樣外形的建築就夠了，石山卻沒有採用那種作法，為什麼？

交付給職人

石山在大學時期所屬為建築史研究室，自研究所畢業後，雖然沒有在設計事務所工作的相關經驗，卻創立了自己的事務所。接著，以幻庵（1975年）為代表，他將土木用的浪管轉用在住宅上，創作了一系列作品。這是一項從根本重新檢視建築應有樣貌的嘗試，然而若推測他採用這些

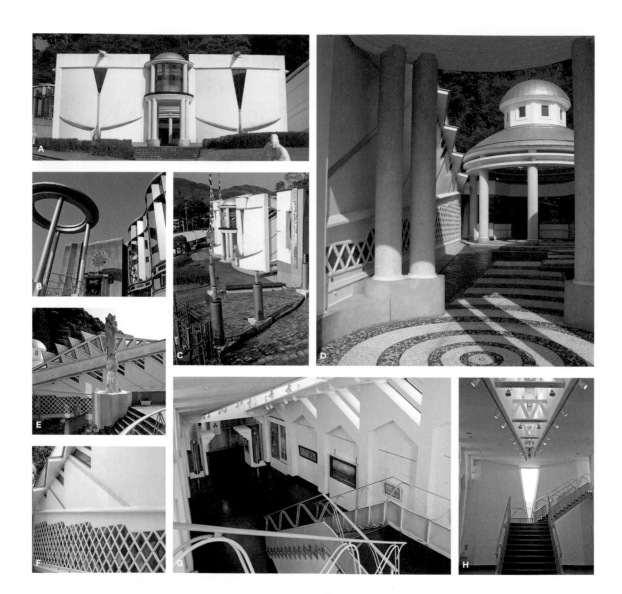

A 從門前望見立面。｜B 鄰接美術館、於1986完工的民藝館外觀。｜C 從戶外劇場（1985年完工）那側望向美術館，右邊的建築為1997年增建的收藏庫。｜D 越過中庭望見入口。｜E 從民藝館那側望向美術館側。｜F 中庭牆壁的下半部為海鼠壁，上半部則是採用土佐漆喰技法。｜G 從階梯俯視展示室，這裡展示有入江長八的鏝繪。｜H 從入口大廳側望向展示室。逆向透視法產生奇妙的效果。

手法的原因，毫無疑問的會認定他這個建築門外漢只知道用浪管來蓋房子吧。

將浪管運用在建築上，開先例的是川合健二建的自宅。石山也公開表示受到川合的影響。川合本身就是會自己收集資料修習最新能源理論，從丹下健三的建築中消化吸收設備設計技術的自學天才。

除此之外，吸引石山關注的對象常常有如業餘人士。例如在英國透過販賣壁紙推廣藝術與工藝概念的威廉・莫里斯，夢想打造一般人也能發現創作樂趣的理想社會。發明圓頂建築結構等多種劃時代發明的巴克敏斯特・富勒也具有多方才華，集建築師、結構工程師、設備工程師、產品設計師於一身，結果完全搞不清他究竟是哪方面的專家。

石山修武的作品無論在技術面或是造型面，都與專業人士所打造的精緻建築形成對極，他是致力於打造讓人感受到業餘人士創作魅力的人。

不過，對於在松崎設計伊豆長八美術館，石山應該也很迷惘吧。這是他的第一棟公共建築，就這樣呈現「門外漢」的設計真的好嗎？這時左官職人的加入可說是為他解圍。將技術上要求的精緻細膩交給專業師傅，石山自己仍可維持「業餘身分」，自由的埋首於設計當中。

超越細緻作工的原始魅力

從1970年代末到1980年代初，音樂界出現了龐克搖滾與合成器流行樂等新領域，截至昨日都還沒碰過樂器的素人也能站上舞台了。此外，在插畫的世界裡，湯村輝彥與渡邊和博也創作出乍見有如兒童塗鴉、卻又莫名吸引人的繪畫風格。

現代主義的美學與技術講究精緻，可是那是無盡的追逐。或許能突破這種困境的是原始的力量吧，這種想法落實在各種表現領域。在建築中，石山修武的作品就是這種思索的代表。

不甘於只當個粉飾牆壁的師傅，於是踏入藝術領域的入江長八，或許是偉大的業餘人士當中的先驅者。石山修武設計建築作為展示其作品的場所，再合適不過。

以「長八」「海鼠壁」名揚全日本的伊豆松崎町。

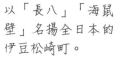

傳說中的鏝繪師

入江　長八

海鼠壁

讓松崎一夕成名的是這座長八美術館。全日本在官職人多達2000人參與建設。

天皇皇后兩陛下御來館記念

平成4年7月1日

1992年兩位陛下蒞臨參觀。

這座美術館的確值得參觀，觀察細節會發現許多不解「為什麼」的地方。

圓弧與直線構成的白色立面，與其說是和風，還不如說像伊斯蘭建築。

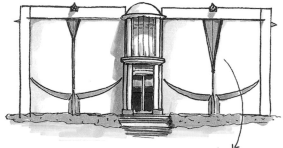

乍看是對稱的設計，然而開口部的倒三角形設計高度不一，為什麼？簡直就像是找碴遊戲要大家找出不同處。

左　右

Why?

側面的設計與正面完全不同，為什麼？

好像怪獸

中庭的地板使用了瓦片，然而屋頂並非使用瓦片，為什麼？

瓦

屋頂基本上鋪設鋁板

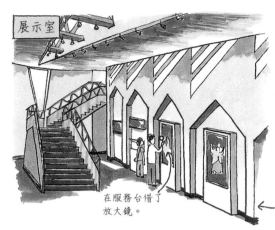

在服務台借了放大鏡。

平面造型有如雙筒望遠鏡。因為是採用逆透視法進行的，所以圖很不好畫。

← 屋頂明明不是家屋型，展示室的牆壁卻出現了…。反轉式的設計表現。

明明是鰻繪美術館，為什麼裝飾沒有使用鰻繪呢？（原本以為到處都會是龍跟鳳凰的說…。）

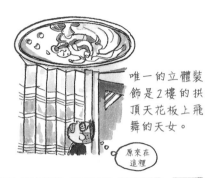

唯一的立體裝飾是2樓的拱頂天花板上飛舞的天女。

原來在這裡

最費解的謎是，同一位設計者在鄰地蓋的民藝館（1986年）所採用的設計。

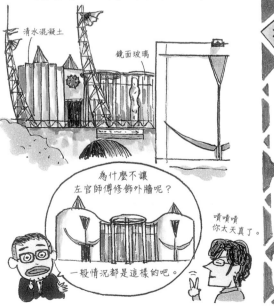

清水混凝土

鏡面玻璃

為什麼不讓左官師傅修飾外牆呢？

一般情況都是這樣的吧。

嘖嘖嘖你太天真了。

長八美術館是擬後現代建築嗎？

同樣是位於松崎町的擬洋風建築，岩科學校（重要文化財）。看過這裡後，大概可以理解「為什麼」了。

海鼠壁的擬洋風校舍。

擬洋風是仿擬的，所以有別於真正的「洋風」。拱形窗內側加裝了格子窗，讓人感受到木工師傅的「反骨精神」。

同樣的，長八美術館還不算是「後現代建築」，而是「擬後現代建築」吧。

1984

北海道

毛綱毅曠建築事務所

形成小宇宙的建築

釧路市立博物館｜Kushiro City Museum

釧路市濕原展望資料館（釧路市濕原展望台）｜Kushiro Marsh Observatory

〔博物館〕地址：北海道釧路市春湖台1-71｜結構：SRC造｜樓層：地下1層、地上4層｜樓地板面積：4288平方公尺
設計：毛綱毅曠建築事務所（基本設計）、石本建築事務所＋毛綱毅曠建築事務所（實施設計）
施工：清水建設＋戶田組＋村井建設JV｜完工：1984年
〔濕原展望資料館〕地址：北海道釧路市北斗6-11｜結構：SRC造｜樓層：地上3層｜樓地板面積：1110平方公尺
設計：毛綱毅曠建築事務所｜結構設計：T&K結構設計室｜設備設計：大洋設備建築研究所
施工：葵建設＋向陽建設JV｜完工：1984年

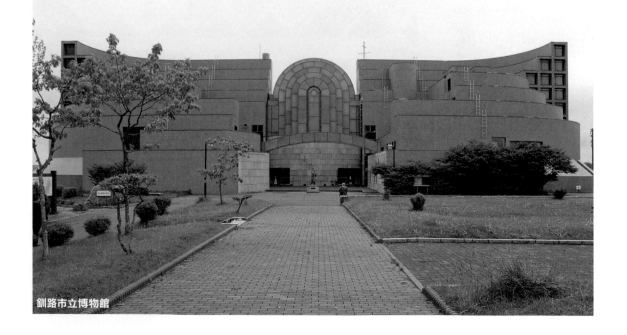

釧路市立博物館

村上春樹在暢銷小說《1Q84》中，描寫以1984年為界，世界變成截然不同。對於現實的建築界而言，1984年也是一個重要的轉捩點。書中所收錄的石山修武「伊豆長八美術館」、木島安史「球泉洞森林館」等日本後現代建築代表作品，相繼在這一年問世。這篇要介紹的毛綱毅曠2座建築，也是在1984年完成的。

釧路市立博物館是座位於春採湖畔的異形建築，旁邊還有同一位設計師的作品釧路市立幣舞中學校（1986年，前東中學校）。越過湖面2棟建築物並列的光景，有如古代文明的聖地般。中央設置有變形圓頂的左右對稱外觀，據毛綱的說法是風水學當中的「金雞抱卵之局」，也就是雞抱著蛋的樣子。實際上建物興建過程極為罕見，右半部為文化財相關單位的地下財產調查中心，這區早博物館6年完成。之後才增建博物館這一側，完整呈現整座建築的樣貌。

博物館內部陳列有關當地的自然與歷史的展示，建築上雖然欠缺值得觀賞處，但上下連結三層展示室的雙螺旋的階梯，堪稱是建築師的心血之作。百看不厭。

同樣在1984年完工的釧路市濕原展望資料館（現今的釧路市濕原展望台），位於釧路濕原國立公園內。這棟建築的外觀，是模仿生長於濕原的叢薹草地下莖自寒凍地面向上抬升所形成的「谷地坊主」植物型態。2樓的展示室彷彿是在裂縫展開搭起圓形的空間，這種層狀的外形也在1樓與3樓出現。雖然不算大型設施，卻讓人感受到空間的韻味。

釧路是毛綱毅曠的故鄉。市內除了這2棟建築，還有母親住家的反住器（1972年）、釧路城堡飯店（1987年）、釧路漁人碼頭MOO（1989年）、湖陵高校同窗會館（1997年）等多座建築作品。這些作品被標示在地圖上製作成觀光手冊，可見毛綱是當地公認的名建築師。

建築本身自成宇宙

宗教學者米歇·伊利亞德在1957年出版的著作《聖與俗：宗教的本質》中，曾批判柯比意的住宅論。他認為所謂的住宅，「絕對不是『居住的機器』，而是人類模仿作為典範的神明創造、開闢宇宙，為自己創建了宇宙。」建築也一樣，無論是多小的建物，建築本身即是宇宙。

釧路市立博物館

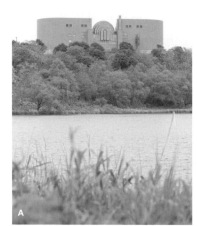

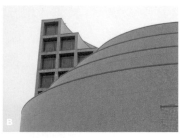

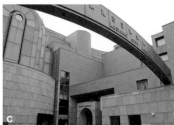

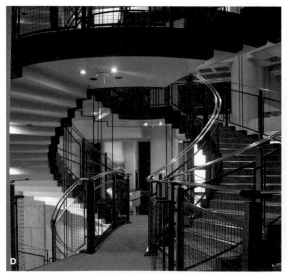

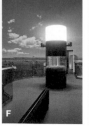

釧路市濕原展望資料館

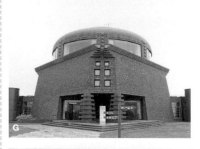

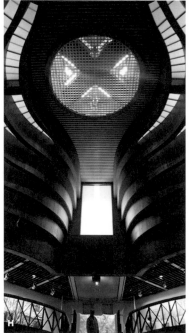

A 越過春採湖從西側望見的釧路市立博物館全景。 │**B** 東側的外牆。 │**C** 入口周圍外裝運用了磁磚與砂岩等材質。 │**D** 貫穿3層展示室的雙螺旋階梯，中央架設著拱橋。 │**E** 配置在雙螺旋階梯周遭的展示室。 │**F** 活用最上層的圓頂天花板的展示室。 │**G** 釧路市濕原展望資料室館的外觀。 │**H** 2樓，從濕原復原空間的天井往上看。

在毛綱毅曠的建築當中也可發現相同的思想。以他的代表作「反住器」為例，這棟建築外觀就像是3層疊套在一起的立方體，暗示外側還有更大更多的立方體，有如套匣般無限疊合。這棟建築有如將廣大宇宙等比縮小為宇宙模型。

釧路市立博物館同樣也是層疊的建築。不同點在於，這裡表現的主題不是立方體而是同心圓，將同心圓堆疊、並排、分割、反轉色調，組合成全體。此外，這裡的明顯安排了局部與整體相呼應的設計，展示室的雙螺旋階梯是仿DNA結構，將遠古延續下來的宇宙記憶作為傳承至未來的遺傳基因，建築成為這概念的載體。

至於濕原展望資料館，毛綱表示這是以胎內藏意象設計的。而胎內，也就是人們在出生之前所體驗的宇宙。

也就是說，毛綱毅曠的建築本身自成宇宙，意圖形成自己的小宇宙。

新科學的流行

現今幾乎沒有建築師承襲「宇宙＝建築」這種思想了。也因此，今日的年輕一輩或許會認為，接受毛綱毅曠那種功能上與合理性皆無的神秘主義建築是件很奇異的事。

然而，在1980年代初期的思想狀態下，這一點也不足為奇。思想家中澤新一自西藏修習佛法歸國後，寫下《西藏的莫札特》（1983年）一書，成為新學院派的旗手，以亞瑟・庫斯勒與萊爾・華特森為代表人物的「新科學」躍上舞台。

他們所提倡的思想，為否定「世界是由零件所組成的機器」的反化約論。部分不單單是從整體當中切分出來的，部分本身就具有整體性的系統論。這種神秘主義式的世界觀，與「宇宙＝建築」論完全契合，毛綱所設計的異形建築絕非建築師的消遣戲作，而是嶄新世界觀的體現。「不要被外表騙了，所謂的現實經常只有一個。」（《1Q84》中的計程車司機對女主角青豆所說的話。）

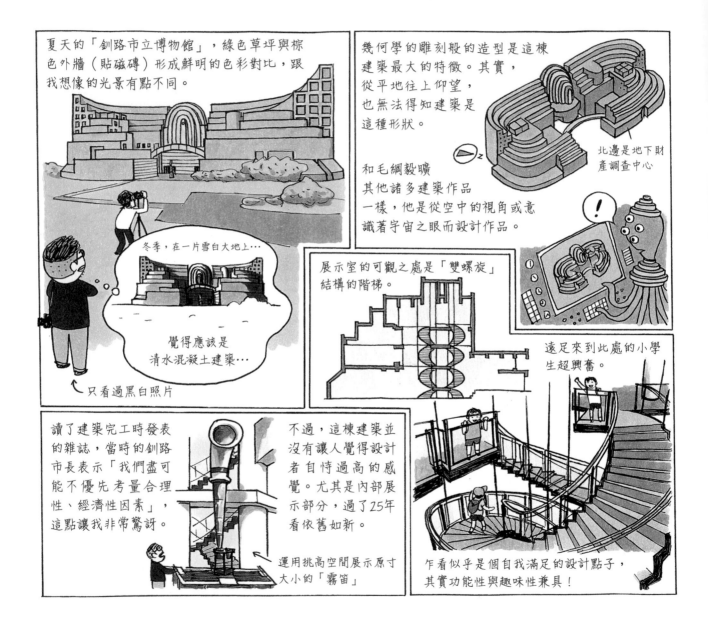

夏天的「釧路市立博物館」，綠色草坪與棕色外牆（貼磁磚）形成鮮明的色彩對比，跟我想像的光景有點不同。

冬季，在一片雪白大地上…

覺得應該是清水混凝土建築…

只看過黑白照片

幾何學的雕刻般的造型是這棟建築最大的特徵。其實，從平地往上仰望，也無法得知建築是這種形狀。

和毛綱毅曠其他諸多建築作品一樣，他是從空中的視角或意識著宇宙之眼而設計作品。

北邊是地下財產調查中心

展示室的可觀之處是「雙螺旋」結構的階梯。

遠足來到此處的小學生超興奮。

讀了建築完工時發表的雜誌，當時的釧路市長表示「我們盡可能不優先考量合理性、經濟性因素」，這點讓我非常驚訝。

運用挑高空間展示原寸大小的「霧笛」

不過，這棟建築並沒有讓人覺得設計者自恃過高的感覺。尤其是內部展示部分，過了25年看依舊如新。

乍看似乎是個自我滿足的設計點子，其實功能性與趣味性兼具！

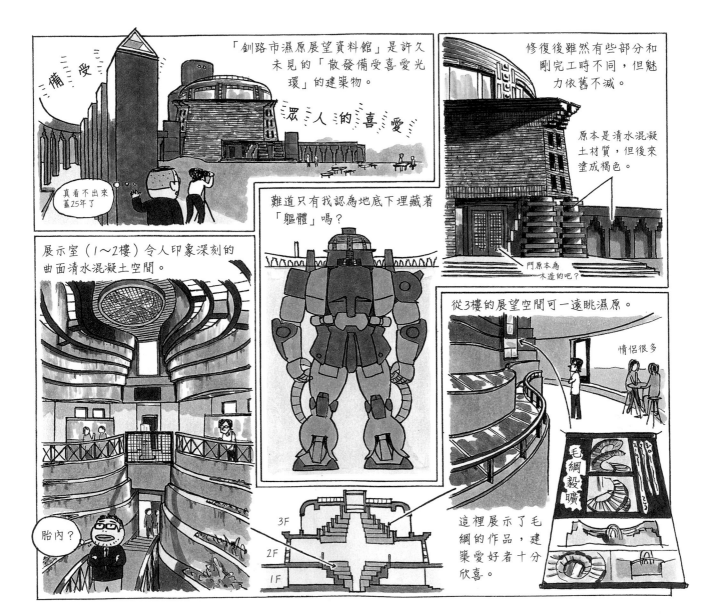

1984

球泉洞森林館

球泉洞森林館｜Kyusendo forest museum

設計：木島安史＋YAS都市研究所

地址：熊本縣球磨郡球磨村大瀨1121｜結構：SRC造＋桁架鋼筋牆工法｜樓層：地下1層、地上2層

樓地板面積：1640平方公尺

設計：木島安史＋YAS都市研究所｜施工：西松建設｜完工：1984年

木島安史＋YAS都市研究所

球泉洞是1973年發現的鍾乳石洞。入口附近蓋了這座林業資料館，不過現在主要是展示愛迪生的相關資料。

熊本縣

在後現代建築巡禮途中，曾經遇過幾棟讓人以為置身夢中的建築，而這座球泉洞森林館正是排在前幾名的異次元建築。

3F Plan

3樓平面有7個圓疊合而成。

1,2F

3樓展示室的拱頂天花板會切換成隔壁的拱頂。

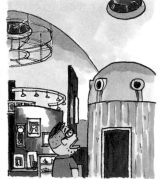

開館當時（1984年）展示的只有森林相關的資料，但在開館第10年，2～3樓變成了「愛迪生博物館」。愛迪生與森林不搭調的非日常感讓這裡顯得更奇特。

外觀像是個人企業的研修所或是宗教設施，得鼓起勇氣才有辦法走進去。

這是哪裡？

可以聽到當時留聲機的實際播放聲音。

●●●超越時間不斷膨脹的 虛幻的泡泡意象●●●

如果只有一座拱頂還不覺得怎樣，但如果有數座相連，就會產生泡泡般的虛幻感。木島安史曾表示，作品受到史代納「第一座歌德館（1920）」影響。

我認為這棟也森林館的造型應該也影響了「伊甸園計畫（2001）」。

若是建築技術再進化的話，泡泡的意象或許會轉變為以壯觀的形態出現也說不定呢。

1920年，瑞士（毀於火災）

2001，英國／設計：尼古拉斯・葛林修

20XX年

1989

東京都葛西臨海水族園 | Tokyo Sea Life Park

連後台都整潔流暢的超整理力

谷口建築設計研究所

地址：東京都江戶川區臨海町6－2－3｜結構：SRC造，部分RC造、S造

樓層：地上3層｜樓地板面積：1萬4772平方公尺

設計：谷口建築設計研究所｜施工：東亞、古久根、中里JV｜完工：1989年

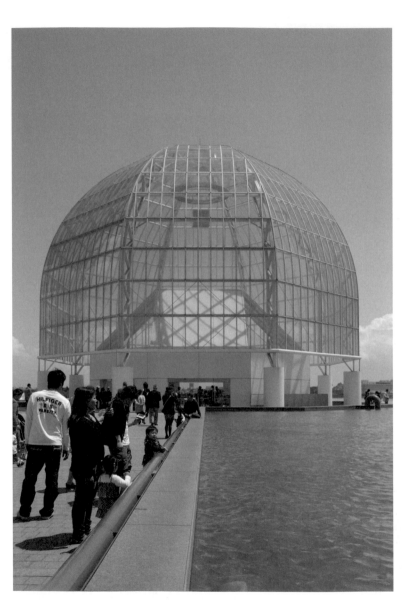

建築平面為圓型，規畫動線看似不順，其實遊客可以很順暢參觀展示，最後還讓人參觀飼育設備。每一處都充滿整潔流暢的古口美學。

東京都

因為喜歡水族館，曾參觀過不少國內
的水族館。不過，就「建築」的完成
度而言，這座是最佳水族館。→

→ 沒有其他水族館能超越它的了。首先是
玻璃圓頂與水景所組成的屋頂廣場就擄
獲我的心了。

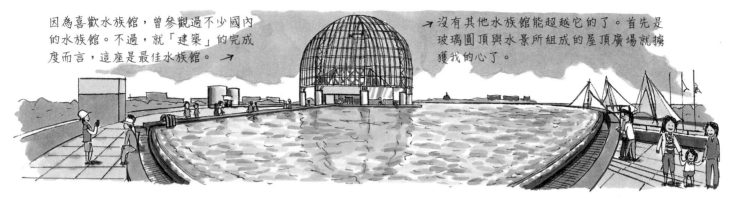

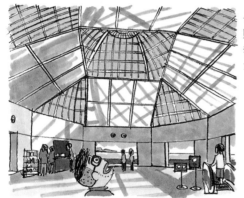

其實這座玻璃圓頂沒有特定的用途。門票
販售處位在前方的入口廣場，玻璃圓頂純
粹只是為了美觀而設的空間。這種想法是
不是很後現代呢？

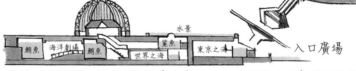

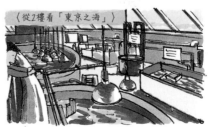

水景

鮪魚　海洋劇場　鮪魚　世界之海　鯊魚　東京之海

入口廣場

當然，這也是一流的功能主義建築作品。特別讓人印象深刻的是
能夠從不同高度的水槽看到剖面的巧妙計畫。

「鮪魚水槽」是甜甜圈狀，從水槽
的內側、外側可以自不同高度觀賞
魚群。

「海濱生物」的展示區為平緩的階
梯狀。就算是小朋友也可以從自己
方便的高度觀看水槽。

〈從2樓看「東京之海」〉

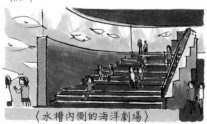

〈水槽內側的海洋劇場〉

身為建築人最心動的一點，就是可
以從上面觀賞飼育設施，這才是教
育功能啊。

1985

作為隱喻的「健康」

內井昭藏建築設計事務所

世田谷美術館 | Setagaya Art Museum

東京都

地址：東京都世田谷區砧公園1-2 | 結構：RC造 | 樓層：地下1層、地上2層 | 樓地板面積：8223平方公尺
設計：內井昭藏建築設計事務所 | 構造設計：松井源吾＋O. R. S. | 設備設計：建築設備設計研究所
造園設計：野澤・鈴木造園設計事務所 | 施工：清木、村本、儘田JV | 完工：1985年

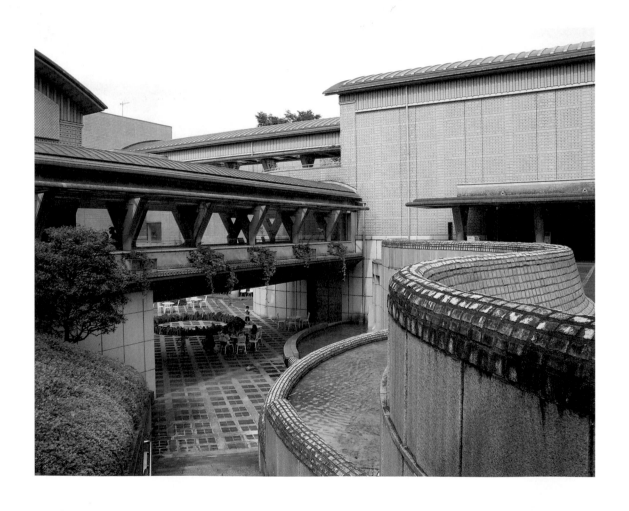

從東急田園都線的用賀站下車，接著走用賀遊步道。這條步道由象設計集團規畫，沿路到處都有水道與座椅，很輕鬆優閒的遊步道。步道盡頭為都立砧公園，世田谷美術館就位於這座公園中。

以倒三角形支柱撐起的棚架向外延伸，迎接參觀者光臨。整座建築由數棟限制高度與容積的建物構成，各棟建物搭有弧度平緩的拱型屋頂，原本會形成的天際線，現在因為背後的市場興建大型建物而影響原先的美感。屋頂不再維持青綠色而改成紅色，恐怕也出乎設計者的意料吧。不過，在整體的環境下，倒是遵守了當初「與公園融為一體的美術館」的設計概念。

穿過入口，來到自拱形採光天井灑下柔和光線的入口大廳，牆面與家具大量使用木料，給人柔和的印象。從此處通過架在西班牙中庭上方的橋式走廊，就來到企畫展示室。企畫展示室之一為扇形開展的獨特空間，能從大開口處飽覽公園的美景。

美術館的動線規畫下，只要穿過企畫展示室盡頭的走廊就會回到入口大廳，而這道走廊也會因為高側採光窗灑下的光線而形成引人注目的空間。館內每一處都經過精心設計，毫不草率的處理。

建築師內井昭藏自1980年代後半期後，經手設計宮市博物館、浦添市美術館、高岡市美術館、石川縣七尾美術館等多處日本各地的博物館。世田谷美術館是最初的作品，也是其中的代表作。

點綴整體建築的裝飾

那麼，就從這個問題開始吧。這棟建築算是後現代建築嗎？

內井本身對後現代建築是持否定態度的。例如他曾經寫下這樣的觀點：「我國的後現代建築一開始充滿新鮮感，然而數量漸漸增加演變為流行現象後，到處可見的泛濫程度令人厭煩。」（《建築雜誌》1999年5月號）

然而，內井的建築被視為後現代建築的範例之一，是不爭的事實。據說，內井本人在聽到世田谷美術館館長說「這真的是後現代建築」而大為吃驚。

如果內井的建築具後現代性的話，是體現在何處呢？我想，應該是基於豐富的裝飾性吧。在世田谷美術館，外裝磁磚的正方形、屋頂與扶手的圓弧、長椅的波形⋯

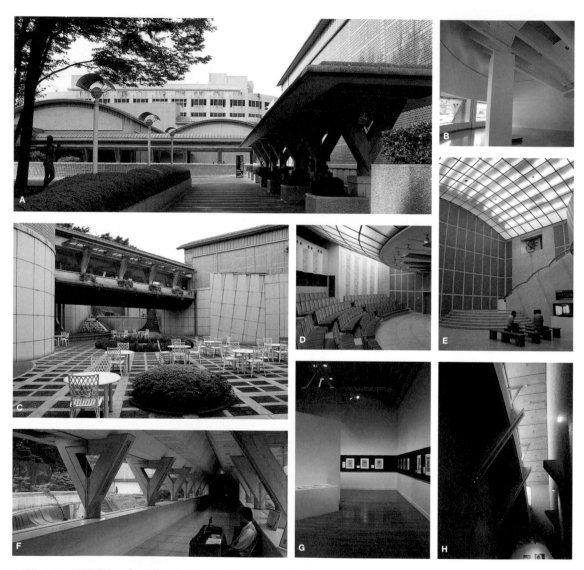

A 延伸至入口廣場的棚架。｜B 具有大的開口與高側採光窗（右上）的企畫展示室。據說高側採光窗通常是關閉的。｜C 展示室圍繞下的西班牙式中庭（地下階），直通公園。｜D 舉辦演講等活動的扇形平面講堂。｜E 上方設置採光天井的入口大廳，牆壁上有以拉丁語寫就的文章〈藝術與自然引領人們邁向健康〉。｜F 通往企畫展示室的迴廊。｜G 企畫展示室1的內部。｜H 高側採光窗灑下的光線照在走廊上。

…滿滿的裝飾元素，點綴著建築物。

這個時期，內井非常景仰法蘭克‧洛依‧萊特，甚至遠赴美國以拜見萊特作品。從世田谷美術館的裝飾細節，可以看出他深受萊特影響。這些對裝飾的講究，明顯有別於現代建築。

現代主義的建築樣式，是從排除裝飾這點開始的。極端的案例有奧地利建築師阿道夫‧路斯（1870-1933年）甚至在論文〈裝飾與罪惡〉中表示，「近代的裝飾家不是落後無能，就一種病態現象。」對於20世紀初激進的現代主義者而言，裝飾嚴重的傷害人體健康。

飽受激烈反對的健康建築論

相較於此，內井對於建築的「健康」則有截然不同的觀點。世田谷美術館完工前5年，內井昭藏曾發表一篇文章〈以健康的建築為目標〉，批評當時偏向機能主義、追求劃一的建築是種病態，主張「自己所追求的是『健康』的建築」。

內井所言的健康是「身體與精神皆健全」的狀態，以建築來說就是——「不只是堅固、符合機能的建物，在心靈層次上若是不完備仍稱不上是健康的建築。」於是他執著於表現心靈的空間，以及打造具質感的空間材料，強調細節的重要性。

可是這番健康建築論引發了石山修武、伊東豊雄這些比內井年輕一輪的建築師猛烈反對。或許是因為「健康」這個詞聽起來規矩古板、無趣，不難理解為何年輕建築師猛烈反彈。

然而，再回頭看內井這座堪稱落實「健康的建築」原則的世田谷美術館，增殖的裝飾物彷彿覆蓋整座建築物，某種程度可說是充斥著陰森可怕的氣氛。這座建築對於細節的執著，已達到病態的境界了。

其實，如果身心健康的話，根本就無需提高聲量強調「健康」要素，內井「健康的建築」的背地裡，潛藏著不為人知的有病的一面。在此借用當時的電影導演山本晉也在電視節目中發表而後蔚為流行語的話來形容，「簡直有病」。或許這樣說有點矛盾，可是這正是世田谷美術館極富魅力的關鍵所在呢。

提到內井昭藏的代表作，應該就是這棟世田谷美術館。

內井昭藏

1933-2002年（享年69歲）。我採訪過他數次，是個非常和善的人。

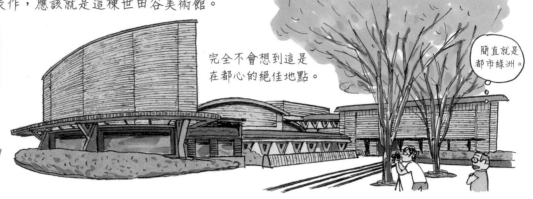

完全不會想到這是在都心的絕佳地點。

簡直就是都市綠洲。

這棟建築的魅力在於「內」與「外」複雜交錯，富變化的空間結構…

執著於相同形狀重覆出現的某種「陶醉感」。

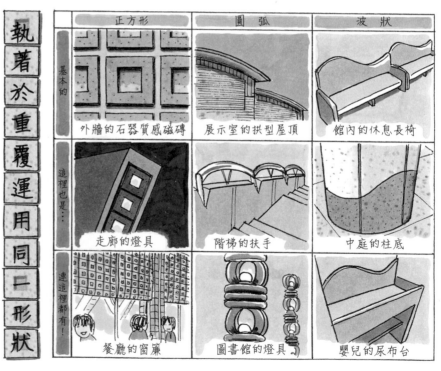

執著於重覆運用同一形狀

	正方形	圓弧	波狀
基本的	外牆的石器質感磁磚	展示室的拱型屋頂	館內的休息長椅
這裡也是…	走廊的燈具	階梯的扶手	中庭的柱底
連這裡都有！	餐廳的窗簾	圖書館的燈具	嬰兒的尿布台

的確，內井的作品中有幾件比較具前衛風格。

內井昭藏一向給人「健康」→「品行端正」→「保守的」印象，不過，磯先生以前這麼說過。

哼，真是太嫩了。內井昭藏內在的狂野才是他的魅力所在啊！

狂野？

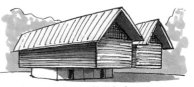

櫻台集合住宅　1970
好難畫！

身延山久遠寺　寶藏庫房　1976

畢竟內井在菊竹清訓的事務所工作時，可是負責這座都城市民會館的設計師呢。

這才是 前　　衛

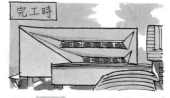

都城市民會館　1966

健康的建築裡潛藏的前衛內井昭藏不時現身

至於這座世田谷美術館，表面上似乎封印起內井的前衛性，然而…

然後，說不定這現象也…

屋頂的顏色是？

其實…

館內人員

啊～這裡有耶

扇形的企畫展示室天花板，簡直像阿波羅號或星際大戰的風格。

現在

完工時

當初 綠色 的銅板屋頂，因為酸雨的影響而變成了 紅色。

館方人員雖然都表示這是「意外狀況」，不過或許這也是內井的前衛實驗呢。

1985

建築可愛不行嗎？

環境構造中心〔克里斯托佛・亞歷山大〕

盈進學園東野高等學校 | Eishin Higashino Highschool

埼玉縣

地址：埼玉縣入間市二本木112-1 | 結構：RC造、木造 | 樓層：地上2層（教室棟等）| 樓地板面積：9061平方公尺
設計：環境構造中心、日本環境構造中心 | 設備設計：藤田工業 | 施工：藤田工業 | 完工：1985年

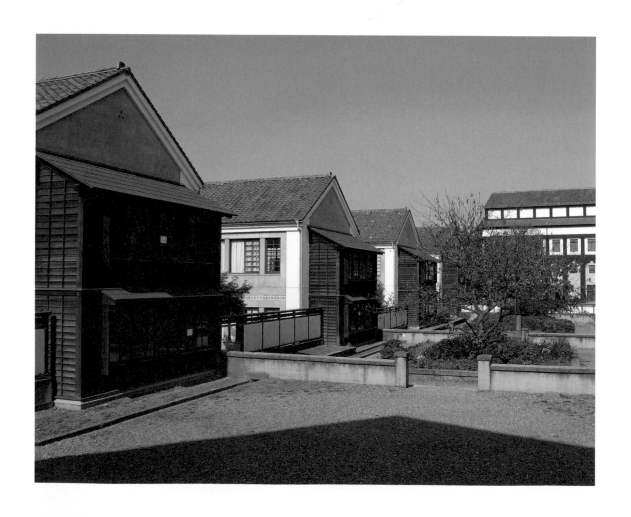

為後現代主義建築立下理論基礎的，是建築師克里斯托佛・亞歷山大。他認為打造空間的是類似原子與分子的事物，並且將其稱為「模式」。將這些模式組構起來，就算不是建築專業人士，任何人都能夠創建出完善的建築與市街。

對亞歷山大這種思想極為認同的盈進學園常務理事，於是請亞歷山大設計了這座他在日本的第一件作品，盈進學園東野高等學校。當初建造校園時，全體教職員與部分學生參與了規畫，表達他們心目中學校的理想模樣為何，並根據這些意見，當場決定配置計畫。這種建築設計作法，完全不同於過去在圖面上反覆討論的方式。

在施工上，一開是打算由直營公司負責營造，但後來還是交由承包商執行。因為幾乎沒有設計圖，承包商打算自行完成圖面並按圖施工，可是設計師並不認同這種作法，雙方到最後仍舊爭執不斷。

亞歷山大的建築模式語言極受日本建築界關注，眾人對於落實這套理論的盈進學園自然期待相當高。然而建築完成的時候評價並不高。像難波和彥曾經評論：「這棟建築實在太過時了，看起來就像東方主義遭入侵，看了立刻失去興致。」（《建築的四層構造》，INAX出版。）

在理論與現實間評價兩極的這座學園，到底以怎樣的風貌呈現在我們眼前呢？就這樣懷著期待與不安的情緒前往當地。

「無名的品質」

穿過兩道門，經由參道般的路徑後終於抵達中央廣場。正面有座寬廣的水池，風景有如公園般寬敞舒暢。

在職員室取得採訪許可後，就在學校內到處走動。首先渡過拱橋前往食堂，由於食堂位在高起的小丘上，可在這裡瞭望整座校園。如果是一般學校，有如屏風般排列的校舍通常會遮蔽視野，可是在這裡卻看到小小的家屋群集的聚落光景。

再過越過水池來到「聚落」中間。首先，進入體育館，這裡的屋頂由木造小屋樑柱支撐，是大約可容納一座籃球場，大小適中的空間。

接下來參觀教室棟。這裡是 2 層樓建築，每層一間教室。教室棟的建築群成兩列，中間夾著設有花壇的通路，外側有列柱並列的拱廊互相連結。

回到中央廣場，這次進入大講堂。上面

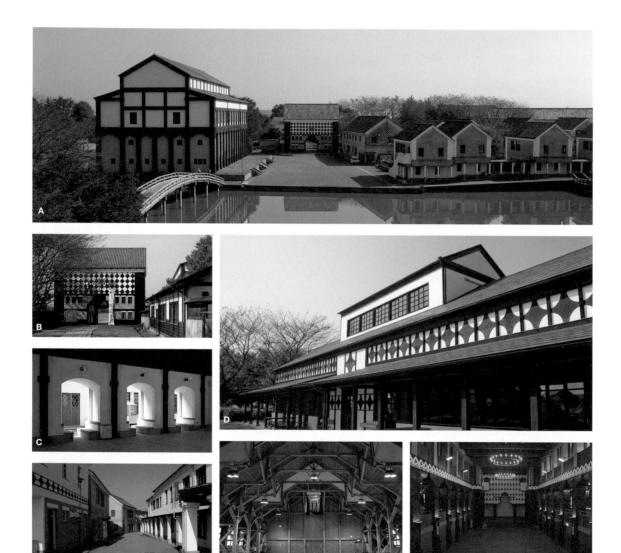

A 從位於校園西側的食堂望見校園全景。渡過拱橋即可通往食堂。左邊建物為大講堂，正面為正門，右手邊是教室棟建築群。│B 正門採用黑白的漆喰裝飾。│C 多功能禮堂的出入口兼凹室。│D 建在小丘上的食堂。│E 夾在教室棟與特別教室中間的道路。│F 體育館內部，設計經過日本建築中心的結構評定。│G 大講堂的內部。

施作了黑色與粉紅色的花紋，分不出是和式是西式風格。

　　帶著相機在校園裡漫步，到處都讓人忍不住想拍照。而待在建築物裡外都讓人覺得自在開心。原來如此，這大概是亞歷山大所提倡的「無名的品質」吧。

　　所謂「無名的品質」，是指「人、市街、建築、荒野等的生命與精神具有根源性的規範。」（《建築的永恆之道（Timeless Way of Building）》，1979年）這種特質雖然可用「朝氣蓬勃的」、「統一的」、「舒適的」、「無拘無束的」等形容詞來說明，但即使將這些詞彙全都串連起來，也不足以完整表達其意思。儘管如此，眾人還是可以透過親身接觸建築而理解。

可愛建築的先驅

　　不過，2000年之後，「可愛」這個形容詞成為設計界也關注的焦點。以年輕女性為主，「可愛」是她們經常使用的詞彙。據專案規劃師真壁智治的說法，「任何人都能毫不猶豫的分辨出可愛與不可愛的區別。」（《可愛典範設計研究》，2009年，平凡社）

　　「無名的品質」也是如此，是眾人有同感的感覺。既然如此，不妨把「可愛」也視為無名的品質之一吧。

　　真壁認為建築當中也有「可愛建築」，並以幾個關鍵字說明其特性。重新審視盈進學園東野高等學校，小巧感、家屋型、考究的裝飾、大量留白，數點都符合真壁所舉出的關鍵字。也就是說，東野高校是可愛的建築。

　　基於這點考量，就能夠理解為何建築界的反應不佳了。當時對於建築並不認可「可愛」這種價值觀。就像一個氣派的男士被人家說「你真可愛」時會張惶失措那樣，這棟建築讓人不知該如何評價。

　　東野高校於1985年完工，同一年伊東豐雄發表作品「東京游牧少女包」，這座裝置藝術由伊東底下的組員妹島和世所負責，並身兼作品照片的模特兒。之後，以梅林之家（2003年）、金澤21世紀美術館等作品被視為「可愛建築」第一人的妹島和世，在此於建築界嶄露頭角。

　　以「實用」與「美觀」為其價值的建築，也走上了「可愛」路線。起點就在這一年，而東野高校是這類建築的先驅。

老實說，到當地之前我對這裡
並沒有抱太大的期待。

「模式語言」
該不會只是藉口吧？

又是引用
樣式嗎？

加上讀了當時的新聞報導
後，總覺得這棟建築是外
國建築師在日本恣意妄為
的作品。

因為才剛看過
直島町役場，對於「引用
歷史」的手法已經有點膩
了…。

任性的
建築師？

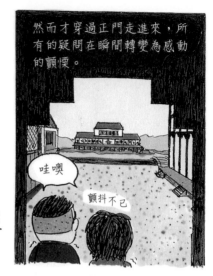

然而才穿過正門走進來，所
有的疑問在瞬間轉變為感動
的顫慄。

哇噢

顫抖不已

大講堂

**截然不同於之前所見的後現代建
築。散發著「王道」的光環。**

正門　　　　教室群　　　　體育館　　　　食堂

倒映在池裡的
效果真棒！

幹得好啊～
亞歷山大

各棟建築皆有不同的點綴紋樣，不過卻沒有後現代建築特有的薄弱感。

紋樣不只是單純的「圖案」而已，透過雕刻產生了微妙的陰影變化。

雖然實施了模式語言，卻放棄了直營施工

這棟以實施模式語言而聞名的建築，看到建物的配置就明白，在設計初期花費了大量時間，連教室間的棟距或重疊處都安排得很巧妙。

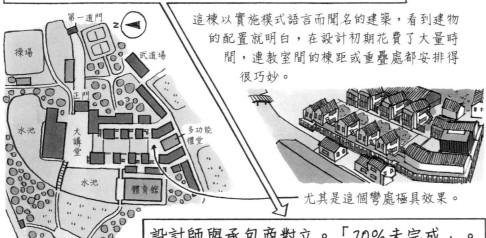

尤其是這個彎處極具效果。

從任何角度看都像幅畫。

設計師與承包商對立。「20%未完成」。

因為設計進度延遲，所以只能放棄當初「直營施工」的理念。藤田工業大約花了8個月的超短工期完成工程。

亞歷山大在開幕時：

> 我認為計畫的80%達成了，可是另外20%沒達到的部分是非常重要的部分。

氣沖沖

發表了極為不滿的言論。

然而跟完工時的照片相比，很明顯的現在的樣貌更具魅力。25年的歲月將未完作的建築培育成「名作」。

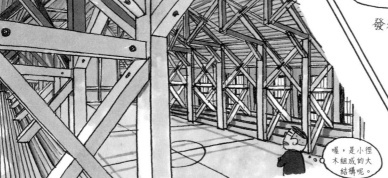

喔，是小徑木組成的大結構呢。

真是名作啊
就是啊
從食堂望出去

雖然工期極短，但是作工極細緻，絲毫不覺得是趕工建蓋的。尤其是體育館，千萬別錯過。

25年的歲月彌補了未完成的20%嗎？

1986

派不上用場的機械

高松伸建築設計事務所

織陣 | Origin

京都府

地址：京都市上京區新町通上立賣上る安樂小路町418-1｜結構：RC造｜樓層：地上3層｜樓地板面積：第1期619平方公尺、第2期333平方公尺、第3期745平方公尺｜設計：高松伸建築設計事務所｜結構設計：山本・橘建築事務所
設備設計：建築環境研究所｜施工：田中工務店｜完工：第1期1981年、第2期1982年、第3期1986年

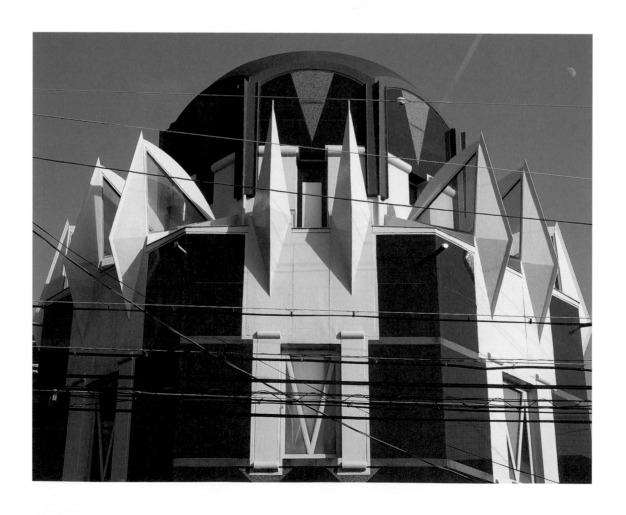

本書既然是後現代建築巡禮，就一定得介紹高松伸的作品了。然而煩惱的是不知道該介紹哪件作品才好。大阪麒麟廣場（1987年）與SYNTAX（1990年）等代表作，完成後不到20年就消失在這世間了。最後決定探訪80年代前半期高松設計的成名作，織陣。

織陣是京都和服腰帶製造販售商「HINAYA」的總公司大樓。內部空間作為辦公室、展示間、工坊等用途。建築座落在透天住宅與集合住宅混合的區域，以紅色花崗岩呈現氣派立面的是1981年落成的第1期建築。一年之後，建物後方增建第2期建物，接著在更裡處所建造的紅色圓頂塔建物（左頁圖），是1986年完工的第3期工程。

第3期建築南側原本有座下凹式庭園，現在則覆蓋著臨時屋頂，作為倉庫使用，所以建物的側面隱藏起來了。第3期建築的側面採用與水平軸對稱的設計，這種手法在大阪麒麟廣場也見得到，這種特色只有在這個時期的高松作品才有，很可惜無法見到（從馬路上可以稍為見到同樣設計的北側立面）。

設計者高松伸在這棟建築的每個施工階段都以為就此完工，沒想到會歷經2期甚至3期的工程。或許也因為這個因素，每期設計風格迥然有別。

第1期的建築是讓人想起白井晟一作品的象徵性強烈之作。第2期建築有如清水混凝土製的簡單箱子。到了第3期，則是石材與金屬材質並用，有如機械般的設計主題。塔頂看起來有如活塞頭，側面的窗戶像是蒸氣車頭的車輪與連結桿。建築評論家柏格納（Botond Bognar）也對織陣第3期作出「奇怪又原始的神話機械」的評論（《JA Library 1 高松伸》，新建築社，1993年）。

變奇怪的機械

關於機械這要素，設計者本人也意識到了。在刊載織陣第3期建築介紹的雜誌上，高松伸發表了一篇文章〈建築、機械、都市〉。而1983年他還設計了更讓人直接感受到機械元素的牙科診所ARK。

雖說是機械，但高松所引用的意象卻是蒸氣車頭這類古老的的機械。事實上，這種對懷舊機械的熱衷，不只是出現在高松伸的建築上，在同時代的各種領域都可以

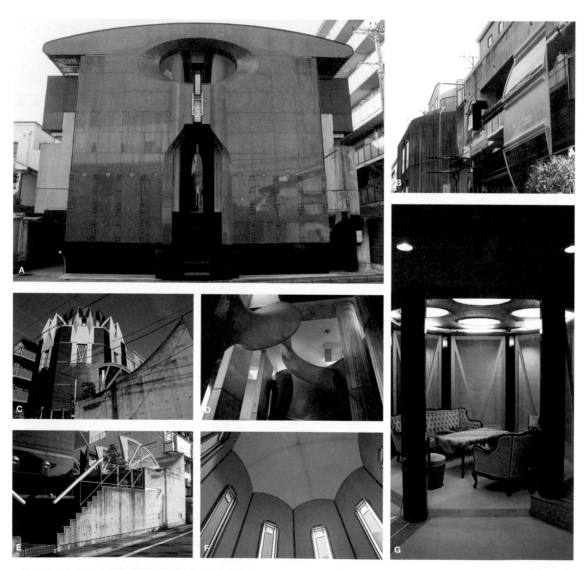

A 第1期的東側立面。可以看到紅色花崗岩的厚重構成。 ｜B 第3期的北側壁面。後方是清水混凝土造的第2期建築。北側壁面因會搭建臨時倉庫所以看不到。 ｜C 第3期的西側外觀，尖聳的採光窗設在塔上。 ｜D 仰望第1期的玄關大廳。紅色的藝術品是HINAYA的會長，也是織品創作家伊豆藏明彥的作品。 ｜E 這條路可通往第3期建築的2樓玄關。 ｜F 仰望第3期建築的3樓貴賓室天花板。 ｜G 第3期建築的1樓沙龍。

發現。

例如電影方面，《天空之城》（1986年）裡頭使用螺旋槳與鼓動機翼的飛行機械登場，《巴西》（1985年）場景中噴著蒸氣的管線覆蓋的室內空間讓人印象深刻。這些作品雖然描寫的是科幻世界，可是片中採用的機械都是極為古老的。改編自1927年默片的電影《大都會》（1984年）當中有金屬身軀的女性型態機器人出現，也是順應這股潮流吧。

至於文學小說，描寫19世紀的科學技術以其他形式發展出另個世界的「蒸氣龐克」類型興起。以齒輪運作的巨大計算機為主題的小說《差分機（The Difference Engine）》（威廉·吉布森、布魯斯·史特林，1990年）為這此類型代表作。

高科技建築的兄弟

回到建築的世界。在80年代蔚為極大話題的設計潮流是「高科技」。這棟建築並未使用尖端科技，而採取顯露結構與設備，使其格外顯眼，遠超過功能所需。結果建築本身化身成為巨大的機械。里查德·羅傑斯的勞合社辦公大樓（1984年）與諾曼·福斯特的香港匯豐總行大樓（1985年）為其中代表作。

這個時期的建築模仿機械的背景因素，很可能與電腦技術的發展有關。靠著晶片與軟體運作的電腦，不像過往的機械那般有明顯的作動狀況供人眼觀確認。看不見運轉的機器成了主流，反而促成讓建築成為「看得見的機械」的心理需求。

再回頭思考，建築與機械間存在著無法切割的關係。現代主義建築的主導者柯比意也在著作《邁向建築》中寫道，「建築是居住用的機械」。認為建築就像汽車一樣追求合理性。

建築從以前就以成為機械為目標，高科技建築理所當然繼承了這項基因。就帶有機械感這點來說，將高松伸的織陣視為高科技建築的兄弟也說得過去。

然而，這兩者的機械意義完全不同。高松伸建築中的機械元素與合理性完全無關。這機械很明顯是沒在運作的。

與柯比意相同的是，高松也對機械著迷。對高松而言同樣的，建築就是機械。只不過，他的建築是派不上用場的機械。

高松伸的「金屬建築四天王」（宮澤擅自命名），如今只剩下兩座。

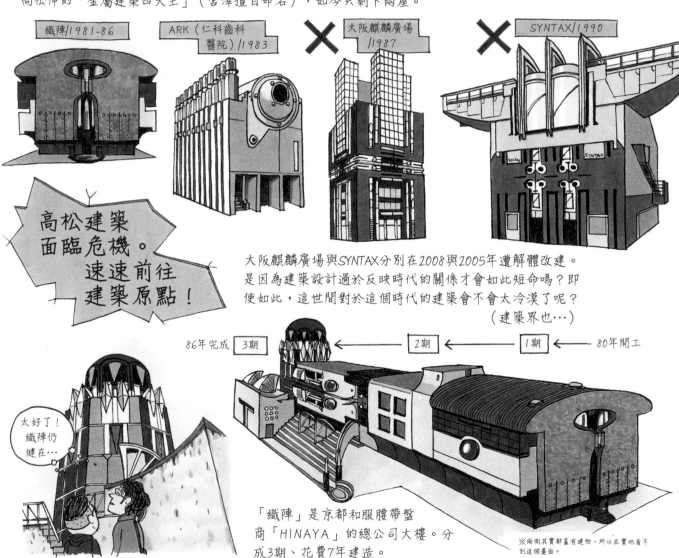

織陣/1981-86

ARK（仁科齒科醫院）/1983

✖ 大阪麒麟廣場/1987

✖ SYNTAX/1990

高松建築面臨危機。速速前往建築原點！

大阪麒麟廣場與SYNTAX分別在2008與2005年遭解體改建。是因為建築設計過於反映時代的關係才會如此短命嗎？即使如此，這世間對於這個時代的建築會不會太冷漠了呢？
（建築界也…）

86年完成 3期 ← 2期 ← 1期 ← 80年開工

太好了！織陣仍健在…

「織陣」是京都和服腰帶盤商「HINAYA」的總公司大樓。分成3期、花費7年建造。

※兩側其實都蓋有建物，所以在實地看不到這個畫面。

若是仔細觀察第1期與第3期，就可以找到固定的高松式細節。例如⋯

※接下來試著以高松伸素描風格繪製。

花崗石上的縫隙（1期）、球面的圓窗（1期）、扇形的天窗（3期）、銀色的汽缸（3期）、八角形的塔（3期）

只要將這些細節組合起來，今天
起你就是高松伸了？

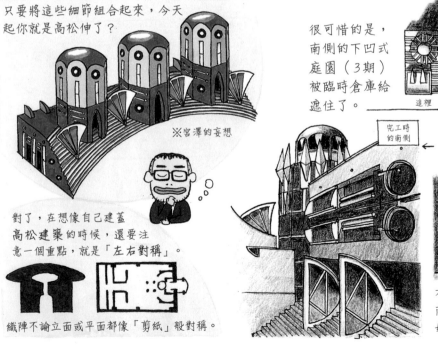

※宮澤的妄想

對了，在想像自己建蓋
高松建築的時候，還要注
意一個重點，就是「左右對稱」。

織陣不論立面或平面都像「剪紙」般對稱。

很可惜的是，
南側的下凹式
庭園（3期）
被臨時倉庫給
遮住了。

這裡

完工時
的南側

因此，除了看不到極具特色的南
側立面，光線也無法透過地下室
的天窗照進來。

完工時的
庭園地下

不過我們也不能要求太多。畢竟這間盤
商老舖的總公司建築已經有20多年了。
如今還能保持原貌已經算是奇蹟了。

1986

台座上的雲

原廣司＋Atelier φ 建築研究所

YAMATO INTERNATIONAL

地址：東京都大田區平和島5-1-1｜結構：SRC造｜樓層：地上9層｜樓地板面積：1萬2073平方公尺
設計：原廣司＋Atelier φ 建築研究所｜結構設計：佐野建築構造事務所｜設備設計：明野設備研究所
施工：大林組、清水建設、野村建設工業JV｜完工：1986年

東京都

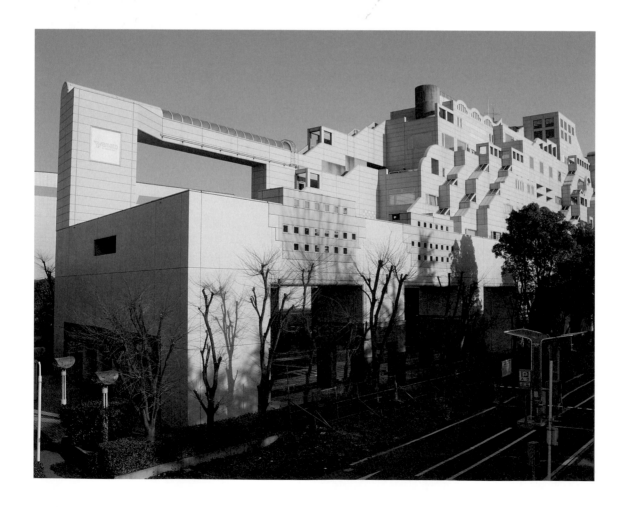

在本書中，我們希望盡可能收錄開放讓一般民眾參觀的公共建築。如此一來，讀過而產生興趣的人，就能實地走訪這棟建築了。也因此促成這本書的完成。

然而，這座建築是個大例外，是私人公司的辦公大樓。為何要介紹這棟建築呢？在大學時代從雜誌刊載內容上見到這棟建築，我就為之感動，後來每當被問到喜歡的建築是哪一棟時，就會提到它。雖然如此，可是我從未實地探訪過這棟建築。這次的採訪可說是圓了我20年來的心願。

YAMATO INTERNATIONAL是以鱷魚牌、AIGLE等品牌聞名的服飾製造商。公司大樓位在平和島，靠近羽田機場的區域，這裡聚集了倉儲與物流中心等許多大規模設施，因此這棟建築也毫不遜色，佔地規模南北長達100公尺以上。

當初1-3樓為倉庫，4樓以上作為辦公室與役員室使用，經過物流體制的重整後，已不需要倉庫空間，加上組織精簡下減少使用地坪面積，於是2002年之後開始出租空下的樓層。

建築吸引人的地方，首先是奇特的外觀。3樓以下是穩固的台座，4樓為人工地盤，4樓以上的建築以自由的型態展開。

仔細觀察就會發現，建築由好幾層薄層疊合而成。

無名住宅群的意象

設計師原廣司在1970年代曾到世界各地探訪聚落進行調查，或許當時訪查時的情景也投射在這棟建築上了。雖然後現代建築常會引用其他知名建築，然而原廣司在自己的作品當中卻融入了分布在世界各地的無名住宅群的意象。

一進入建築物當中，無論是天花板、扶手、窗玻璃等，每個地方都相當吸引人。運用在裝飾上的是以公厘為單位的細小鋸齒狀不規則花紋。雖然是一樣的花紋但沒有一個是相同的，看似相同其實相異。設計者表示，這就跟雲有無限多的形狀是同樣道理。

就像是試圖從人體導出建築物比例關係的建築師維特魯威、模仿植物的新藝術等，過去以來有許多以自然造型為範本的建築物，而這棟建築是參考雲與海市蜃樓等氣象而設計的。

現代主義主張「Less Is More（少即是多）」，也就是越單純越好。然而，這裡

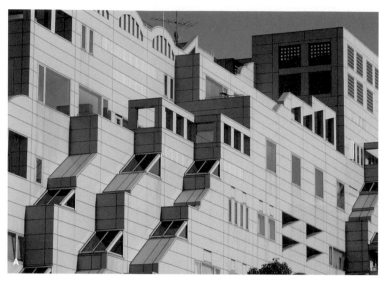

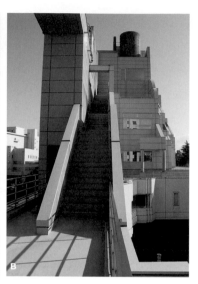

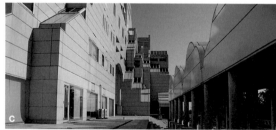

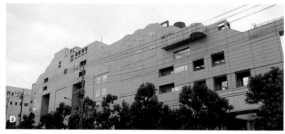

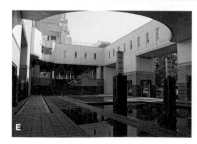

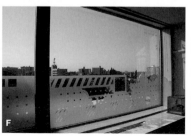

A 西側的牆面。貼著磁磚的台座上，設置鋪有鋁板的可移動結構。 | **B** 可以透過外側通道從4樓的台座面走到屋頂。 | **C** 4樓的屋頂露台。右側是雲狀屋頂的涼亭。 | **D** 看起來像是被截斷的東側牆面。 | **E** 設在入口前的中庭。 | **F** 7樓接待室的窗戶，玻璃面的蝕刻圖樣與公園的風景重疊。 | **G** 5樓電梯間的扶手，施以碎形圖案般的複雜形狀加工。

讓人感受到建築師追求的是建築究竟能複雜到什麼程度。於是，像聚落那樣複雜，像雲那樣複雜，自然與人工兩者的多樣性融為一體，使得這棟建築成為「這個世界」的翻版。

成為複雜系建築

這棟建築的特徵在於，從小至1000分之1的建築輪廓的設計模型，到描繪天花板花紋的1比1設計圖稿，每一種規模大小都維持相同程度的複雜。

簡直有如海岸線一般，將細碎曲折的海岸線放大觀察就會看見更細小折曲之處，這種一部分與整體形狀相同或近似，具有自相似性質的圖形稱為「碎形」。數學家本華・曼德博早在1970年代中期就提出這個概念，不過，直到1980年代個人電腦普及，能夠輕易畫出這種圖形後，這個概念才廣為人知。

不只是碎形，1980年代人們對於耗散系統、混沌理論、模糊邏輯這類重新以科學解釋複雜而曖昧不清的理論非常熱中。乍見為任意與形狀或現象，透過這些理論可以發現其明確清楚的秩序。YAMATO INTERNATIONAL那複雜而不明的建築形狀，與這種新的科學潮流吻合。

進入1990年代後，伴隨著景氣的衰退，日本的建築設計潮流再度走向單純化、縮小化。在這種趨勢下，經手連結超高層建築的梅田藍天大樓（1993年，192頁）以及內含地勢上的中央大廳的京都車站（1997年）等複雜巨型建築的原廣司，反而跟不上時代主流了。

然而原廣司持續關注的嶄新科學與數學領域，如今又因為複雜系科學與非線性理論主題而受到矚目。平田晃久、藤本壯介、藤村龍至等年輕建築師，也表達他們對這類複雜系科學的關注，並開始設計受其啟發的建築。這項源流應該就是從這棟建築開始的吧。

YAMATO INTERNATIONAL辦公大樓是座全
長130公尺的巨大建築，簡直可說是
將超高層大樓橫擺在地的規模了。然
而，這棟建築完全沒有重量感，甚至
給人一種明明就在眼前卻又不存在的
奇妙感受。

幻影？

從「環七」
的高架橋望過去
是最佳角度。

理由在於鋁板所組成的幾何學的設計。
特別是西側的立面，簡直有如童話仙境的「馬口鐵之城」。

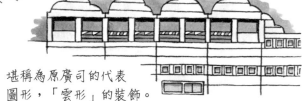

堪稱爲原廣司的代表
圖形，「雲形」的裝飾。

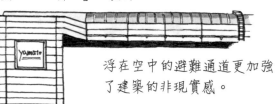

浮在空中的避難通道更加強
了建築的非現實感。

順帶一提，我發現這棟建築比以前我看
到的時候還要漂亮。

原來如此

真是
太好了。

7年前進行了修繕
工程，外牆也重
新塗裝。

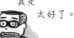

室內到處都有童話
世界般的裝飾。

例如，電梯間的窗戶
周圍…。

我們也獲准
上屋頂。

唉？裡面
使用混凝土？

手扶梯與玻璃重疊後就成了一幅畫，真是精巧。

慣例的雲形居然不是鐵材，而是
混凝土製的。令人有點吃驚。

─────〈 特別附錄・桌上3D YAMATO INTERNATIONAL 〉─────

- - - - 折
───── 剪
請放大影印使用。

© 宮澤2010　　其實本家的茶谷教做的更棒。

看到這棟建築後，我想起東京
工業大學名譽教授茶谷正洋
（1934-2008年）所創的「折
紙建築」。突然工作魂熊熊燃
起，自己也試著做了一個，就
是這個↓。

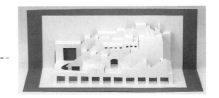

喔喔，以我的能力而言，這樣
的作品已經很棒了。「平面般
的立體」造型，非常適合做成
折紙建築。莫非這棟建築是受
到折紙建築的影響嗎？
（茶谷教授於1981年發表折紙建築）

順路到訪

1986

石垣市民會館 ｜Ishigaki Civic Hall

現代主義的龍宮城

MID同人＋前川國男建築設計事務所

地址：沖繩縣石垣市濱崎町1─1─2｜結構：RC造，部分S造

樓層：地上2層｜一樓地板面積：6637平方公尺

設計：MID同人＋前川國男建築設計事務所

施工：FUJITA工業・八重山興業・大山建設JV｜完工：1986年

前川國男生涯最後、位置最南端的會館作品。配置依舊維持前川固有風格，細節部分比以往更具裝飾性，莫非現代建築巨匠也受南國之風影響嗎？

沖繩縣

一提起前川國男（1905-86年），眾所周知他是「現代主義建築巨匠」。前川的建築當中有作品列入後現代主義的嗎？其實是有的。

貫徹現代主義之道六十年

大概只是一般的前川風格吧。

我這麼認為，結果大錯特錯。

那就是「石垣市民會館」。前川晚年最後作品，1986年完成的。

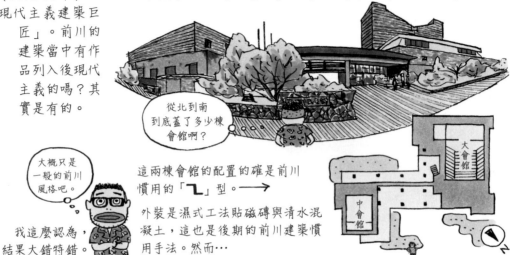

從北到南到底蓋了多少棟會館啊？

這兩棟會館的配置的確是前川慣用的「乙」型。→

外裝是濕式工法貼磁磚與清水混凝土，這也是後期的前川建築慣用手法。然而…

靠近原以為是清水混凝土施工的部分後發現…。這到底是什麼？

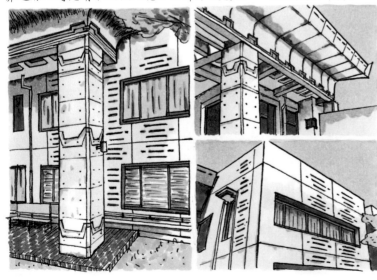

每一處都刻有機械性的雕刻…。而根據當時的資料，這不單只是施作清水混凝土，還「噴上了黃銅粉末（金粉）」。什麼？以前這裡閃閃發光的嗎？

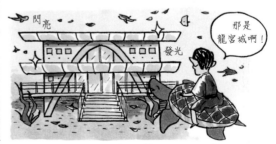

閃亮　發光　那是龍宮城啊！

好像是意識到石垣島的「龍宮城」傳說，所以設計了這建築。真難以想像現代主義派心目中的龍宮城是這個樣子。

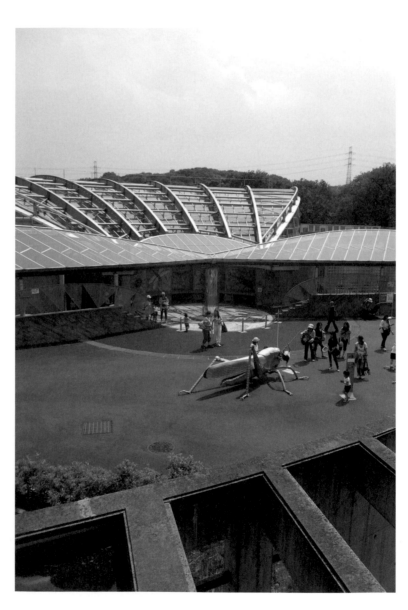

順路到訪

1987

在蝴蝶之中展翅的蝴蝶天國

東京都多摩動物公園昆蟲生態館 | Insect Ecological Garden In Tama Zoo

日本設計

地址：東京都日野市程入保7-1-1 | 結構：S造 | 樓層：地下1層、地上1層

樓地板面積：2486平方公尺

設計：東京都多摩動物公園工事課、日本設計事務所（現今為日本設計） | 施工：松本建設 | 完工：1987年

東京都

千萬別因為沒有地方可以俯瞰整座建築的外觀就怒氣沖沖打道回府。只要一走進溫室，不管多大的怒氣都會瞬間消散。無論任何季節，這裡都是蝴蝶天國。

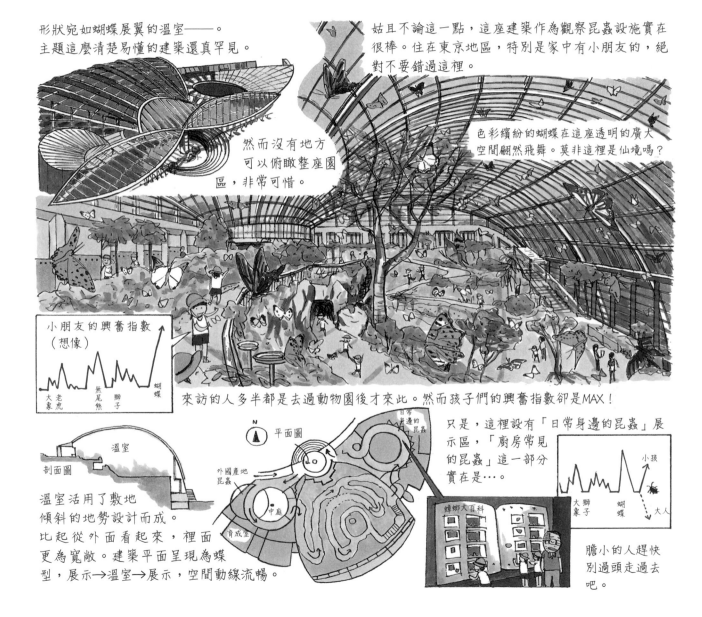

形狀宛如蝴蝶展翼的溫室———。
主題這麼清楚易懂的建築還真罕見。

然而沒有地方
可以俯瞰整座園
區，非常可惜。

姑且不論這一點，這座建築作為觀察昆蟲設施實在
很棒。住在東京地區，特別是家中有小朋友的，絕
對不要錯過這裡。

色彩繽紛的蝴蝶在這座透明的廣大
空間翩然飛舞。莫非這裡是仙境嗎？

小朋友的興奮指數
（想像）

大象　老虎　無尾熊　獅子　蝴蝶

來訪的人多半都是去過動物園後才來此。然而孩子們的興奮指數卻是MAX！

平面圖

日常身邊的昆蟲

外國產地昆蟲

中庭

育成室

溫室

剖面圖

溫室活用了敷地
傾斜的地勢設計而成。
比起從外面看起來，裡面
更為寬敞。建築平面呈現為蝶
型，展示→溫室→展示，空間動線流暢。

只是，這裡設有「日常身邊的昆蟲」展
示區，「廚房常見
的昆蟲」這一部分
實在是…。

蟑螂大百科

小孩

大象　獅子　蝴蝶　大人

膽小的人趕快
別過頭走過去
吧。

順路到訪

1987

「混合」的情感油然而生

龍神村民體育館〔龍神體育館〕 | Ryujin Village Gymnasium

地址：和歌山縣田邊市龍神村安井8822 | 結構：RC造、木造 | 樓層：地上2層
樓地板面積：1228平方公尺
設計：渡邊豐和建築工房 | 施工：村本建設 | 完工：1987年

渡邊豐和建築工房

和歌山縣

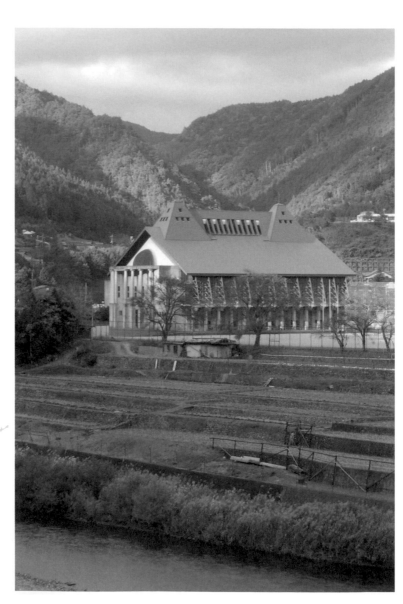

木造扶壁自鋼筋混凝土構造物上突出的外觀雖然有趣，但室內更是精采。不知道是木造還是何種材質的金屬物十分醒目。

這座體育館是1987年度的建築學會獎得獎作品。然而親眼看過這棟建築的人應該不多。從位於白濱町的「川久飯店」開車前往，大約1個小時。雖然去「冒險大世界」看貓熊也不錯啦，但如果是建築迷的話肯定是到龍神村的！

「龍神」這個神秘的村名再加上「活用當地產木材」的設計條件下，與想像的和式風格截然不同，入口側排列著古典古主義的圓柱。

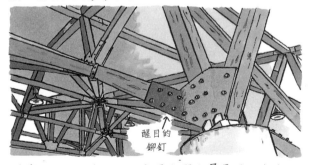

喔喔，果然很後現代建築

側面是杉木桁架的扶壁

為什麼要在風吹雨淋的地方使用木材？

比木材更具存在感的接合金屬構件。
產生了混合物的衝突感

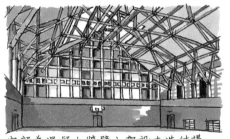

內部為混凝土牆壁上架設木造結構（杉木原木）。

這棟建築可說是80年代末期～90年代前半的大型木造建築風潮的先驅。但以當時的技術而言，需要這麼依賴接合金屬構件嗎？

雖說是木造，不過接合部分以金屬構件牢牢的固定住，所以內裝給人一種鐵、木與混凝土「三物混合」的印象。

◀ 多孔式榫卯

醒目的鉚釘

其實不是的。應該是刻意要突顯金屬零件的存在。看到這座建築物，不知為何總會想起身體有一半是機器人的人造人女子高中生。金屬外露的部分所產生的衝突美感，應該是設計師想呈現的效果吧。

順路到訪

1987

意外容易描繪的複雜系

東京工業大學百年紀念館 | Tokyo Institute of Technology Centennial Hall

地址：東京都目黑區大岡山2-12-1

樓層：地下1層、地上3層—樓地板面積：2687平方公尺

設計：篠原一男—施工：大成・大林・鹿島・清水・竹中JV—完工：1987年

結構：SRC造、部分S造

篠原一男

篠原一男在生前曾經提過這棟建物的主題是「噪音」。在校園入口處建了巨大噪音的東京工業大學真是不可小看。

東京都

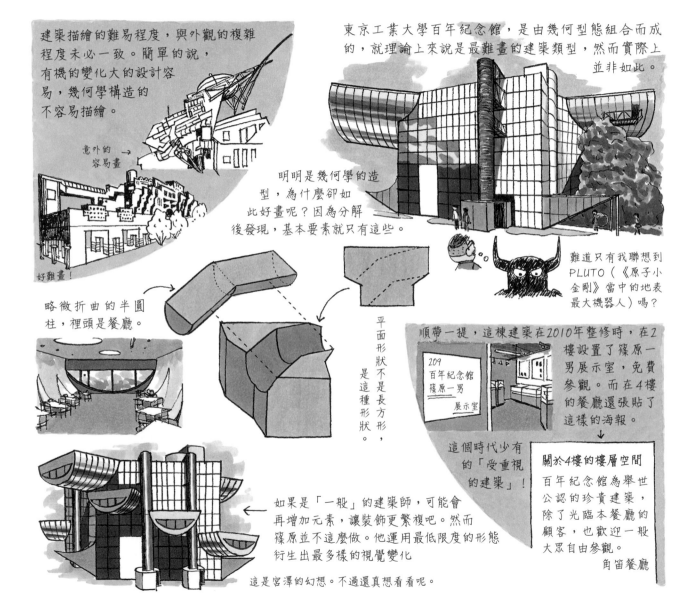

建築描繪的難易程度，與外觀的複雜程度未必一致。簡單的說，有機的變化大的設計容易，幾何學構造的不容易描繪。

意外的容易畫→

好難畫！

東京工業大學百年紀念館，是由幾何型態組合而成的，就理論上來說是最難畫的建築類型，然而實際上並非如此。

明明是幾何學的造型，為什麼卻如此好畫呢？因為分解後發現，基本要素就只有這些。

難道只有我聯想到PLUTO（《原子小金剛》當中的地表最大機器人）嗎？

略微折曲的半圓柱，裡頭是餐廳。

平面形狀不是不是長方形，是這種形狀。

順帶一提，這棟建築在2010年整修時，在2樓設置了篠原一男展示室，免費參觀。而在4樓的餐廳還張貼了這樣的海報。

209
百年紀念館
篠原一男
展示室

這個時代少有的「受重視的建築」！

關於4樓的樓層空間
百年紀念館為舉世公認的珍貴建築，除了光臨本餐廳的顧客，也歡迎一般大眾自由參觀。

角笛餐廳

如果是「一般」的建築師，可能會再增加元素，讓裝飾更繁複吧。然而篠原並不這麼做。他運用最低限度的形態衍生出最多樣的視覺變化

這是宮澤的幻想。不過還真想看看呢。

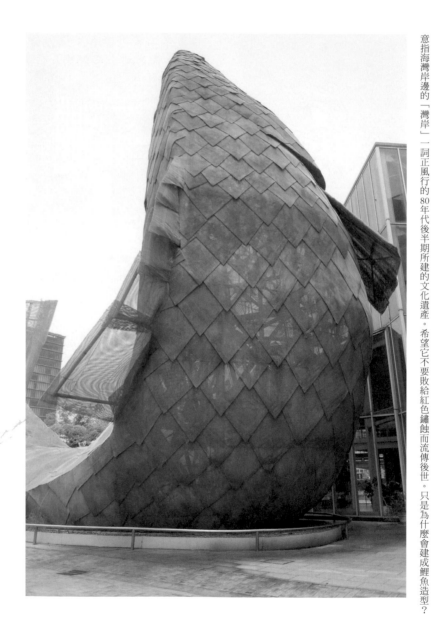

順路到訪

1987

魚舞｜Fish Dance

明明在海灣岸邊為什麼是淡水魚

法蘭克・蓋瑞

地址：兵庫縣神戶市中央區波止場町2-8｜結構：S造｜樓層：地上2層
設計：法蘭克・蓋瑞、神戶港振興協會｜施工：竹中工務店｜完工：1987年

兵庫縣

意指海灣岸邊的「灣岸」一詞正風行的80年代後半期所建的文化遺產。希望它不要敗給紅色鏽蝕而流傳後世。只是為什麼會建成鯉魚造型？

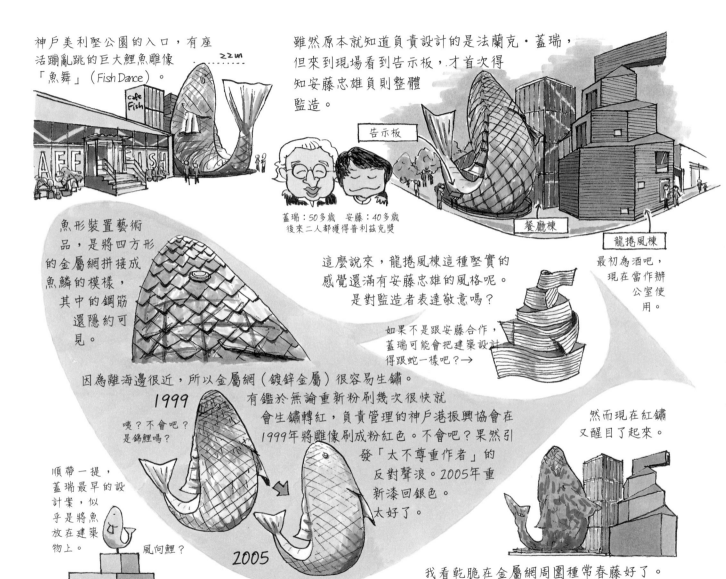

神戶美利堅公園的入口，有座
活蹦亂跳的巨大鯉魚雕像
「魚舞」（Fish Dance）。

≈22m

雖然原本就知道負責設計的是法蘭克・蓋瑞，
但來到現場看到告示板，才首次得
知安藤忠雄負責整體
監造。

告示板

蓋瑞：50多歲　安藤：40多歲
後來二人都獲得普利茲克獎

餐廳棟

龍捲風棟

最初為酒吧，
現在當作辦
公室使
用。

魚形裝置藝術
品，是將四方形
的金屬網拼接成
魚鱗的模樣，
其中的鋼筋
還隱約可
見。

這麼說來，龍捲風棟這種堅實的
感覺還滿有安藤忠雄的風格呢。
是對監造者表達敬意嗎？

如果不是跟安藤合作，
蓋瑞可能會把建築設計
得跟蛇一樣吧？→

因為離海邊很近，所以金屬網（鍍鋅金屬）很容易生鏽。
有鑑於無論重新粉刷幾次很快就
會生鏽轉紅，負責管理的神戶港振興協會在
1999年將雕像刷成粉紅色。不會吧？果然引
發「太不尊重作者」的
反對聲浪。2005年重
新漆回銀色。
太好了。

1999

咦？不會吧？
是錦鯉嗎？

然而現在紅鏽
又醒目了起來。

順帶一提，
蓋瑞最早的設
計案，似
乎是將魚
放在建築
物上。

風向鯉？

2005

我看乾脆在金屬網周圍種常春藤好了。
Green Fish Dance似乎也很跟得上時代呢。

自己發聲的建築

兵庫縣立兒童館 | Hyogo Children's Museum

兵庫縣

地址：兵庫縣姬路市太市中915-49｜結構：SRC造、部分RC造｜樓層：地下1層、地上3層｜樓地板面積：7488平方公尺
設計：安藤忠雄建築研究所｜結構設計：Asukoraru構造研究所｜設備設計：設備技研
施工：鹿島建設、竹中工務店、立建設JV｜完工：1989年

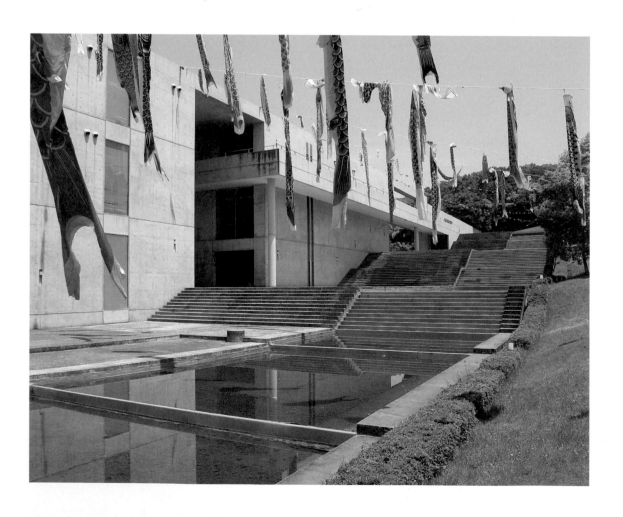

應該會有不少人覺得奇怪，安藤忠雄的建築明明屬於現代主義派，為何會出現在本書標題的後現代建築這個對極呢？莫非是想沾安藤大師的光，硬是將這作品列入後現代建築之列？我非常理解各位的疑惑之處，總之請先耐心繼續閱讀。

本次造訪的是1989年開館的兵庫縣立兒童館。這是座大型的兒童專屬設施，適合全家人或團體帶著小朋友來玩耍、參加表演活動或者閱讀。這座兒童館位於距姬路站行車約20分鐘距離的櫻山貯水池畔，除了是綠意盎然的風景勝地，附近還有可供自然觀察的森林、姬路科學館、星之子館（同樣為安藤的作品）等景點設施。

兒童館佔地廣大，由本館、中央廣場與工作館等三個區塊組成。本館為沿著階梯狀人工河流並列的2棟建築，內部具有圖書館、劇場、藝廊、多功能會堂等機能。中央廣場為豎立16根獨立柱的戶外瞭望休憩空間。工作館為使用木材或竹材製作玩具的工坊。

建築物周圍設置了安藤自己所提倡的「兒童雕刻創意國際大賽」的優秀雕刻作品，於是館區整體也猶如雕刻美術館一般。

3個區域大約隔了150公尺的間距而建，透過直線的戶外園區步道連接。邊走邊想為什要讓遊客走那麼長的步道，在牆壁的隔離下時隱時現的建物、樑柱等形成的方框下的大自然取景，帶給觀者強烈的震撼。欣賞這棟建築的樂趣，彷彿就集中在這條園區步道上。

建築所使用的材料為清水混凝土，形態為垂直相交的直線與圓弧的組合這類簡單的幾何圖形。這些安藤作品的共通特色，也是現代主義建築的特徵，因此，這棟建築或許可以算是安藤建築當中遲來的現代主義傑作。實際上，世間一般的看法也是如此，不過我認為不能光憑這點就決定。

無法通行的露台

舉例而言，從兒童館本館的3樓通道橋往北側有突出的露台（P130圖A），因為是封閉式設計，所以無法通往任何處。如果是為了方便欣賞外面的風景，並不需要特別設計向外突出的空間。為什麼要做這種設計呢？

只要到實地探訪就會理解原因了。站在露台上，以櫻山貯水池湖為背景的兒童館

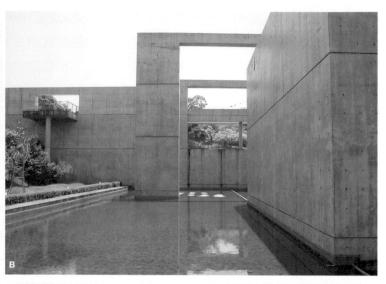

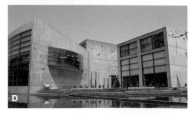

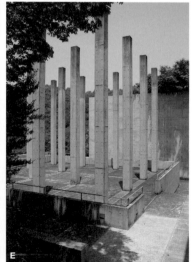

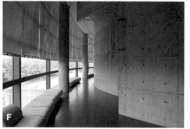

A 自本館北側的戶外階梯突出的瞭望露台，從露台可以望見C的景色。露台下面可以見到以小朋友的創意發想的雕刻作品「水龍頭君」。　│**B** 本館的東北邊。鋼筋混凝土的牆壁與框層層層重疊，照片左邊有露台可以俯視水池。　│**C** 望向本館的西南方。中央廣場的對面是櫻山貯水池。　│**D** 越過本館南側的池子可看見實習室（右）、圓形劇場棟（左）。　│**E** 豎立著16根柱子的中央廣場。　│**F** 位在圓形劇場周圍的觀景大廳。　│**G** 面向北側水池，具有大開口部的兒童圖書室。

瞭望廣場景觀極為美麗。也就是說，這座突出的露台是欣賞這座建築的絕佳地點。

具有這種突出的露台設計的安藤作品，不只這一處而已。兵庫縣立美術館藝術之館（2002年）有同樣的露台設計，提供遊客一處適合的賞景點，得以從圓型露台飽覽中庭的景緻。

除了陽台以外，安藤也有透過牆壁創造出建築特點的例子。像是真言宗本福寺水御堂（1991年）與大阪府立近飛鳥博物館（1994年）等作品，都在建物本體前面配置了長壁，並設定了迂迴的前進動線。兒童館的園內步道也是一樣道理。最初，建築在牆壁的遮蔽下無法得見其貌。當繞過牆壁中斷處走進的瞬間，建築物又戲劇性的現身。

根據建築創造出建築的特色，安藤的建築作品常出現這種結構。也就是說，建築就是為了欣賞建築本身的裝置。

只見得到「部分」

為什麼安藤要做這麼麻煩的事？我認為應該跟圍繞著建築的社會狀況變化有關。

在現代主義的時代，建築要件為端正與具美感是理所當然的事，建築外邊的社會很自然的就認可了這種價值，前川國男與丹下健三投身建築時就是這種情況了。然而到了後現代主義的時代，建築的端正與美感不再輕易獲得認可。

如果外面的人不稱讚這些建築，就只能讓建築本身訴說建築的意義。而方法就是在建物中設置特定觀景處——「請從這裡欣賞建築，看了自然就會明白」。

從設計者自身設定的視角所看到的建築外形的確非常出色，任何人都能透過此感知建築的美好。然而這裡所呈現的建築風貌常常是不完整的，只緣身在此山中，自身所站立的位置在建築當中，無法將整體建築盡收眼底，只看得到一部分。表面上看似完整的安藤建築，實際上是分裂的。

不過，正因為無法呈現整體，而更激起觀賞者想要一探究竟的欲望。於是觀賞者在腦海內想像，形成更強烈的建築意象。

因此，從這個手法可以理解。即使是堪稱現代主義建築極致的安藤建築，也反映出現代建築在這個時代中所面臨的困境。就這層意義而言，這件作品可算是後現代主義建築。

高二時因為「說不定有機會出國」這個理由而取得了職業拳擊手的資格。

1958

年輕的 安藤

經過20多歲時的「建築自學之旅」歷練，35歲時他以作品「住吉的長屋」在建築界出道。

敷地面積
57.3平方公尺
樓地板面積
64.7平方公尺

1976

作品從獨棟住宅到集合住宅、商業設施，一步步擴大活動範圍。

敷地面積
351平方公尺
樓地板面積
641平方公尺

1984

「Times」

這座「兵庫縣立兒童館」終於讓他跨足公共建築領域。

這棟是他第一件公共建築作品，沒想到規模居然這麼大。這種堅定的信心到底是哪裡來的？

敷地面積
8萬7222平方公尺
樓地板面積
7488平方公尺

1989

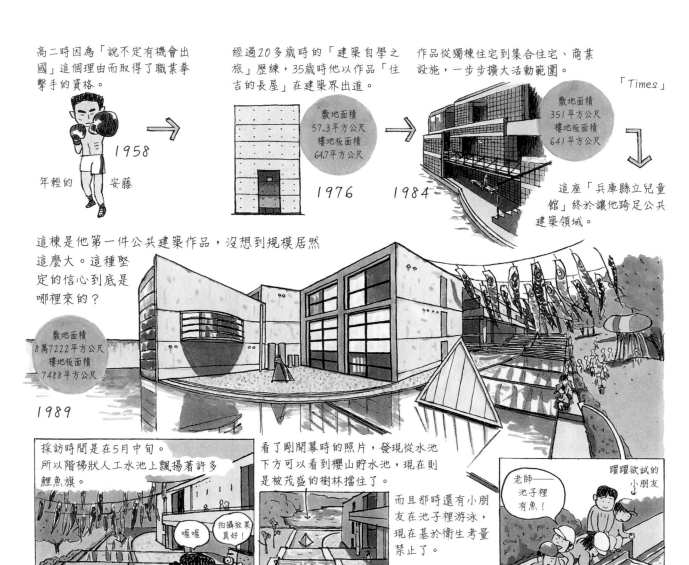

採訪時間是在5月中旬。所以階梯狀人工水池上飄揚著許多鯉魚旗。

喔喔

拍攝效果真好！

看了剛開幕時的照片，發現從水池下方可以看到櫻山貯水池，現在則是被茂盛的樹林擋住了。

而且那時還有小朋友在池子裡游泳，現在基於衛生考量禁止了。

不過，小朋友還是喜歡在水池玩。

老師——池子裡有魚！

躍躍欲試的小朋友

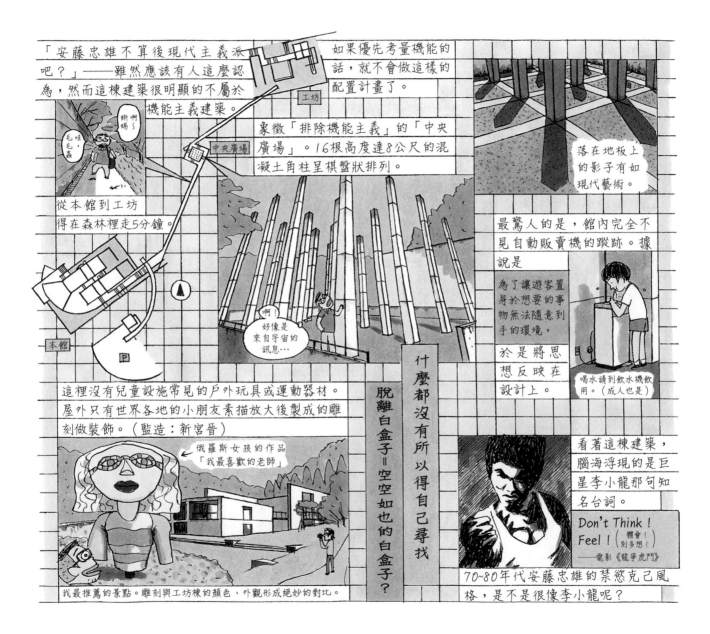

「安藤忠雄不算後現代主義派吧？」——雖然應該有人這麼認為，然而這棟建築很明顯的不屬於機能主義建築。

工坊

蝴蝶～

啊～

毛毛蟲

毛哇，

從本館到工坊得在森林裡走5分鐘。

中央廣場

本館

如果優先考量機能的話，就不會做這樣的配置計畫了。

象徵「排除機能主義」的「中央廣場」。16根高度達8公尺的混凝土角柱呈棋盤狀排列。

啊！好像是來自宇宙的訊息…

落在地板上的影子有如現代藝術。

最驚人的是，館內完全不見自動販賣機的蹤跡。據說是

為了讓遊客置身於想要的事物無法隨意到手的環境，

於是將思想反映在設計上。

喝水請到飲水機飲用。（成人也是）

這裡沒有兒童設施常見的戶外玩具或運動器材。屋外只有世界各地的小朋友素描放大後製成的雕刻做裝飾。（監造：新宮晉）

俄羅斯女孩的作品「我最喜歡的老師」

脫離白盒子＝空空如也的白盒子？

什麼都沒有所以得自己尋找

看著這棟建築，腦海浮現的是巨星李小龍那句知名台詞。

Don't Think！
Feel！（體會！別多想！）
——電影《龍爭虎鬥》

我最推薦的景點。雕刻與工坊棟的顏色、外觀形成絕妙的對比。

70~80年代安藤忠雄的禁慾克己風格，是不是很像李小龍呢？

1989

火 焰 圖 像

日建設計＋菲利普・史塔克

朝日啤酒吾妻橋大樓〔朝日啤酒大樓〕│ Asahi Breweries Building
吾妻橋大會堂〔**Super Dry大會堂**〕│ Super Dry Hall

東京都

地址：東京都墨田區吾妻橋1-23-1
〔朝日啤酒大樓〕結構：S造、SRC造│樓層：地下2層、地上22層│樓地板面積：3萬4650平方公尺
設計：日建設計│監理：住宅・都市整備公團、日建設計│施工：熊谷、大林、前田、鴻池、新井JV（外裝、結構體）
完工：1989年
〔大會堂〕結構：S造、RC造、SRC造│樓層：地下1層、地上5層│樓地板面積：5094平方公尺│設計：菲利普・史塔克
實施設計・監理：GETT（Global Environment Think Tank）│施工：大林、鹿島、東武谷內田JV│完工：1989年

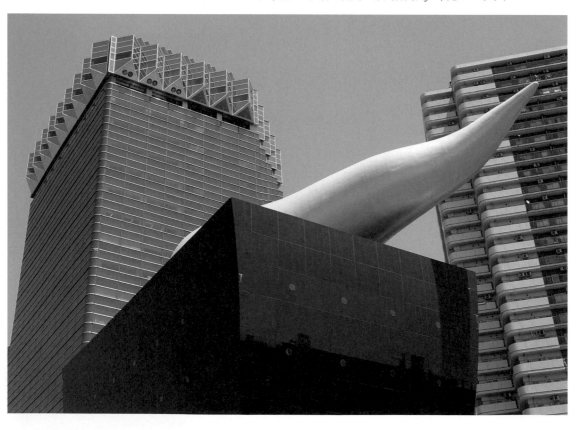

隔著隅田川位於淺草對岸，有處醒目的建築群。其中有座金色玻璃帷幕的高樓，為朝日啤酒的總公司「朝日啤酒大樓」。這棟建築的隔壁則是外層鋪設黑色石材、上頭裝設有火焰形狀雕塑的「Super Dry大會堂」。這兩棟建築同時完工，時值爽口啤酒「Super Dry」暢銷熱賣、朝日啤酒的市佔率迅速提升的1989年。

建築敷地原本是朝日啤酒的工廠用地，這處名為「River Pia吾妻橋」的都市更新區域，除了朝日啤酒的建築，還興建了墨田區役所、多功能禮堂、都市再生機構的集合住宅等建物。從淺草這一側望過去，還可以見到夾在這些建物當中、尚未完工的東京晴空塔。因為晴空塔的緣故，對此地舉起相機拍照的觀光客也增多了。

原本有不少人對這兩棟像是建築的奇特設計抱持著批評的態度，例如在2005年，由知名的都市計畫學者與建築師等組成的「美麗景觀創造會」，就這建築列為「百大劣等景觀」之一。

這建築完工的時候應該引起許多人側目吧。然而如今有許多人認為，這裡是淺草不可或缺的景色之一。無論是倫敦、巴黎或是上海，世界上的主要城市都有越過河面眺望都市景觀的休憩場所。然而，高度經濟成長下的東京，這類場所幾乎消失了。光是重現在河岸邊欣賞都市景觀的樂趣，這處建築群就意義價值非凡了。

外國建築師大顯身手

這兩棟建築的設計者，分別是朝日啤酒大樓的日建設計與Super Dry大會堂的菲利普・史塔克。日建設計是日本最大型的設計事務所，在此就不贅述了。

而史塔克是以法國為主要根據地發展的設計師，經手的工作從建築、室內設計到手錶、牙刷等產品，涉足多種領域，至今還是舉世矚目的設計師。然而，80年代中期的史塔克才剛在藝術設計行家之間引起關注，至於建築則尚無實際作品。讓這樣的外國人當建築師設計代表企業形象的建築物……當時朝日啤酒的決定讓人覺得該公司勇氣可嘉。

不過，回顧當時的情況，委託外國建築師負責設計的計畫其實不少。《日經建築》1988年8月8日號與年8月22日號，連續兩期刊登外國建築師的特輯。當中介紹的建築師除了菲利普・史塔克以外，還介

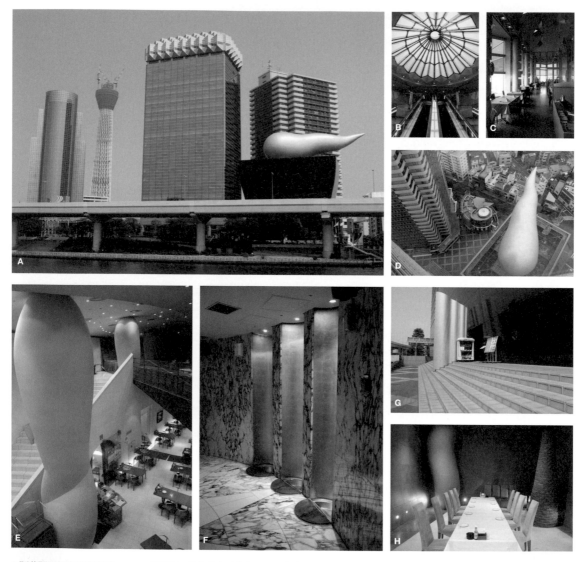

A 隔著隅田川自對岸望向River Pia吾妻橋。建物自左至右為墨田區廳舍、晴空塔（興建中）、朝日啤酒的大樓與會堂、都市再生機構的 Life Tower。 │**B** 朝日啤酒大樓21F，觀景餐廳的挑高大廳。 │**C** 大樓22F的觀景餐廳La Ranarita。 │**D** 從大樓俯瞰會堂。 │**E** 會堂的1-2F 為啤酒餐廳La Flamme d'Or。 │**F** 啤酒餐廳的廁所（小便斗）。會當內每層的廁所設計都十分精緻。 │**G** 啤酒餐廳入口。 │**H** 會堂3樓的 宴會廳。

紹了理查・羅傑斯、亞德・羅西、埃米利奧・安巴茲、麥可・葛瑞夫、羅伯特・斯坦恩、彼得・埃森曼、札哈・哈蒂等，實在是非常豪華的陣容。

從巨匠到新銳，許多海外建築師在日本建造了作品，但逐一觀看之後發現，很少有作品能夠稱為那些建築師的代表作。幾乎都是——反正就近在身邊身為日本人順便去參觀一下好了——這種等級的作品。在這種情況下，應該沒有人對於Super Dry大會堂是史塔克的代表作有異議。因為這棟建築既是當時外國建築師作品中的最佳傑作，也是足以向世界誇耀的作品。

鴨子的後現代主義

那麼，這棟築究竟歸在後現代建築之流中的什麼位置呢？

美國建築師羅伯・范裘利在著作《向拉斯維加斯學習》（Learning from Las Vegas，1972年）中，以「裝飾性棚架」與「鴨子」的對比說明建築。拉斯維加斯設置誇張醒目的裝飾性棚架以引人注目的路邊小店，觀者都會同意建物本身只是普通的小屋，而現代主義建築雖然拒絕表面的裝飾，而實際上整體已形成一種象徵形式，這就是建築本身建成鴨子外型而依舊具有販賣烤雞烤鴨輕食店機能的原因。大膽的現代主義批判造成廣大的影響，「裝飾性棚架」成為後現代建築的典範之一。

那麼，朝日啤酒的建物算是「裝飾性棚架」嗎？大樓這座高塔整體讓人聯想到注滿啤酒的大杯子，大會堂的金色火焰則讓人聯想到煙霧繚繞的蠟燭，兩者與其說是「裝飾性棚架」，倒不如說更近似「鴨子」。雖然如此，仍不能歸為現代主義建築。「宛如鴨子的後現代建築」。簡直就像朝日生啤酒的廣告詞「口味有層次但喝完覺得清爽」一樣，是充滿矛盾的建築。

難道要設置一個「宛如鴨子的後現代建築」的新典範嗎？不，現在已經發明最適合形容這種建築的詞彙了，Icon（圖像）建築。若要舉例說明，像是有如火箭外型的瑞士再保險公司大樓（諾曼・福斯特設計，2004年）、外觀像墨比斯環的中國中央電視台CCTV新大樓（雷姆・庫哈斯設計，2008年），這些都屬於Icon建築。

朝日啤酒的建築也屬於這個系譜。只要將這兩棟視為過早出現的Icon建築，一切就合情合理了。

現在的淺草吾妻橋充滿了觀光客，因為可以從這裡觀看建築中的晴空塔與朝日啤酒大樓。

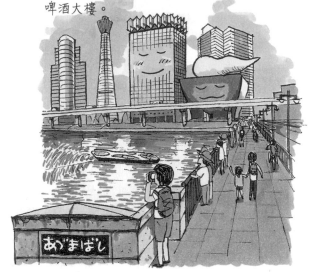

朝日啤酒大樓好像自完工20年以來，很久沒這麼受矚目了。感覺有點害羞。

啤酒杯與火焰——。大概沒有其他建築的比喻比這個更具象的了吧。

任誰看了都會想到啤酒！

究極的企業識別設計？

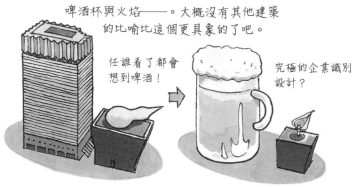

這一帶曾經是明治42年（1909）興建的啤酒工廠與啤酒餐廳。工廠關閉後，官方與民間共同開發這個區域。每棟建築設計各有特色，然而朝日啤酒這兩座建築的強烈性格，讓這個區域超越「協調才是王道」的境界。莫非「高人一等就不會被打壓」？

吾妻橋　隅田川　廣場　墨田區役所　禮堂　租賃公宅

啤酒杯的泡沫部分，是不鏽鋼的金屬帷幕。琥珀色的鏡面玻璃，經過多次嘗試才呈現出啤酒的感覺。

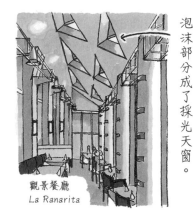

觀景餐廳
La Ranarita

泡沫部分成了採光天窗。

順帶一提，這間餐廳因為可以清楚看見晴空塔，所以很受歡迎。

喔喔！

這個座位最搶手了。

吾妻橋會堂的金色藝術品無論何時都閃閃
發亮，真令人佩服。（這麼閃亮的造型要
是髒掉了，可能會受到批評吧。）

據設計師史塔克說，這件藝術品象徵「火焰」，
看到的兒童都會這麼認為的。

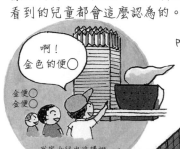

啊！
金色的便○

金便○○
金便○○

我家女兒也這樣說…。

Philippe Starck

No
No

以前的清洗景象

尤其是內側特別
難清理

順便提一下，以前每年都是「大
樓清潔專家」繫上繩索垂降而
下清掃。但是自從2005年在
表面施加親水性塗層後就不
容易弄髒了。這2年間都不再
需要清洗了。
好強大的塗層。

這件藝術品看起來不會顯
得搖搖欲墜，跟台座部分（鋪
設黑色大理石）施工十分精準有很
大的關係。

十分優雅的曲線！

在建築師之中，有些人認為這棟
會堂「不算是建築」。明明在人
們心中這棟會堂已經是城市的象
徵，為何還會如此覺得呢？
是因為史塔克是產品設
計師？還是因為藝
術品裡面是空心
的？

空心

焊接圍切
鋼板

機械倉庫

活動廳

宴會廳

啤酒餐廳

啤酒餐廳

廚房

啤酒餐廳

啤酒餐廳

←如果是這樣就算是
「建築」了嗎？

究竟何為建築？
這個算是建築嗎？

沒有先入為主概念的孩童，瞬間就接受了
這建築。知識豐富的建築師，對這則懷某
種抵抗感——。吾妻橋大樓真是深奧的
「建築」啊。（宮澤硬是要稱它是建築）

1989

在鋁片上的無數個洞

長谷川逸子建築計畫工房

神奈川縣

湘南台文化中心 | Shonandai Culture Center

地址：神奈川縣藤澤市湘南台1-8 | 結構：RC造‧部分S造、SRC造 | 樓層：地下2層、地上4層
樓地板面積：第1期1萬1028平方公尺，第2期3417平方公尺 | 設計：長谷川逸子建築計畫工房
結構設計：木村俊彥構造建築事務所 | 設備設計：井上研究室（空調、衛生）、設備計畫（電氣） | 施工：大林組
完工：第1期1989年，第2期1990年

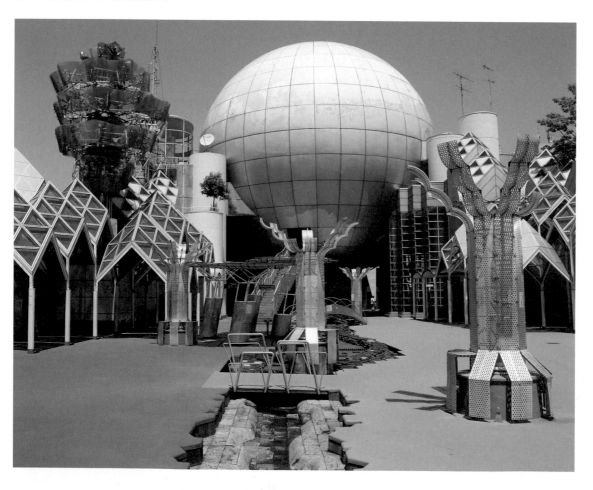

　　小田急線與橫濱市營地下鐵連結的湘南台站，從這個高層住宅與商業設施圍繞的的郊區終站步行一會兒，就會見到這座建築了。連續的銀色小屋簷，裡面可以見到一座巨大的球體，這就是湘南台文化中心。

　　球體內設置有天文館與市民劇場，除此之外，這棟建物還具有兒童館、公民館、市公所區分處等功能。

　　兒童館是由設有互動式導覽設備的展示空間以及可參與工作與實習的工坊所組成。名為「宇宙劇場」的天文館也是兒童館的設施。

　　市民劇場是設有圓形舞台的特殊形式劇場。雖然管理者透露「要在這種形式的舞台上表演很難」，不過劇場的使用率依舊很高。

　　這棟建物實際上比從外觀看起來還要大，因為有相當大部分的樓地板空間位在地下。而地面上的部分設置了小河與戶外劇場等開放式廣場。建築物的屋頂也設計了貫通的動線，就算只是沿著步道走也相當有趣。

　　隨處可見的鋼筋混凝土壁面，利用彩色混凝土來表現地層的意象。廣場上林立著一座座以沖孔鋁板拼成的鋁材樹。作為背景的天窗與天棚的屋頂群，有如林木繁盛的山頭。設計者長谷川逸子，以「猶如第二座大自然」的說法來說明這棟建物。

日本後現代主義建築的彙總

　　為了選定設計者，當初相關單位曾舉辦公開競圖。競圖活動十分受關注，從新銳設計師到業界資深建築師，吸引了廣泛世代的建築人士參與。最後，長谷川在215件提案中獲得1等獎，脫穎而出。

　　長谷川出生於1941年，與80年代的後現代主義建築代表毛綱毅曠、石山修武、石井和紘、伊東豊雄等建築師屬於同一個世代。他們因為虛張聲勢的作風而被稱為「野武士」，不過長谷川很少被視為他們的一員。一方面是因為以「野武士」稱呼女性略嫌失禮，再加上長谷川與其他人在作風上有顯著的差異。

　　然而，重新觀察這棟建築，就會發現與他們80年代被視為後現代主義建築的作品有許多共通點。例如命名為地球儀、宇宙儀的球體造型，與毛綱作品的宇宙論是相通的，灰泥牆與瓦的修飾讓人想起石川的

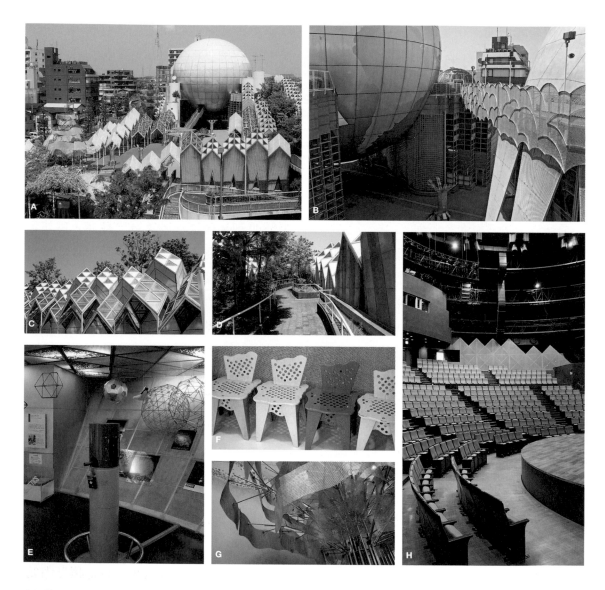

A 從南側看到的全景。│B「地球儀」（天文館，圖左）與「宇宙儀」（市民劇場，圖右）間的步道橋。│C 以聚落為意象的小屋簷群。│D 可上去建築屋頂的步道。│E 兒童館2樓的藝廊。│F 嵌有彈珠的兒童館椅子。│G 重現森林樣貌的展示間樹木。│H 市民劇場內部，圓形球體。

「伊豆長八美術館」（1984年，78頁）。這些引用模仿的手法又跟石井和紘有關連，而相連的小屋簷則讓人想起跟野武士作風不同的原廣司。這意味著這棟建築可說是日本後現代主義的彙總。

另一方面，這棟建築也影響其他後來的建築。沖孔金屬板與玻璃等通透的材質，後來在90年代的建築中大量使用，而將建築埋在地下的手法，是隈研吾等人在90年代中期常採用的方式。湘南台文化中心可說是銜接80與90年代的建築，將它視為改變建築的前進方向的作品也不為過。

沖孔金屬板的雙重性

這棟建築雖然混合了各式各樣的特色，不過其中最具特色的材質可說是沖孔金屬板。這棟建築物從外構到內部裝修，都使用了沖孔金屬板。

這項材料的愛用者還有伊東豐雄。伊東與長谷川在同一年出生，也是一同在菊竹清訓手下學習的盟友關係。雖然他們都喜歡使用沖孔金屬板，但是運用手法略有不同。從NOMAD餐廳（1986年）與橫濱風之塔（1986年）就可分辨出來。伊東的建築以空虛表現出現象式的事物，為了消除其形體而使用沖孔金屬板。相對於此，長谷川則是以此素材打造出屋頂形、樹木、雲等象徵性的形狀。從這一點就可以知道他們觀點的差異。

然而，他們為何會如此熱中於這種材質呢？

沖孔金屬板可以控制光與空氣的穿透，是種兼具遮蔽與通過特質、機能矛盾的素材。如果能善加活用這種素材，例如可設置在窗外當作防止窺視的屏幕。然而，通透的金屬材質還有金屬網，為何他們只熱中於開著點點圓洞的沖孔金屬板呢？

理由可能是因為視覺予人的印象吧。鋁材的霧面光澤常給人「冷酷」的感覺，但無數的小圓洞的圓點點圖案就讓人覺得「可愛」了。也只有這種素材不只是在機能上具有矛盾的雙重性，連外在觀感也有矛盾的特質呢。

除此之外，這棟建築還充滿各種二元對立的設計，例如「人工與自然」「金屬與土」「繁複與單純」「○形與△形」……。設計師並未統整這些，而是讓它們並存，然後以沖孔金屬板這個象徵雙重性質的材料，包覆整座建築物。

在欣賞小說或電影時，可以享受「沉浸在作者的世界觀」的這種樂趣，就像在窺視現實世界旁的平行世界那種興奮感…。

這座湘南台文化中心，可說是「距離車站5分鐘路程的平行世界」。來到這裡可以充分體驗80年代長谷川逸子的世界觀。

← 往湘南台站

真不敢相信這是公共建築！

迎接自車站前來的遊客的是沖孔金屬板的森林。

貫穿3座行星的空橋。

愛麗絲的洞洞仙境

屋頂的遊步道上有尖尖的屋頂與尖尖的植栽

YA！

啪噠啪噠

等等我！

真想讓提姆‧波頓看看這棟建築！

Oh！Wonderland！

電影《魔境夢遊》導演

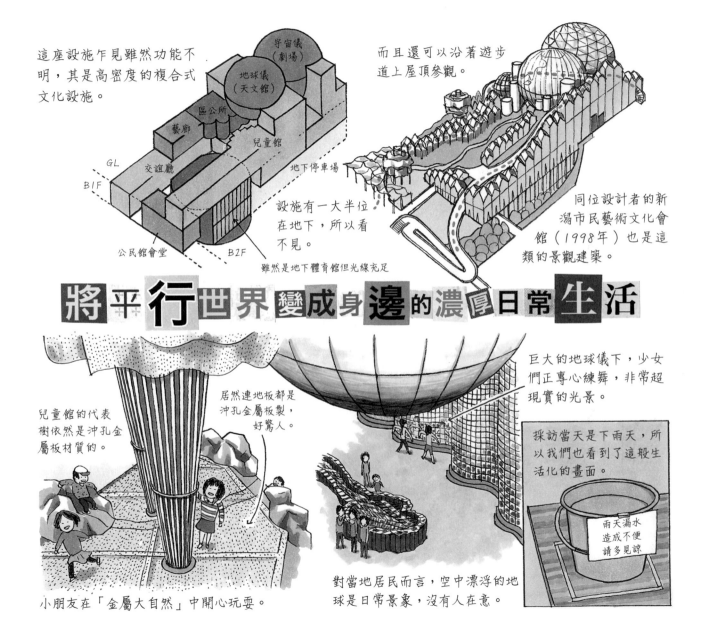

這座設施乍見雖然功能不明，其是高密度的複合式文化設施。

宇宙儀（劇場）

地球儀（天文館）

區公所

藝廊

兒童館

GL　交誼廳　　地下停車場

B1F

公民館會堂　　B2F

設施有一大半位在地下，所以看不見。

雖然是地下體育館但光線充足

而且還可以沿著遊步道上屋頂參觀。

同位設計者的新潟市民藝術文化會館（1998年）也是這類的景觀建築。

將平行世界變成身邊的濃厚日常生活

兒童館的代表樹依然是沖孔金屬板材質的。

居然連地板都是沖孔金屬板製，好驚人。

巨大的地球儀下，少女們正專心練舞，非常超現實的光景。

採訪當天是下雨天，所以我們也看到了這般生活化的畫面。

雨天漏水造成不便請多見諒

小朋友在「金屬大自然」中開心玩耍。

對當地居民而言，空中漂浮的地球是日常景象，沒有人在意。

3

極盛期

1990—1995

進入1990年代後，泡沫經濟急速衰退。

民間的建築計畫雖然急遽減少，

但是大規模的度假中心開發案仍在延期的情況下陸續於此時期完成。

另一方面，公共建設案則因為被賦予刺激景氣作用而熱烈展開。

於是，建築業仍能藉著泡沫經濟的餘波發展。

只是，以歷史樣式為主題的既有後現代主義建築急遽減少，

複雜尖銳的解構主義式設計不斷增加。

眾所期待的景氣復甦始終未至，日本陷入長期不景氣的狀態。

建築因此回歸現代主義風格，

對後現代主義建築而言，這個時期是盛極而衰，

最後一朵花綻放的短暫夏天。

1990

矗立於澀谷的鋼彈

渡邊誠 / Architects Office

青山製圖專門學校1號館 | Aoyama Technical College

東京都

地址：東京都澀谷區鶯谷町7-9 | 結構：RC造，部分SRC造、S造 | 樓層：地上5層 | 樓地板面積：1479平方公尺
製作：鹿光R&D | 設計：渡邊誠 / Architects Office | 構造設計：第一構造
設備設計：川口設備研究所、山崎設備設計事務所 | 施工：鴻池組 | 完工：1990年

這真是強烈的視覺衝擊。有如巨大機械的軀體上裝設著蛋與觸角，這棟具有遠遠背離常識外的建築，是位於東京澀谷的建築專科學校「青山製圖專門學校」1號館。

一穿過遠近感令人困惑的大門口，就會現入口大廳的天花板也是傾斜的。建築物內部1樓有辦公室與圖書室，地下1樓與2-5樓則是教室。雖然到處都是傾斜的壁面，然而比起外觀給人的印象卻非常正經。頂樓的休息區則擺滿了學生製作的建築模型。

計畫建設這棟校舍大約是在1980年代末期，當時正值泡沫經濟顛峰時期，建築業界面臨人手不足的問題。於是當時的建築專門學校廣收學生，並利用這個機會計畫興建標竿性的新校舍，透過國際競圖的方式徵件。

審查會主席是知名的建築競圖研究者、當時為日本大學教授的近江榮，此外還有池原義郎、山本理顯這兩位建築師擔任審查員。雖然是小規模的民間建設，卻採用嚴格的審查制度。87件應徵稿中獲得一等獎肯定的，是出身自磯崎新工作室的渡邊誠的作品。當時他近40歲，幾乎沒有建築

上的實際成績。

意氣風發的業主計畫建造極具野心的建築，拔擢新銳建築師主導這些建築計畫。也只有在這種好景氣的時期，年輕建築才有機會得到最大限度的發揮機會。

直到今天，手持相機在這棟建築前拍照取景的愛好者依舊絡繹不絕。據說連升學座談的說明會上，只要放出校舍的照片，仍會引起與會人士「哇」的一聲驚嘆。這棟建築除了引起建築界對學校的注意，對入學新生也有強烈的吸引力，經濟價值不可估算。

解構主義少見的實例？

接下來，本書將介紹1990年以後完成的建築物。這個稱為「極盛期」時期的建築，仍未脫引用過去建築樣式的後現代主義，但不願意滿足於此建築家們　經開始尋找下一種風格樣式了。

新興勢力之一為Deconstructivism，也就是解構主義建築。這種建築設計的類型，外觀特徵為傾斜的牆壁與地板、尖銳而破碎化的形態以及錯縱複雜的軸線等。相當於已蔚為主流而一般人也熟悉容易理解的

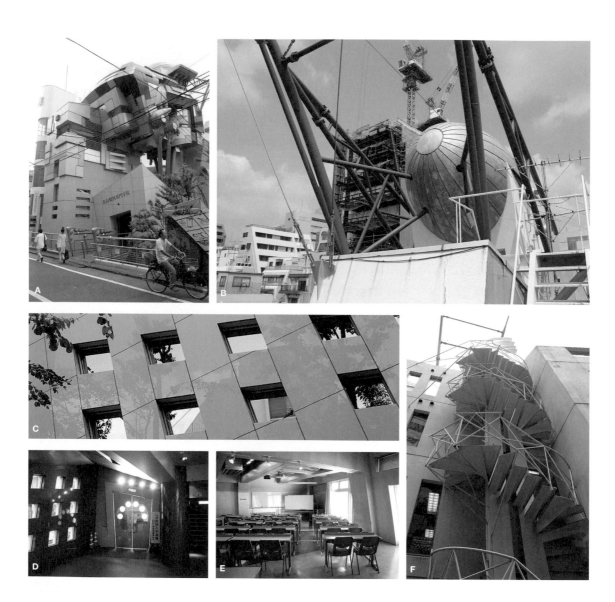

A 全景。矗立於東京澀谷建滿了小規模樓房的區域裡。　|**B** 屋頂區域。橢圓形體為高架水塔，紅色天線具有避雷針功能。　|**C** 入口處的外牆。為了強調遠近法而讓整體歪曲。　|**D** 入口大廳的內部。天花板是斜的。　|**E** 5樓南側的簡報室。作為教室使用。　|**F** 內側（南）的室外階梯。壁面為黃色與藍色條紋圖案。

後現代主義建築，解構主義建築顯得偏向精英主義而不容易親近。這是因為解構主義與法國的哲學家雅克・德希達、美國的文學批評家保羅・德曼等人艱深難解的理論有著密切關係。

解構主義大約在1980年代的前半期出現在建築界當中，於1988年在紐約現代美術館（MOMA）所舉辦的解構主義建築展後，廣為人知。當時參加展覽的建築師，彼得・艾森曼、丹尼爾・李伯斯金、札哈・哈蒂、藍天組事務所等，都被視為解構主義建築師。

話題回到青山製圖專門學校，這棟牆壁與天花板傾斜、開口部有如被刀子切開，還有長長延伸突起的建築，皆與解構主義建築的特徵相通。這是日本為數稀少、而且還是最早期的解構主義建築實例。

有腳的機動戰士

然而，這棟建築最後是因為別名而為人所知，「鋼彈建築」。不用說，當然是因為這棟建築讓人聯想到《機動戰士鋼彈》（1979年）這系列的動畫作品中出現的巨大機械人，才出現這個別稱。

或許有人會有不同看法，認為這棟建築塗裝以金屬銀為基調，比起鋼彈，不是更像《宇宙刑事系列》（例如《宇宙刑事Gavan》）嗎？等等深究細節的看法。不過，同樣被稱為「鋼彈建築」的高松伸與若林廣幸作品，相對於他們的建築是模仿古老的機械（稱為「鐵人28號建築」或許更適合），青山製圖專門學校感覺更像是近未來機械的這點，的確更具鋼彈特質。

鋼彈設定的高度為18公尺，與這棟建築幾乎一樣。2009年在東京台場展示的實物大鋼彈模型雖然引發話題，然而在那之前這棟建築就已經是「實體鋼彈」了。

忍不住想起《機動戰士鋼彈》的知名場景，登場人物的夏亞・阿茲納布爾在見到新型的機動戰士沒有腳，對技術研發人員表達意見時，技術人員回以「腳只是裝飾而已，上面的大人物是不會懂的」。在宇宙間戰鬥的機體或許不需要裝設腳，但是有腳比較帥氣，實際上，鋼彈最初的機動戰士也都裝設腳部。

這棟建築也裝設許多跟機能沒有關係的元素，然而那些就像鋼彈的腳一樣，有其存在的必要性。

這棟建築是在我（宮澤）被分派至《日經建築》的1990年春天完工的。文組畢業的我當時看到這棟建築時有點受到驚嚇。

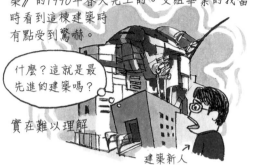

什麼？這就是最先進的建築嗎？

實在難以理解

建築新人

睽違20年又再度造訪這裡。這是要考驗我有沒有成長嗎？

相隔20年再訪青山製圖專門學校，沒想到這建築與周圍住宅區意外的協調。

奇怪，沒有我想的那麼突兀說。

也許只是巧合，但是超市的紅色招牌與校舍十分相襯。

避雷針

高架水塔

經過20年的歲月洗禮，建築素材的光澤適度的削弱了，加上各部分原本就被細分開來的關係吧。

至少不像在街上突然遭遇白井晟一的建築那樣覺得有異物感。

NOA大樓 1974年

哇！墓碑…

各個細部不只是「裝飾」而已，例如紅色的觸角是避雷針，銀色的橄欖球是高架水塔。

呈現放射狀散開的3根管子，其實是5樓的防震結構材。

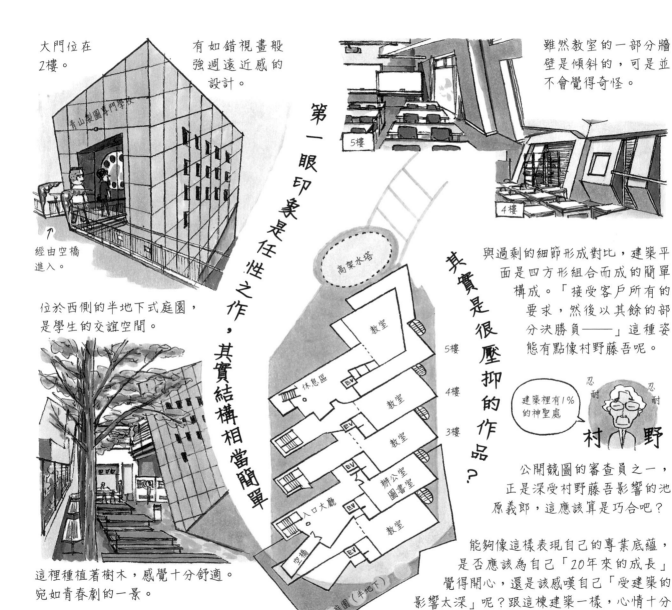

大門位在2樓。

有如錯視畫般強調遠近感的設計。

青山製圖專門學校

↑經由空橋進入。

雖然教室的一部分牆壁是傾斜的，可是並不會覺得奇怪。

5樓

4樓

第一眼印象是任性之作，其實結構相當簡單

位於西側的半地下式庭園，是學生的交誼空間。

這裡種植著樹木，感覺十分舒適。宛如青春劇的一景。

高架水塔

教室　5樓
休息區　EV
教室　4樓
EV
教室　3樓
EV
辦公室
圖書室
入口大廳　EV
教室
EV
空橋

庭園（半地下）

其實是很壓抑的作品？

與過剩的細節形成對比，建築平面是四方形組合而成的簡單構成。「接受客戶所有的要求，然後以其餘的部分決勝負──」這種姿態有點像村野藤吾呢。

建築裡有1%的神聖處

忍耐　忍耐

村野

公開競圖的審查員之一，正是深受村野藤吾影響的池原義郎，這應該算是巧合吧？

能夠像這樣表現自己的專業底蘊，是否應該為自己「20年來的成長」覺得開心，還是該感嘆自己「受建築的影響太深」呢？跟這棟建築一樣，心情十分複雜。

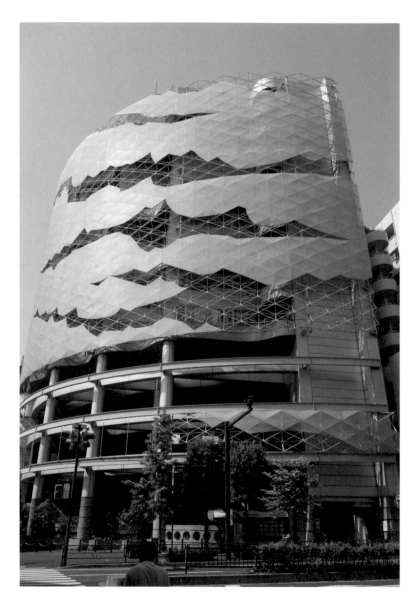

一招半式也能闖江湖

1990

順路到訪

Joule A

鈴木愛德華建築設計事務所

地址：東京都港區麻布十番1－10－1｜結構：SRC造、S造

樓層：地下4層、地上11層｜樓地板面積：9864平方公尺

設計：鈴木愛德華建築設計事務所｜施工：鹿島｜完工：1990年

建於麻布十番站前、首都高速公路旁。外裝的沖孔金屬板至今仍保存良好。順帶一提，磯先生的辦公室就在麻布十番。

東京都

外牆有裂痕的大樓——。
Joule A雖然是看似只有立面有點看頭
的「一招半式建築」，不過仔細看就
會發現其內涵。

很少有建築物會如此高度意識到建築本身與高速公路的關係。

除了從路上可以看到上部的立面（沖孔鋁板）讓人印象深刻之外，從地面上（高架底下）看到的低層部分也頗具都會感，非常帥氣。

↓像這種感覺。

哇！

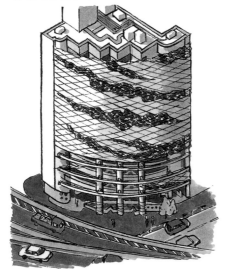

往1-3樓的挑高空間望去，彎曲的鋼骨與高速道路重疊。

而沖孔鋁板還具有遮住從高速路上望進辦公室內視線的功能。

4、6F

辦公室

完工時

一招半式的建築？不不不，Joule A是具有多種才華的實力派。

1991

增殖並巨大化的樣式

丹下健三・都市・建築設計研究所

東京都廳舍 | Tokyo Metropolitan Government Building

東京都

地址：東京都新宿區西新宿2-8-1 | 結構：S造，部分RC造、RC造 | 樓層：地下3層，地上48層 |
樓地板面積：38萬1000平方公尺
設計：丹下健三・都市・建築設計研究所 | 結構設計：Muto Associates | 設備設計：建築設備設計研究所
施工：大成等JV、鹿島等JV、熊谷組等JV | 完工：1991年

大友克洋的作品《阿基拉》（漫畫1982-90年，動畫電影1988年）是以2019年的東京為舞台的科幻主題，其背景是超高層大樓密集的地區。走在西新宿不由得想起那些「近未來都市」的景象。

東京都廳舍就位在西新宿西邊。隔著都民廣場與東京都議會議事堂相對的第一廳舍，頂端設計成階梯狀退縮的第二廳舍，兩座合起來的都廳雙塔，完工後經過20年依舊不減威嚴堂皇之姿。

雖然今日東京都廳舍已成為人們熟悉的風景了，然而當年初次現身時的不協調感十分強烈。1970年代前半期，西新宿地區的超高層大樓相繼完成，當時引發了「巨大建築論戰」，然而都廳舍的不協調感並不只是因為外型龐大而已，簡直是讓人分不清楚大小、伴隨著比例感混亂而生的奇異感受。這種「不悅感」究竟從何而來？

眾所周知，設計者丹下健三是戰後日本的代表性建築師。早在興建這座廳舍之前，位於有樂町的東京舊都廳也是丹下設計的。雖然兩項建案都是指名競圖（僅指定數位建築師參與競圖，從中選出設計），但放眼國際，應該沒有其他設計師像他一樣兩度負責設計大都市官廳建築吧。

由於丹下與東京都之前就有合作關係，這項建案競圖也出現丹下為「內定人選」的耳語。因此，丹下不只要在這個建築得到一等獎，在其他案子上也必須獲得壓倒性勝利才可以。

轉向後現代主義？

丹下傾全力所設計的這件作品，具有華麗的外觀，樓頂外形錯綜複雜。也有人認為第一廳舍分成兩邊延展的造型是模仿巴黎聖母院。

外裝是嵌有花崗岩的預鑄板。瑞典產的Royal Mahogany與西班牙產的White Pearl兩種濃淡色調不同的花崗岩拼貼出細膩的花樣，覆滿整座建築物。據說花樣設計參考了江戶紋樣。

儘管這棟建築在當時為日本最高的建築物，然而自霞關大樓（1968年）之後，光是東京地區就有超過10棟超高層大樓完工，因此只是高度高不足以引人注目。而使用新的方法賦予建築象徵性的成功案例，即是丹下的都廳案。而這座建案也高明的獲得一等獎肯定。

引用過往建築的樣式與裝飾性的外表設

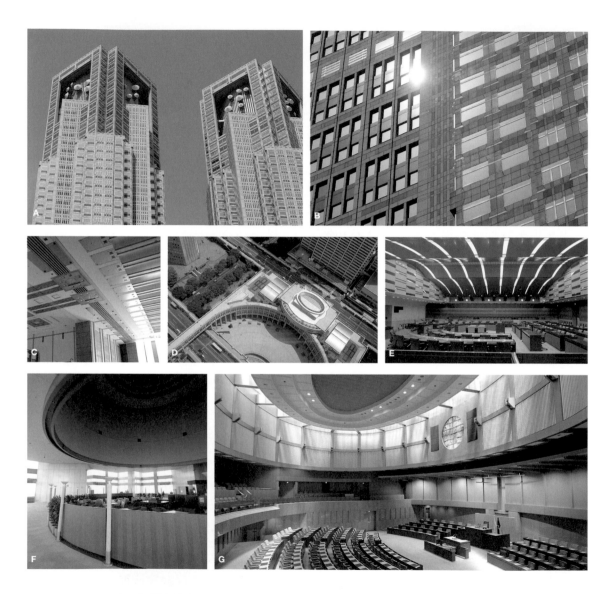

A 第一廳舍的樓頂。 ｜B 分別貼上濃淡兩種色調的花崗石。 ｜C 讓人想起積體電路的第二廳舍入口處天花板。 ｜D 從展望室俯瞰議會議事堂與都民廣場。 ｜E 議會議事堂的委員會室。 ｜F 45樓的南展望室設有咖啡座與紀念品賣店。 ｜G 從高側採光窗灑下自然光照在本會議場。

計，是後現代主義建築的特徵。然而丹下在參加競圖的4年前，於雜誌的對談中發表「後現代主義建築沒有出口」的言論而引發眾人議論。於是這件作品遭年輕一輩的後現代主義人士批評，認為丹下「轉身投向後現代主義陣營」。

然而丹下本人卻表示，完全沒有打算蓋一棟後現代主義建築。廳舍樓頂的細緻分節是為了削減龐大的分量感，外裝使用石材的用意是為了降低維護費用。所有讓建築顯得華麗的設計都有現代主義建築的合理解釋。

丹下並沒有改變。聽了這番話再回頭看這棟超高層建築，的確使用許多以前丹下慣用的手法。例如結構形式的每10層樓就加入粗糙的上部結構，有如將東京計畫1960的梯狀幹道路系統轉換成垂直方向；將第一與第二廳舍變換形狀，則兩棟建築排列方式與代代木體育館是一樣的。

至於外裝的花樣，丹下說明是以江戶紋樣為主題，其實這也延續了他模仿積體電路的放大照的作法。他在廳舍2樓、大廳周圍的天花板，更是直接採用積體電路圖案的設計。丹下或許是不希望自己的作品與參考過去作品作為主要手法的後現代主

義混為一談吧。

新廳舍於1991年完工。坦白說，在看到剛落成的都廳時心裡有點失落。因為看了競圖時的模型，一直以為貼有深色石材的地方全都會換上玻璃，而實際上只是顏色相異的石材拼貼出來的花樣罷了。雖然這種誤解是自己造成的，並非設計者責任，不過，這點或許是了解這棟建築的關鍵。

過於真實的模型

建築模型原本是以現實中興建的建築為依據，縮小並抽象化後的形式所做出的模擬物。可是這棟都廳的模型卻精巧到連細緻的外裝紋路都完整重現。因此，我才會將這棟模型原封不動放大後的樣子視為建築，模擬物成了現實的先行版本。

原本很小的事物迅速膨脹起來，最後巨大化成為城市的規模，這讓我想起動畫《阿基拉》的最後一幕。登場人物之一、具有超能力的鐵雄，以嬰兒之姿不斷巨大化，逐漸吞沒周圍的一切，那幅景象與東京都廳重疊，在我腦海浮現。

都廳讓人感受的「不悅感」的源頭，或許給人這樣的預感。

今天的巡禮地點是
東京都廳舍。

老實說。
筆者（宮澤）喜歡都廳。
精確的說，喜歡都廳的外觀。
我認為即使放眼全世界，恐怕也找不到第二座外觀如此
細緻（好難畫）的設計，為了向丹下健三大師致敬，我用心畫了
這幅圖。光這張圖就花了我8個小時畫！呼…。

為外觀添加特色的是鑲嵌2色花崗岩
的預鑄板。

丹下自己表示，靈感來自「積體
電路的樣式」與「江戶時代的立
面」。

「丹下轉向後現代主義的陣營」，毀譽參半的這個
建築立面，如果採用不同的設計的話…。我擅自模擬了一下…。

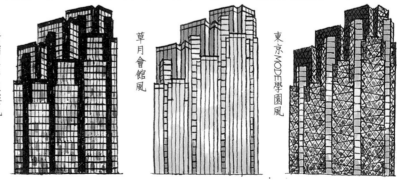

新宿三井大樓風　草月會館風　東京MODE學園風

每種都不錯。也就是說，比起紋樣，形狀才是外觀魅力的來源。

雖然外觀美呆了，可是其他部分就讓人頗有微詞。例如每次來到都廳，都會覺得都民廣場很不體貼使用者。

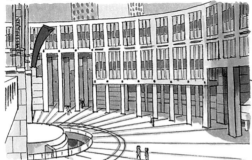

既沒有座椅也沒有遮蔭處，沒辦法小憩⋯。

妄想

如果能種幾株櫻花樹，就能讓人家在這裡休息了。

議會是前所未見的棒透了！
橢圓形的天花板周圍設有天窗。自然光照進了弧面的牆壁上。內部空間果然還是需要自然光。順帶一提的，議會不用經過預約就可以參觀喔。

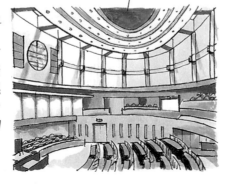

第1廳舍的觀景台也很棒，但設計上好像少了點什麼。

妄想

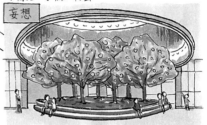

不如在挑高空間加裝LED燈，弄個果樹園如何？

跟這些形成對照的，是極為講究的入口大天花板。不過，現在因為要節電所以關掉了燈光，所以魅力少了80％。話又說回來，使用這麼大量照明的設計似乎本來就不合理吧。

完工時的大天花板（照明全開）

各位知道嗎？東京都廳在「米其林綠色指南」中獲得3星的評價呢。雖然因為核能事件後外國觀光客大量減少，不過都廳的觀光資源仍具有莫大的潛力。希望經過大規模的整修後，這棟建築物能展現新的魅力。

1991

然後大家都變輕了

熊本縣　伊東豊雄建築設計事務所

八代市立博物館 未來之森博物館 | Yatsushiro Municipal Museum

地址：熊本縣八代市西松江城町12-35｜結構：RC造、部分S造｜樓層：地下1層，地上4層｜樓地板面積：3418平方公尺
設計：伊東豊雄建築設計事務所｜結構設計：木村俊彥構造設計事務所｜施工：竹中工務店、和久田建設、米本工務店JV
完工：1991年

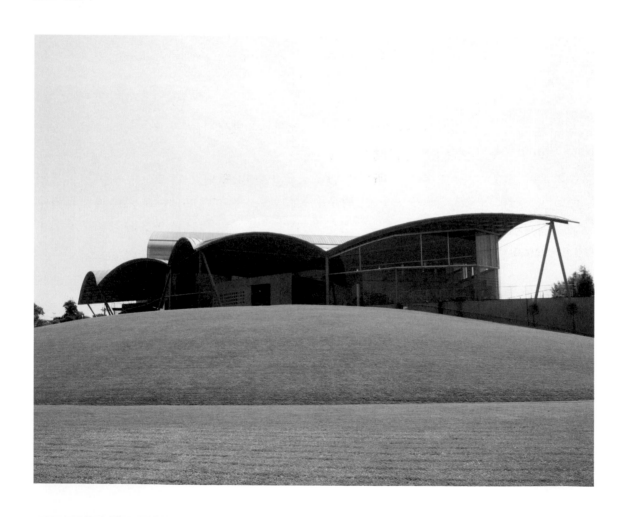

　　沿著綠色小丘的平緩坡道往上走，就會見到這座連續覆著輕盈而薄的金屬屋頂的建築。外觀不像市立博物館予人的厚重感，反而更像是公園的休憩區那樣輕巧。這就造訪八代市立博物館的第一印象。

　　走近建築物仔細觀察，垂直面幾乎是玻璃，正面這一側少有牆壁，走進入口大廳後回身望去，外面的風景有如全景圖般展開。

　　入口所在的樓層為2樓。也就是說，看起來像是小山丘的地勢是隱藏建築物1樓的人造景觀。八代市從江戶時代開始，就是排水造陸下逐漸擴大的市街，所以地勢平坦甚少起伏。而這座假山不僅融入周遭景觀，而且成為當地景點之一。

　　走下階梯後，盡頭是設置在1樓的常設展示室，從天窗與南側會灑下自然光。空間中的圓柱以適當的間距不規則的排列，讓人覺得有如漫步在林間。

　　來到這裡的遊客接下來會注意到的，應該是從外面眺望建築時浮現於拱形屋頂上的具分量的空間內部吧。然而，一般遊客無法進到這裡，因為這一處是收藏庫房。

　　設計者之所以將收藏庫設在最高的地方，理由在於敷地的本身條件。由於公園內的建蔽率設定得較低，而且過去這片土地原本是海，所以地下水的水位很高，所以不能設地下室。結果，設計師就在高處設置了宛如破風羽翼狀的空間，有如在空中展翼一般。

　　整座建築保存完好，雖然也有部分漏水與走道龜裂的情況，但是並不顯眼，整體屋況好得令人難以相信建築已經完工20年了。

躍入消費之海

　　這棟建築是「熊本Artpolis（簡稱KAP）」計畫下興建的。KAP是透過建築或都市計畫執行的文化振興對策，在細川護熙（後來任職總理大臣）擔任熊本縣知事的時候（1988年）開始推動。這項計畫並未採用一般的競標、提案等設計師選拔方式，而是透過執行委員推薦選擇設計師。第一任委員磯崎新所提名的八代市立博物館設計者，就是伊東豊雄。

　　伊東與本書已經介紹過的石山修武、毛綱毅曠、石井和紘、安藤忠雄等建築師同屬1940年代前半期出生、人稱「野武士」的世代。儘管他早就以設計中野本町

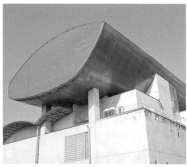

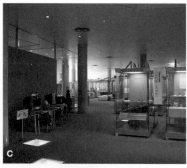

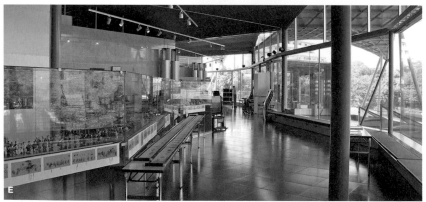

A 人工山丘上通往入口的坡道。外部結構設計為Nancy Finley＋伊東豐雄。　│**B** 設置在最上方的收藏庫。　│**C** 1樓的常設展示室，展示著八代的歷史與文化相關史料。　│**D** 入口處上方的拱形屋頂。　│**E** 2樓的入口大廳。藉由大片玻璃讓內外連結起來。　│**F** 通往1樓常設展示室的下行階梯。

之家、Silver Hut等獨棟住宅而成名，卻遲遲沒有機會接下大規模的設計案。經由KAP計畫所接下的八代市立博物館案子，對伊東而言是第一件公共建築案。2010年獲得高松宮殿下紀念世界文化獎、顯得比同世代建築師更加傑出活躍的伊東豐雄，當年也是設計了這件作品後才有了實績。

　　雖然成名略遲，但伊東的思想卻領先他人。1989年他發表文章「不沉浸在消費之海中就無法產生新建築」，鼓吹建築不應該抗拒喜新厭舊的高度資本主義世界，而應該縱身躍入其中。

Cool Japan的先驅

　　自1980年代之後，日本社會逐漸輕量化。Sony的隨身聽「Walkman」自發售（1979年）以來就極受歡迎，汽車製造商推出「Alto」「Mira」等輕型車輛（1979年，1980年），至今仍是人氣車種。就連表現當時熱銷商品傾向的「輕薄短小」一詞也成了流行語。

　　連香菸也開始朝低焦油、低尼古丁化演進，「Mild Seven」Light口味與「Peace Lights」等製品登場（1985年）。

　　至於出版界，將容易理解的口語化為文章的昭和輕薄體蔚為風潮。進入1990年代，以中學生為主要讀者群的「輕小說」這種小說類型也確立了。八代市立博物館的輕巧屋頂設計，正是在這個以輕量化為主流的社會取向下，建築師所做的嘗試。

　　過去的後現代主義建築，總是以石材拼貼設計為代表，伴隨著泡沫經濟的尾聲，建築也趨向沉靜化。取而代之受到關注的，是伊東豐雄與受到他影響的年輕建築師所設計的輕量建築。

　　他們的作品受到全世界的注目。1995年在紐約現代美術館舉辦了「輕結構建築」主題展，其中伊東的松山ITM大樓（1993年）、下諏訪町立諏訪湖博物館（1993年）備受推崇。被視為其弟子的妹島和世作品再春館製藥女子宿舍（1991年），也刊登在展覽手冊的封面上。

　　現在想想，這豈不是日本發祥的文化在世界上發光發熱的「Cool Japan」現象的先驅嗎？因為輕量化，伊東豐雄才得以飛向世界呢。

我對後現代主義建築的第一印象,多半是靠左腦分析理解,「原來如此,是這麼回事啊」。然而這次是許久未有的

哇噢,太美了!

左腦 右腦

右腦感受的建築。

刺激我右腦的是輕巧的拱形屋頂與和地面影子的對比。

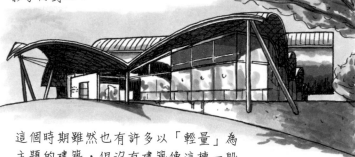

這個時期雖然也有許多以「輕量」為主題的建築,但沒有建築像這棟一般充滿著飄浮感。

原本象徵展示設施的「分量感」的收藏庫,被移到最高處,變成象徵輕量的設計了。

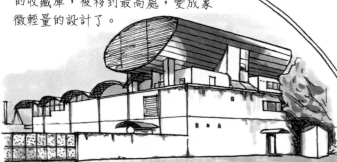

看似複雜的屋頂,俯瞰圖居然意外呈現簡單的形狀,真教人意外。

N

巨大的收藏庫看起來如此輕盈是因為…

磯先生開講

剖面是不是讓人聯想到飛機機翼呢?

浮力

原來如此

嗯?真的嗎?

另一個刺激我右腦的,是這一大片綠色草皮。有如畫一般修整得很美麗的草皮

我們幾乎每天除草喔。

館方人員→

咦!

嗆~

實際上,今天也有修剪草皮。

幹得好!

不只是草皮，整棟建築都維護
得相當良好。

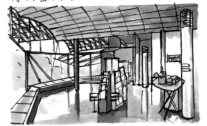

2樓入口的地板與天花板都閃閃
發亮的。

黑色塑膠袋

雖然聽說拱形屋頂連接處漏
雨了，不過館方處理得宜，
以看起來不明顯。

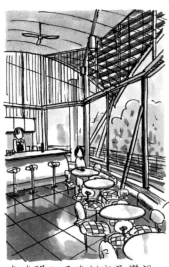

連時間久了後就容易變雜
亂的餐飲區，幾乎和完工
時沒兩樣。
館方用心維持原貌的作法
真讓人感動。

相較於外觀與入口處的深刻印象，
常設展示室（1樓）顯得十分普通。

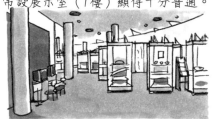

不規則排列的柱子原本應該是一
大特色，可惜和展示櫃疊一起
了。天窗灑下的自然光也
無法與人工燈光區隔。

已故的大橋晃
朗設計的家具
也還健在。

好可愛

展示室
平面

難道是「古墳」？

然後把歷史博物館的功能藉由守護古老
寶物的「翼龍」來展現？而這座建築強
烈的飄浮感，或許是因為下意識的感知
了那種神話性才會如此解讀。好啦，是
我想太多了。

伊東豐雄為何要在1樓
堆土呢？如果想利用拱形屋頂
營造輕快感，那麼
這樣應該也可以吧。

這樣展示室還得
有開放感一些…

展示室

入口

入口

展示室

我望著外觀思考許
久。突然領悟，莫非
這土堆是…

1991

Memento mori──別忘記人終有一死　　　隈研吾建築都市設計事務所

M2（東京**Memolead Hall**）│ M2 Building

東京都

地址：東京都世田谷區砧2-4-27 │ 結構：RC造 │ 樓層：地下1層，地上5層 │ 樓地板面積：4482平方公尺
設計：隈研吾建築都市設計事務所 │ 製作：博報堂 │ 結構設計・設備設計：鹿島 │ 施工：鹿島 │ 完工：1991年

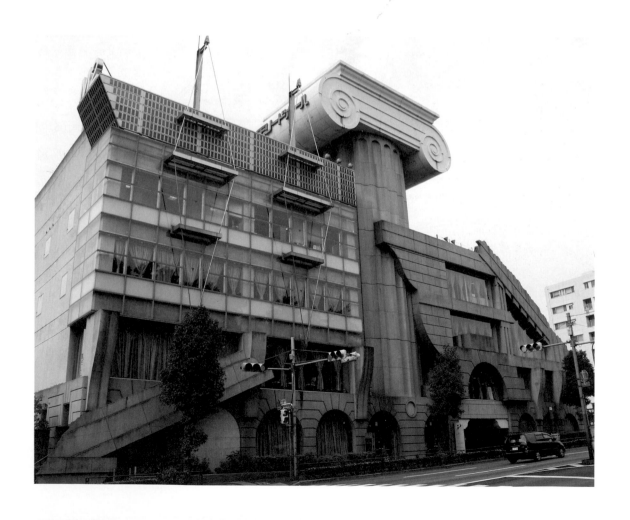

有座面向東京的環狀八號線且聳立著巨大柱子的建築，M2。

這棟建築完工於泡沫經濟即將結束的1991年。這裡原本是汽車公司馬自達（MAZDA）的子公司M2的總部大樓，用途是作為與顧客溝通，並同進行新款汽車的企畫、開發的據點。

M2這個公司名稱有「第2家MAZDA」的含意在。當時馬自達是日本汽車製商當中數一數二的大企業，以「Eunos」這個品牌販賣歐洲車等商品。

M2大約在1990年代中期結束營業。建築物後來雖然由馬自達的銷售公司使用，仍在2002年賣給他人。買下建物的是Memolead集團，這家集團以九州與關東地區為據點，事業版圖涵蓋婚喪喜慶會場、飯店業、旅行業等。

這棟建築被Memolead改裝為葬儀會場。展示間與活動大廳改成不同空間大小的靈堂，以及法事會場、親屬休息室等設施。

儘管建築用途與之前截然不同，建築物外觀卻依然照舊。更令人吃驚的是，「M2」這座招牌依舊高掛。至於地下室倉庫的汽車千斤頂等裝備仍然當場閒置，無人聞問。

後現代主義的終點

這棟建築外觀的特徵是柱頭頂部的螺旋狀裝飾，柱子屬於希臘建築的愛奧尼柱式。柱子直徑約10公尺，內部設有電梯與中庭空間。這棟過度並放大引用古典建築的樣式的建築，經常被認定為日本後現代主義建築的代表作。

將柱子巨大化的理由之一，是為了讓行經環狀八號線的汽車駕駛能清楚看到。用來吸引汽車駕駛視線的廣告建築，其用意與主導著美國後現代主義建築的羅伯・范裘利所推崇的拉斯維加斯建築相同。就這層意義而言，M2也可以說是在原理上實行了後現代主義的手法了。

然而，這種手法卻暴露了後現代主義建築投機取巧之處，影響M2在建築界的評價。結果，這類引用古典樣式的後現代主義建築之後有如退潮般漸次變少，連身為設計者的隈研吾也不再採用這種手法。就這點而言，M2成了象徵後現代主義結束的建築。

話說希臘建築的柱式還有多立克式與科林斯式，為什麼設計師選擇愛奧尼柱式

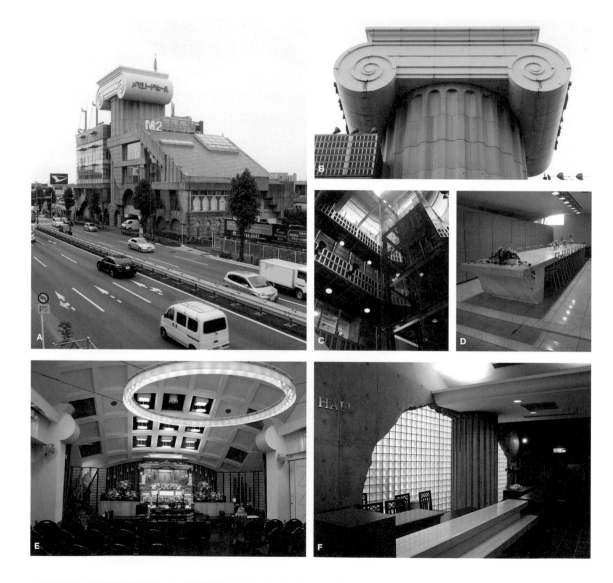

A 隔著環狀八號線見到的全景。｜B 抬頭望見「愛奧尼柱式」的柱頭。｜C 從「柱子」裡的中庭往上看。電梯頂上有天窗。｜D 3 樓的沙龍。設有大理石材質的長桌。｜E 2樓的活動大堂改裝成葬儀會場。｜F 1樓的葬儀會場接待處（門廳）。有如廢墟的混凝土牆上鑲著玻璃磚。

呢？我想，或許是因為愛奧尼式的柱頭裝飾看起來像是汽車的輪子吧。

建築的業主為汽車公司，所以設計者隈研吾計畫將汽車與希臘神殿做結合。這二者在柯比意的著作《邁向建築》（1923年）刊載在同一頁上。

汽車是開拓嶄新的機械時代的設計典範，希臘神殿被視為歌頌建築的原始之美的標的。結合兩者特點即為柯比意所認為的現代主義。

古典建築與機械美學的融合。構築現代主義的原創構想，融入了這棟後現代主義建築當中。

破碎的建築歷史

除了現代與後現代主義，這棟建築還引用了各種時代的建築特色。

能夠具體指出建築名稱的部分，例如正面左側的工作空間的突出那翼，讓人聯想到俄羅斯的前衛派建築師伊凡・里奧尼多夫設計的工業省競圖案（1934年）；將一根柱子巨大化並加以活用的手法，則讓人想起阿道夫・路斯的芝加哥論壇報大樓競圖案（1922年）。

再舉幾個較不明顯的模仿例子，低樓層的拱門為羅馬建築特色，中庭的垂直空間有哥德風，隨處可見的崩落石堆般的設計，與浪漫主義的廢墟美有異曲同工之妙，提高通透性的玻璃帷幕則是20世紀的高科技建築。

隈研吾在成M2的前一年，設計了同樣將歷代建築樣式重疊、名為「歷史學再思考」的大樓。只不過M2的運用手法更加大膽。

在這棟建築中，人們如同看著走馬燈一樣，目睹從古代到現代的建築史片段，就像是人們說在瀕死之際能看到的影像那般。是的，建築在這裡曾經死亡。

弔唁建築之死的建築。M2真正的含意或許是「Memento mori」——別忘記你終將一死。這座建築後來成為葬儀會場，或許是它的命運使然。

這次的巡禮地點，是日本後現代建築的金字塔，M2。
因為M2就位在環狀八號線旁，所以看過它好幾次了。進到內部參觀還是第一次，所以非常興奮。

原本這裡是馬自達汽車的子公司「M2」的總社大樓，2002年被Memolead集團買下，從此變成葬儀會場「東京Memolead Hall」。

終於來到這裡了。

談到後現代建築絕對不能少了它。

柱頭小知識 ①

柱子的裝飾是哪一種呢？答案是：

多立克式　　愛奧尼式　　科林斯式

從希臘古典到俄羅斯前衛派，外觀是2500年歷史的Remix成果。

外觀的基座部分是砌體結構風格的連續拱形。（實際上為鋼筋混凝土結構）

從玻璃立面突出的張力構材，仿自里奧尼多夫的「重工業省競圖案」。

俄羅斯前衛派

伊凡・里奧尼多夫/1934

巨大柱頭是向路斯的「芝加哥論壇報大樓競圖案」致敬吧？

多立克式　巨大柱頭

阿道夫・路斯/1922

這些建築知識是從磯先生那裡現學現賣的。

完全沒有不協調感！室內讓人有種「這裡原本就是葬儀會場吧」的錯覺

IF平面

1樓的門廳保持原狀，玻璃磚突顯出希臘古典風的柱子。

木質的接待桌是Memolead特別訂製的產品。

剖面

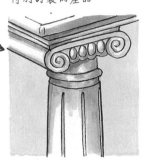

天窗	
辦公室	
辦公室→親屬休息室	休息區
展示間 →會場	
餐廳 →會場	活動大堂→葬儀會場

仔細觀察細部才發現，啊，愛奧尼柱式！自然不做作的配置太棒了。

走廊隨處可見樣式建築的圖繪。

順帶一提，如今屋頂「M2」的招牌仍在的理由是，因為這棟是Memolead Hall進軍東京的第二家會館。

也就是Memolead 2。

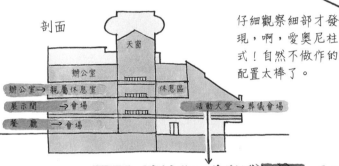

最出色的是2樓北側的葬儀會場。
從前這裡是活動大堂，僅僅只是加設祭壇與環狀燈具，搖身一變就成為葬儀會場。

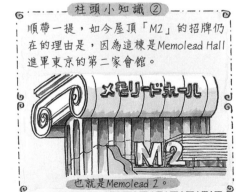

Thinking *Time*

現代建築的特色是「機能＝外型」，然而後現代建築機能與外型無關聯。
莫非後現代建築很適合轉變囉？

1991

泡沫中浮現的黃金城

永田・北野設計事務所

川久飯店 | Hotel Kawakyu

地址：和歌山縣白濱町3745 | 結構：SRC造、RC造 | 樓層：地上9層 | 樓地板面積：2萬6076平方公尺
設計：永田・北野設計事務所 | 施工：川久（直接訂做） | 完工：1991年

和歌山縣

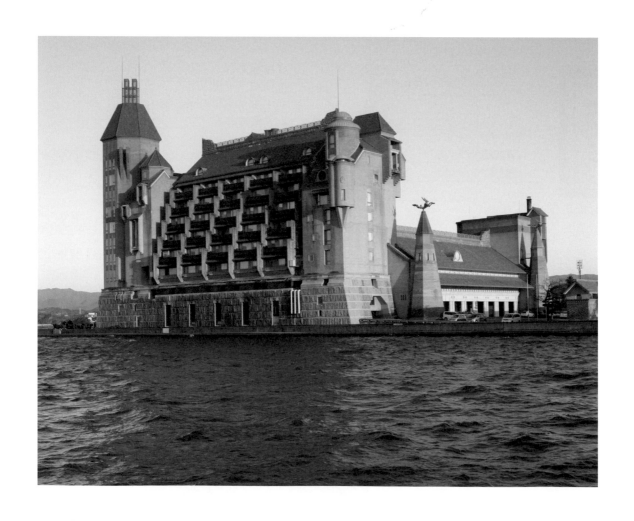

　　雄偉矗立在水面另一端的建築，這幅光景有如奇幻電影中的一幕。沿著民宿與飲食店林立的南紀白濱溫泉街前進，就逐漸靠近這座沐浴在陽光中有如黃金般閃耀的城堡。穿過矮牆中央的門後，就有親切的工作人員過來招呼我們。

　　這座看起來有如城堡的建築是川久飯店，他是由當地營業的旅館改建而成的全客室皆為套房的超高級度假飯店。

　　負責設計的是永田‧北野設計事務所，代表的永田祐三是一名鬼才，從任職於竹中工務店的設計部開始到三基商事東京分店為止，就經手過不少看不出是承包商所設計的建築。永田表示，在設計這座建築的時候，從路克索神廟、布達拉宮、紫禁城等世界知名建築得到神的啟發，於是創作出這棟混合東西方建築風格的奇妙外觀的建築。

　　更讓人驚訝的是內外裝異常講究之處。外牆使用的140萬顆磚頭為英國進口的產品。瓦為中國製的，與紫禁城所使用的相同，皇帝以外不得使用的建材，經過特別許可才得以使用。巨大的大廳地板上為一片片手工鑲嵌的羅馬馬賽克。上頭的拱形天花板則貼著金箔。

　　由於建築物的規模過於巨大，所以並未請承包商而是直接訂貨施工。除此之外，設計師還從世界各地找來銅葺、泥水工匠、木工、金工、陶藝等專業師傅，在這棟建築上大展長才。

　　結果，這棟建築的施工費用極為龐大，從當初的預算180億日圓，暴漲至300億日圓。

與泡沫經濟一起消逝

　　對於這間飯店，有人給予「誕生於泡沫經濟時代的後現代主義建築代表作」的評語。

　　泡沫經濟是因為已開發國家中的先進5國於1985年簽署聯合干預外匯市場的「廣場協議」所引發。就在那一年，川久飯店開始著手設計。隨著計畫進行，日本經濟的泡沫化不斷膨漲，到了開始施工的1989年末，日經平均指數已到達3萬8915點（日圓）最高點。

　　此外，這時發生多起日本企業收購美國企業、資產而引起軒然大波，例如Sony購買哥倫比亞影業公司、三菱地所買下洛克斐勒中心等。當時日本政府甚至還順勢將

A 建築正面的停車處，瓦片為中國製，入口牆壁採用土佐漆喰。｜B 塔上的兔子雕像出自貝瑞‧弗拉納根之手。｜C 威尼斯玻璃製的燈具。｜D 大廳的天花板貼上金箔，柱子則是久住章的仿大理石加工。｜E 東側的休息室，地板由義大利籍師傅貼馬賽克磚。｜F 主要餐廳。｜G 宴會廳Sara Celiberti天花板上繪有濕壁畫。｜H 客房皆為套房式，而且設計各有不同。

興建度假村當成國策推行。

1991年，川久飯店終於完工。飯店採取會員制，想要入住飯店還得先拿出一人2000萬日圓的入會費才有資格。從建築物的奢華程度來看，入會費如此高昂也是沒有辦法的事。然而時代的潮流已在轉變，從日經平均指數跌破2萬點到東洋信金掏空預備金等金融醜聞爆發，諸多現象皆顯示，泡沫經濟已經破滅。

度假村會員證無法按照原先的計畫發售，於1995年面臨402億日圓負債的經營危機。最後由以北海道為根本據點、在全國發展飯店事業的Karakami觀光公司收購，飯店轉型為住一晚約2萬日圓左右、一般人還負擔得起的「普通」高級飯店，並且維持至今。

川久飯店與泡沫經濟一同誕生，也隨著泡沫經濟消逝而經營幻滅，堪稱泡沫經濟代表作。然而，川久飯店到底算不算是後現代主義建築？後現代建築是現代主義的身軀披著樣式的外衣。換句話說，是裝成過去建築的假貨。

川久飯店遠遠看起來或許與後現代主義建築無異，但這之中的「過去」其實已經超越表面的層次。包括使用真正的傳統工法在內。整棟建築本身就是「過去」。至於不在表面偽飾這點則與現代主義相近。

後現代主義建築與泡沫經濟建築經常被視為是重疊的。實際上，許多後現代主義建築的確是因為泡沫經濟才興建的。然而，即使川久飯店雖然是泡沫經濟建築，卻不能稱之為後現代主義建築。

自古即有的「造假」技術

然而，只要仔細調查川久飯店的「過去」，心中又會浮現不一樣的看法。例如大廳的柱子，雖然看似大理石材質，實際上卻是讓石膏凝固後再研磨表面，使其浮現大理石花紋的仿大理石。這是以德國為主自古流傳的工法，18世紀的教堂建築上也看到這種手法。淡路島有名的左官師傅久住章，為了這柱子的施工還特地到德國去學習這門技藝。現代的建材充斥著仿木、石、磚等表面裝飾材，但是這種「造假」技術可說是傳統技法。

自古以來建築表層裝飾就開始假造了啊。而這或許意味著建築本來就屬於後現代主義吧。站在川久飯店的大廳裡，這種假設在心中不由得湧現。

川久飯店有如突然出現在南紀白濱溫泉街上的「奇異空間」。無論在設計上還是投注的成本都超乎平常狀況。就連平時冷靜理性的磯先生都興奮不已。

哇～噢～

啊～我們來到哪裡了？

我們光是看到入口側的外觀就震撼不已，然而一踏進入口大廳…簡直要倒地不起了。

天花板貼金箔

磯先生

太驚人了～

※誇張效果。

歡迎蒞臨宮殿

請讓我為您帶路

※實際上帶路的是一般人。

飯店內滿是至今從未見過的裝飾。別去思考「施工費有多高」的問題了，想像自己是王室貴族好好享受一番才是。

還以為是真的石頭呢。

好厲害

大廳內林立的柱子，是左官師傅久住章以外國的「石膏大理石紋」技法加工過的。

大廳2樓的玻璃腰壁。哇，上方是波浪狀。

客房走廊的牆壁為陶器製的，而且形狀還這麼複雜！

外牆的磁磚也教人瞠目結舌。到底使用了幾種磁磚？

裝飾部分固然驚人,不過這種「奇異空間」感應該還是外觀造型所引發的。

從北側遠眺,有如歐洲古城一般。

然而,細節跟歐洲風其實差很多。

聖米歇爾山!

硬要比喻的話,大概就是村野藤吾加上一點阿拉伯風的感覺吧。

我是村野

無論從哪裡看都如畫一般美麗,不過宮澤最推薦的是從露天浴場眺望的角度。

從這裡看風景最棒…

與西側的住宅區格格不入的感覺也頗妙的。

現在能夠在網路預約訂房,輕鬆的異世界

川久飯店在1991年以高級會員制飯店之姿開幕,當時是平民無緣親近的高級度假地,現在因為轉換經營者,只見識一下的入住也OK。

如何?要不要進去看看?

感覺像是住附近飯店的情侶。

許多遊覽車

川　久

請自由參觀

● 當日入浴
每人1000日圓
● 美容沙龍
3150日圓~
● 足底按摩
3150日圓~

● Tea Lounge
AM9:00-PM16:00
飲料700日圓~
午茶組合1210日圓~

也可以只進來享用下午茶或入浴。因為物價下跌,連異世界也顯得親切了。就各種意義而言,建築界人士都應該來見識一下。

1991

日本解構計畫

Workstation

高知縣立坂本龍馬紀念館 | Sakamoto Ryoma Memorial Museum

高知縣

地址：高知市浦戶城山830 | 結構：S造、RC造 | 樓層：地下2層，地上2層 | 樓地板面積：1784平方公尺
設計：Workstation | 結構設計：木村俊彥構造設計事務所 | 設備設計：環境Engineering | 施工：大成、大旺建設JV
完工：1991年

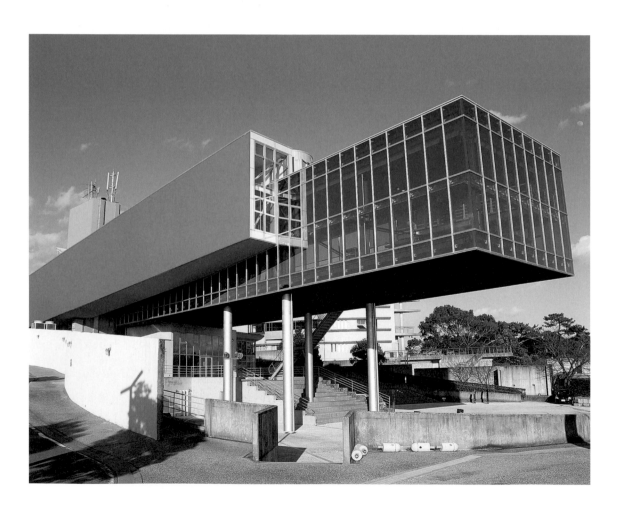

坂本龍馬是極受喜愛的日本歷史人物。位在高知縣名勝——桂濱——崖邊的高知縣立坂本龍馬紀念館，是展示坂本龍馬的功績與人生故事的設施。儘管開幕至今已經過了20年，造訪的觀光客仍絡繹不絕。尤其是在我們前往採訪的前一年（2010年），因為受到NHK播出大河劇《龍馬傳》的影響，入場人數是往年的三倍之多。

採訪當天的天氣晴朗。我在建築外繞了一圈，玻璃面上所映照出海天的景色十分美麗，坡道外裝所使用的橘紅色與停車場側的白色矮牆形成鮮明的對比。因為這座博物館面海而建，所以當初完工時就讓人擔心建物鋼材與玻璃維護上問題，不過，建築保存狀況比想像的還要好。

要進入館內得從1樓靠近山的這一側。原本想沿著坡道走上去，不過在開館後經過數年，坡道就改成出口專用的通道了。支付門票費用通過接待處，來到播放影片的大廳，從這裡走下階梯就來到位於地下的小展示室。參觀完這裡後，再搭乘電梯往2樓。2樓設有常設展示、企畫展示與紀念品賣店。雖然不太明白為何要將常設展示品分別放在不同樓層，不過很可能是不適合將珍貴的展示品放在四周都是玻璃的2樓空間吧。

最棒的地方是位在2樓展示室盡頭的「空白舞台」。在這裡，可以透過玻璃將室戶岬至足摺岬這片遼闊優美的海盡收眼底。同時深深體會到「原來龍馬是以這麼開闊的眼界眺望世界的啊」。參觀者也可以走上屋頂欣賞這片海景。相較於展示品，透過風景似乎更能體會龍馬的感受，說不定這正是造訪這座紀念館的意義。

灰姑娘的逆轉勝

這座建築物是經過公開競圖後決定設計案的。報名的人數就有1551名，最後遞案參加徵選的有475名，非常多人參加競圖。應徵者名單中包括已在本書上介紹過的毛綱毅曠、高松伸、隈研吾、象設計集團等知名建築師。再仔細一瞧，當時籍籍無名的妹島和世、橫溝真、手塚貴晴等人也在列。而手塚在當時還只是學生。

打敗這些名家獲得1等獎的是尚未成名的高橋晶子。高橋參加競圖時才30歲，她任職於篠原一男的工作室，同時準備提案競圖。

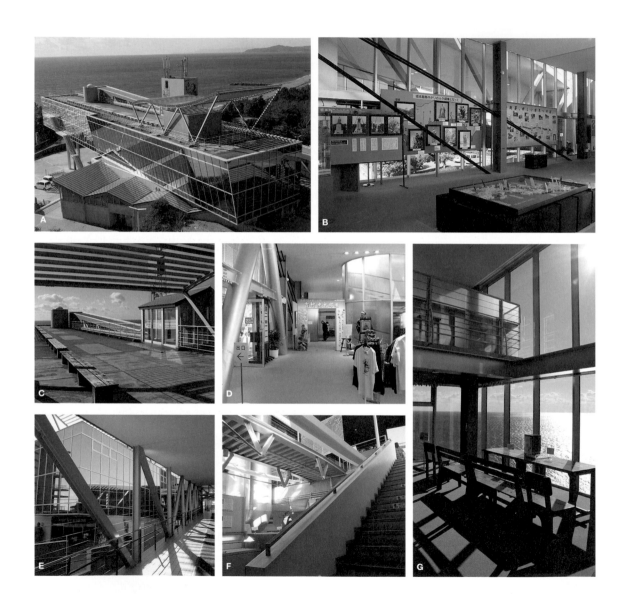

A 從國民宿舍那側看過去的景色。玻璃窗映照著海景。 │B 懸吊構造的鋼索顯露在2樓的常設展示空間。 │C 屋頂是可以眺望海景的瞭望台。 │D 2樓的企畫展示室與紀念品賣店。 │E 變成出口通道的坡道。圖左可看到入口。當初開幕時坡道為入口。 │F 地下2樓的常設展示室。 │G 2樓的盡頭處是可以眺望太平洋的「空白舞台」。

高橋提案當選過程曲折。在最終審查階段淘汰至只剩3個案子討論，沒有審查員推舉高橋，其他2件作品則分別獲得相同票數。

就在討論陷入膠著狀態時，審查委員主席磯崎新改變方針，表示想推薦高橋提案。其他委員在這種態勢下也紛紛跟進，於是高橋獲得逆轉勝。建築界灰姑娘在這瞬間誕生。

從復古主義邁向未來

正如本書一開始就提到的。1990年前後，建築設計的主流逐漸從歷史主義的後現代主義轉移到解構主義。坂本龍馬紀念館內細長的梁狀裝置斜向交錯並且在空中伸的形態，也可算是解構主義的特色。讀到這裡，想必也有不少讀者聯想到解構主義的代表性建築師之一，札哈・哈蒂在香港的「峰」俱樂部競圖中獲得1等獎（1983年）的事。

結果最後沒能實現的「峰」俱樂部設計案以及坂本龍馬紀念館的競圖，磯崎都是審查委員之一，將在香港無法成形的案子舞台移到高知予以實現，或許磯崎才是這棟建築的真正作者。雖然這麼想，但這紀念館也的確蘊含著高橋的巧妙想法。

高橋在提案上附加說明，「計畫將各種不同功能的裝置都朝向海，並透過不同的形態與軸線的相異的手法使其各自獨立，且更強調方向性，產生躍動感」。簡直就像是哈蒂式的解構主義風格。然而從這裡開始，高橋又猛然提出特技般的理論，「這種造型的意象，與龍馬這個人物形是重疊的」。

談到這裡，讓我們重新審視坂本龍馬在歷史上所扮演的角色。在土佐藩深受尊皇攘夷思想影響的龍馬，後來因為與勝海舟等人交流後改變了想法，轉而與宿敵薩摩及長州二藩攜手合作，開拓出日本走向現代國家的道路。簡而言之，龍馬是讓日本從復古主義邁向未來的，轉換國家方向的人。

作為紀念這項事蹟與這個人物的紀念館，擺脫歷史主義的後現代主義風格的這棟建築，的確非常適合。

龍馬屬於解構主義。這番強力的解讀讓這個提案獲得1等獎。如果坂本龍馬也是個建築師的話，或許也會蓋出這樣的建築吧。我這麼認為。

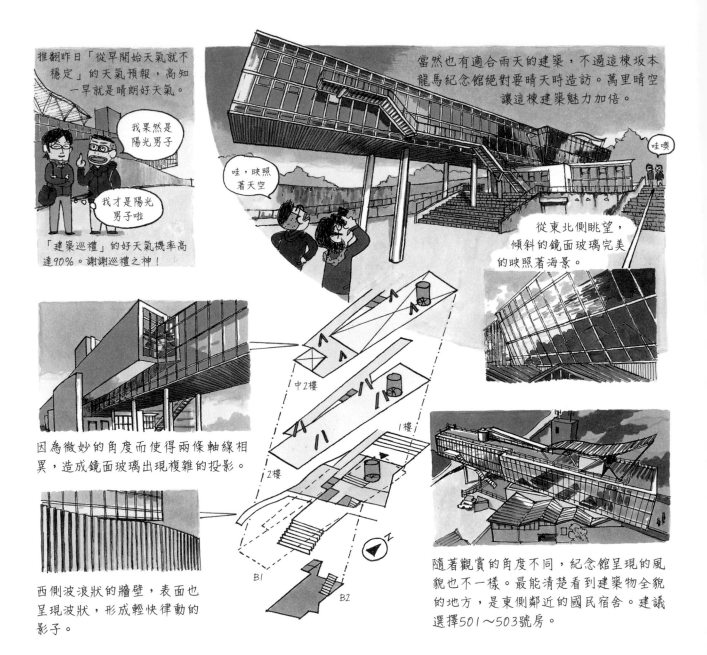

推翻昨日「從早開始天氣就不穩定」的天氣預報,高知一早就是晴朗好天氣。

我果然是陽光男子

我才是陽光男子啦

「建築巡禮」的好天氣機率高達90%。謝謝巡禮之神!

當然也有適合雨天的建築,不過這棟坂本龍馬紀念館絕對要晴天時造訪。萬里晴空讓這棟建築魅力加倍。

哇噢

哇,映照著天空

從東北側眺望,傾斜的鏡面玻璃完美的映照著海景。

因為微妙的角度而使得兩條軸線相異,造成鏡面玻璃出現複雜的投影。

西側波浪狀的牆壁,表面也呈現波狀,形成輕快律動的影子。

中2樓

1樓

2樓

B1

B2

隨著觀賞的角度不同,紀念館呈現的風貌也不一樣。最能清楚看到建築物全貌的地方,是東側鄰近的國民宿舍。建議選擇501～503號房。

展示室位於地下2樓與地上2樓。

展示品比剛開幕時還多，所以不免讓人覺得雜亂。

儘管如此，能夠望見大海的南側仍留有餘裕的空間。從這裡遠望的桂濱堪稱絕景

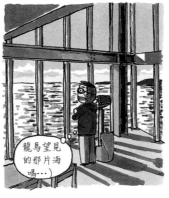

龍馬望見的那片海嗎…

令人驚訝的是，展示空間竟裸露著懸吊結構的鋼索。

斜張橋！

由於是懸吊的結構，所以這棟建築不耐由下往上的強風（會振動）。望向天花板，還可以看到與漏水纏鬥的痕跡。

設計紀念館的是Workstation的高橋夫婦，不過競圖階段主導的是高橋晶子，當時她才30歲。見識到這棟建築的「純淨」之處，腦海浮現同樣位在高知縣的「海之藝廊」（1966）。「海之藝廊」的設計者林雅子當時也是30幾歲。土佐的男子總是不敵內心堅韌的女子——。或許是這樣的風土民情，造就了這二座建築吧。

像個男子漢！龍馬

乙女姊

如果只考量風的因素，在單側固定處下方以鋼索強化，應該會更穩固。

像是這樣？

然而，這裡可是那個獨一無二的「坂本龍馬」的紀念館，永遠朝著更高處前進的龍馬跟往下扯緊的鋼索超不配的！設計師應該也這麼認為吧。

1991

順路到訪

這就是安藤！

姬路文學館 | Himeji City Museum of Literature

設計：安藤忠雄建築研究所 | 施工：竹中工務店、吉田組JV | 完工：1991年

地址：兵庫縣姬路市山野井町84 | 結構：SRC造、部分S造 | 樓層：地下1層、地上3層

樓地板面積：3814平方公尺

安藤忠雄建築研究所

兵庫縣

一提起「安藤建築巡禮」，應該有不少人想起神戶或瀨戶內的直島等地吧。然而姬路也是適合探訪安藤作品的城市。在一天內可以遍覽的範圍內就有3座安藤建築。

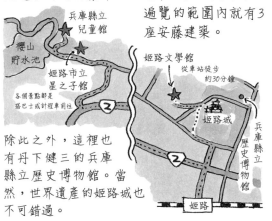

除此之外，這裡也有丹下健三的兵庫縣立歷史博物館。當然，世界遺產的姬路城也不可錯過。

1991年完工的姬路文學館（現今的北館）是自認為安藤通的宮澤見過的安藤作品中可列入前三名的建築。一開始，充滿戲劇性的通道就緊緊抓住觀者的目光了。

真不愧是「水的魔術師」！

石砌牆中斷處，從圓弧狀的斜坡望見有如畫一般的姬路城。

原來如此，可以從這裡望見姬路城。

THIS IS ANDO! GO TO HIMEJI!

最出色的是展示室內的迷宮性。

This is Ando !

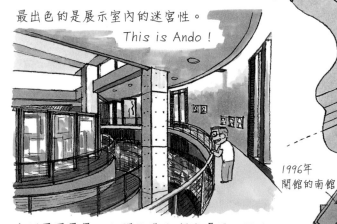

1996年開館的南館

巨大的水池，長長的斜坡，幾何形的錯位，能夠遍覽全景的高台⋯

這個層層疊疊的空間彷彿在嘲笑「展示設施最好是方盒子」的論點，雖然複雜，但不影響參觀者欣賞展示品。

這棟建築濃縮了90年代的安藤建築精華，無懈可擊的完成度，安藤建築迷一定要造訪這裡！

順路
到訪

1991

宛如置身宇宙的太空人

石川縣能登島玻璃美術館 | Notojima Grass Art Museum

地址：石川縣七尾市能登島向田町125-10 | 結構：S造、RC造

樓層：地下1層、地上2層 | 樓地板面積：1833平方公尺

設計：毛綱毅曠建築事務所 | 施工：鹿島、在澤組JV | 完工：1991年

毛綱毅曠建築事務所

石川縣

有如美式橄欖球外形的建築為賣店與餐廳，無論怎麼看都像科幻電影場景。如果被矇上眼睛毫不知情下帶到此地，可能會覺得人類滅亡了吧。

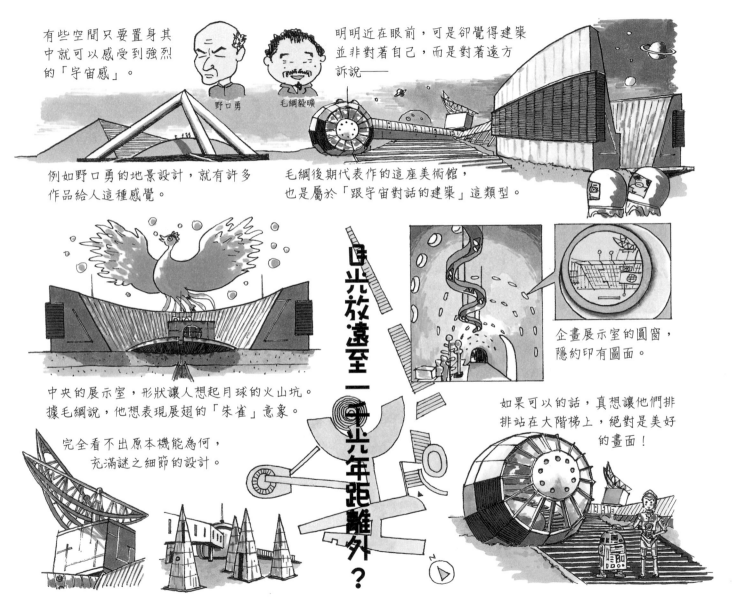

有些空間只要置身其中就可以感受到強烈的「宇宙感」。

野口勇

毛綱毅曠

明明近在眼前，可是卻覺得建築並非對著自己，而是對著遠方訴說──

例如野口勇的地景設計，就有許多作品給人這種感覺。

毛綱後期代表作的這座美術館，也是屬於「跟宇宙對話的建築」這類型。

目光放遠至一萬光年距離外？

中央的展示室，形狀讓人想起月球的火山坑。據毛綱說，他想表現展翅的「朱雀」意象。

完全看不出原本機能為何，充滿謎之細節的設計。

企畫展示室的圓窗，隱約印有圖面。

如果可以的話，真想讓他們排排站在大階梯上，絕對是美好的畫面！

順路到訪

1992

Amusement Complex H

Amusement Complex H

20年後的異卵雙胞胎

伊東豊雄建築設計事務所

地址：東京都多摩市永山1─3─4｜結構：RC造、SRC造、S造

樓層：地下2層、地上7層｜樓地板面積：2萬3830平方公尺

設計：伊東豊雄建築設計事務所｜施工：熊谷、西松建設JV（建築體、外裝）｜完工：1992年

東京都

位於京王永山站前的多摩新市鎮複合商業設施。Amusement Complex H其實是這棟建築在建築界的別號，實際稱為HUMAX Pavilion永山。

八代市立博物館與這棟建築堪稱是「異卵雙胞胎」，兩者幾乎在同個時期誕生，外形看起來也十分相似，但生存狀況大相逕庭。

相對於過了20年幾乎沒什麼改變的八代，這棟建築簡直就難以找到保持原貌的地方。

浴室的牆壁從白色變成黑色，而且還出現了大浴場必備的「富士山」圖。

雖然知道這裡改變很多，可是還是覺得這裡超舒適有趣，莫非我中了經營者的招術嗎？

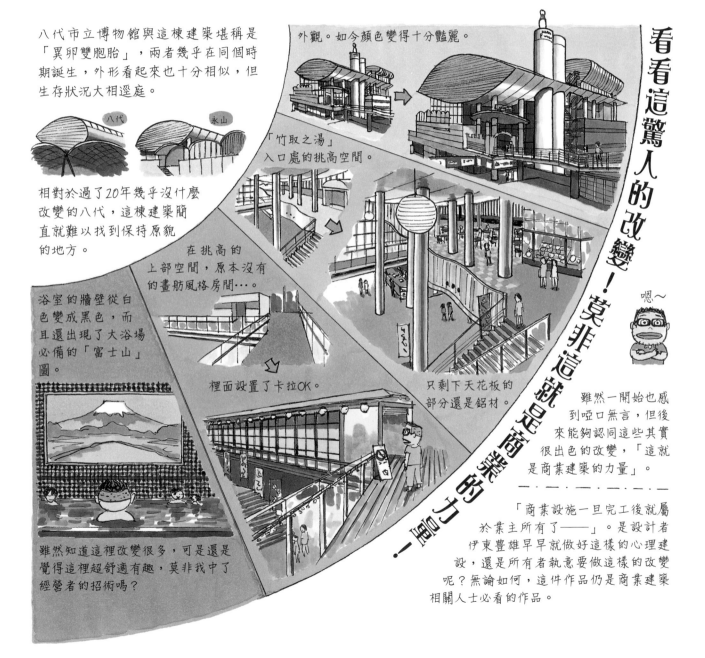

外觀。如今顏色變得十分豔麗。

「竹取之湯」入口處的挑高空間。

在挑高的上部空間，原本沒有的畫舫風格房間…。

裡面設置了卡拉OK。

只剩下天花板的部分還是鋁材。

看看這驚人的改變！莫非這就是商業建築的力量！

嗯～

雖然一開始也感到啞口無言，但後來能夠認同這些其實很出色的改變，「這就是商業建築的力量」。

「商業設施一旦完工後就屬於業主所有了——」。是設計者伊東豊雄早早就做好這樣的心理建設，還是所有者執意要做這樣的改變呢？無論如何，這件作品仍是商業建築相關人士必看的作品。

1993

順路到訪

進化的高空展現

梅田藍天大樓（新梅田城）

Umeda Sky Building

原廣司＋Atelier φ 建築研究所

地址：大阪市北區大淀中1ー1ー88｜結構：S造、部分SRC造

樓層：地下2層、地上40層｜樓地板面積：14萬7997平方公尺

設計：原廣司＋Atelierφ建築研究所、木村俊彥構造設計事務所、竹中工務店

施工：竹中、大林、鹿島、青木JV｜完工：1993年

自新宿NS大樓完工10年後，又出現更加進化的娛樂超高層大樓。各種高空的呈現手法令人佩服。東京晴空塔能夠超越這裡嗎？

大阪市

杜拜與中國陸續建造一棟棟出人意料的摩天高樓。不過，日本引以為傲的梅田藍天大樓，意外驚人的程度並不遜於這些新大樓。

除了主角「連結的摩天高樓＋空中庭園」本身有趣之處，配角的「空中手扶梯」及「四面透明的電梯」，更襯托出主角的魅力。

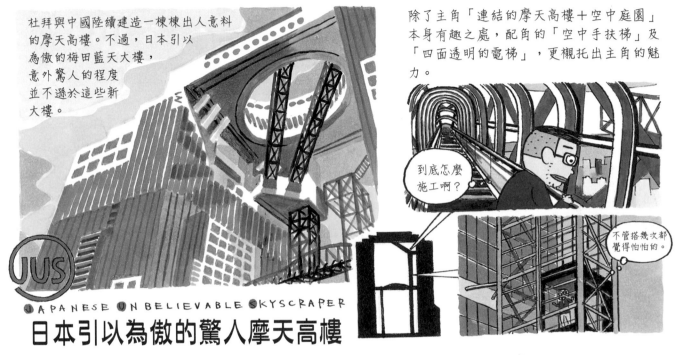

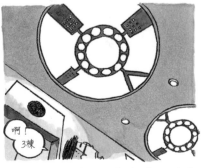

日本引以為傲的驚人摩天高樓
JAPANESE UNBELIEVABLE SKYSCRAPER

這棟大樓絕對受到「驚人摩天樓創始者」俄羅斯前衛派建築的影響。

順便提一下，諸位知道這棟大樓在初期設計階段原本設定為「3棟連結」的嗎？

重工業省競圖案 1935　　第3國際紀念碑 1919

這兩幅圖展示於瞭望區所在樓層。

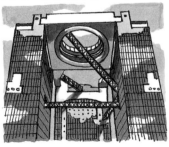

企畫案的設計是這種樣子。

設計者大概對於3棟連結的想法難以忘懷吧。所以電梯間的天花板可以看到這種裝飾。

1994

愛媛縣

任何人都能理解的現代建築　黑川紀章建築都市設計事務所

愛媛縣綜合科學博物館｜Ehime Prefectural Science Museum

地址：愛媛縣新居濱市大生院2133-2｜結構：SRC造、部分RC造、S造｜樓層：地下1層，地上6層
樓地板面積：2萬4289平方公尺
設計：黑川紀章建築都市設計事務所｜結構設計：造研設計｜設備設計：建築設備設計研究所
施工：清水、住友、安東、野間JV｜完工：1994年

愛媛縣新居濱市自古即是因為開採銅礦而繁榮的地帶。從市區驅車往山的方向行駛約15分鐘，跨過橫越高速公路的高架橋後，就抵達愛媛縣綜合科學博物館了。

這座合併多種功能的複合式設施，各自以不同而明確的幾何學圖形建築區分開來。由4個立方體組合而成，當中體積最大的是展示室，內部設置有自然、科學技術、產業等3個主題的常設展示與企畫展示。球形棟在開幕當時是全世界最大的天文台，半月形的2棟建築物為餐廳與生涯學習中心。

而連結這些建築的玻璃材質入口大廳，是特別顯眼的圓錐形。圓形、方形、三角形與簡單圖形組成的外觀，讓人們對這座建築印象深刻。

然而這座建築的可看之處還不只如此。例如，圓錐型的入口大廳與立方體的展示室相連結的部分，就出現有如歪扭的拋物線的奇妙圖像。展示室本身也因為立方體中途斜向錯位的關係，露出裂痕般的開口。以圓筒分割圓錐狀入口大廳的風除室，也是十分精細的設計。

雖然外牆的表面平滑，其中有一部分卻嵌入花崗岩與切割鈦金屬板而呈現不規則的圖案。幾何學圖案外形的明快風格以及這裡產生的「雜訊」，能夠同時體會這兩種感受正是這座建築吸引人的地方。

抽象象徵主義

除了愛媛縣綜合科學博物館，黑川紀章在1990年代以後也設計了不少使用單純幾何形狀的建築作品。設計師本人將這種手法稱為「抽象象徵主義」。

光是使用圓錐型的建築，就有白瀨南極探險隊紀念館（1990年）、墨爾本購物中心（1991年）、久慈市文化會館Amber Hall（1999年）等。至於採用圓錐形的理由，白瀨南極探險隊紀念館是將冰山抽象化，墨爾本購物中心則是為了方便將古老工廠的高塔保存在建築內。這分別說明了黑川紀章並未以建築類型或地域來決定是否採用這項手法。根據他的說法，抽象象徵主義是讓「世界性與地域性、國際性與個性共存」的作法。

為了說明抽象象徵主義有世界共通的普遍性，黑川提出碎形幾何學、孤立波、耗散系統等當時的尖端科學來佐證。黑川或許是因為認為，現代主義建築是奠基於近

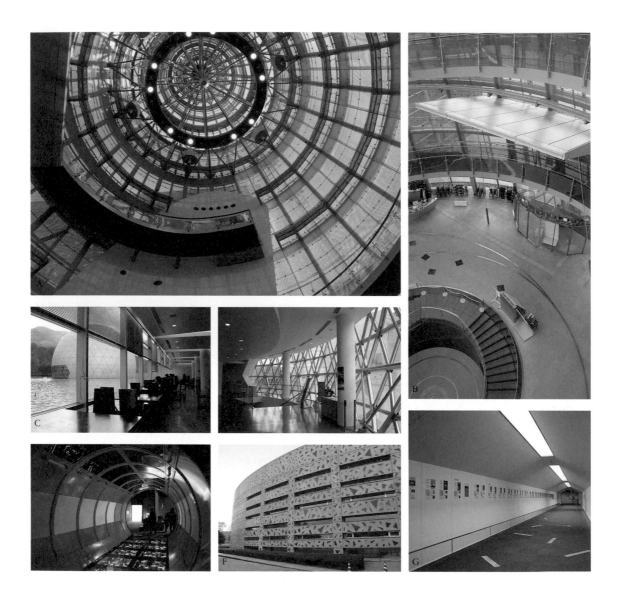

A 仰望入口大廳。可沿著螺旋狀坡道走下展示棟。 │ B 俯瞰入口大廳。 │ C 從餐廳越過水池望向另一側的天文台棟。 │ D 天文台的門廳。 │ E 展示棟3樓的科學技術館的展示。 │ F 生涯學習棟嵌上黑色花崗岩的混凝土牆。 │ G 水池底下可連結入口大廳與天文台的地下隧道。

代的科學實證主義，所以21世紀的新建築同樣也必須誕生於新科學。

黑川的思考領先眾人，甚至已經懷疑起卡爾‧榮格的共時性理論與魯珀特‧謝德瑞克的形態形成場理論等在科學上的真實性，於是一腳踏入新科學的理論。過於熱心又總是忍不住多說幾句，就是黑川這位建築師的特質。

邁向沒教養的社會

所謂的抽象象徵主義，我認為與今日的Icon建築是共通的。有關Icon建築，已經在本書的「朝日啤酒吾妻橋大樓／吾妻橋大會堂」篇章（134頁）提過。也就是「建築物的整體外形有著淺顯易懂的圖像特徵」的這種建築。

這類建築的代表作，建築評論家查爾斯‧詹克斯舉出有如火箭外型的瑞士再保險公司大樓（諾曼‧福斯特設計，2004年），以及像被掀起的裙子的迪士尼音樂廳（法蘭克‧蓋瑞設計，2003年）。不過，那些陸續在中國與中東地區完成、宛如科幻動漫會出現的高樓群或許更有資格稱作Icon建築吧。

為什麼那些國家會接受Icon建築呢？設計這些建築的主要為歐美國家的建築師。這些建築師在面對亞洲或中東等完全不同文化背景的業主時，即使說明使用了西洋建築的哪些古典元素，對方可能也無法理解。海外的建築師工作上的通則，就是創造出氣派又具象徵性的外型。這也是為他人打造建築時的有效戰略。

後現代主義建築，將建築這種精英技術化為一般大眾也能理解的事物。然而，為了品味其中的樂趣，具有與設計者共通的文化基礎與教養內涵是必要的。不過對於Icon建築而言，完全不要求這些，所以才能擴展到全世界。

黑川本身是個極富文化教養的人。自出道以來，他就不斷透過雜誌與電視等媒介，對欠缺建築知識的一般大眾積極傳達。對這樣的建築師而言，最後採取與Icon建築共通的抽象象徵主義手法，也是必然的吧。

愛媛縣綜合科學博物館是許多尚未受到文化與教養影響的天真兒童會利用的設施，或許正因為如此，才非常適合使用抽象象徵主義手法吧。

黑川紀章以「抽象象徵主義」來形容
這棟建築。困難的部分請仔細閱讀磯
先生的文章，總而
言之…

啊～

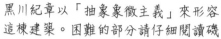

ABSTRACT SYMBOLISM

這棟簡直是將幼兒隨意
扔在地下的積木，照
排列原樣巨大化的
建築。

天文台
生涯學習
展示棟
入口
餐廳
N

入口大廳是玻璃材質的圓錐體。單側固定的坡道形成強大衝擊的巨形旋渦。
因為是圓錐體，所以自
動門是傾斜的。

要到展示區的遊客，得先搭
乘手扶梯到4樓，再沿著斜
坡往下走。

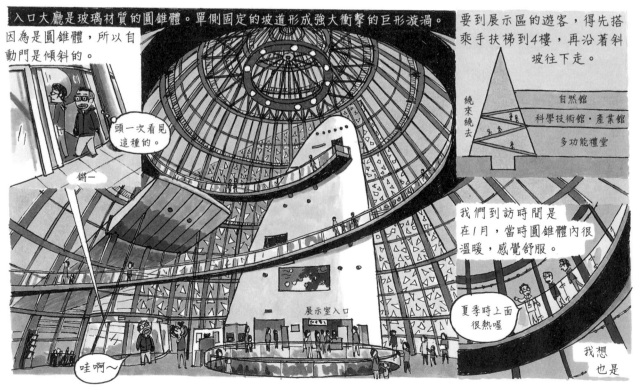

自然館
科學技術館・產業館
多功能禮堂
繞來繞去

頭一次看見
這種的。

鏘一

展示室入口

哇啊～

我們到訪時間是
在1月，當時圓錐體內很
溫暖，感覺舒服。

夏季時上面
很熱喔

我想
也是

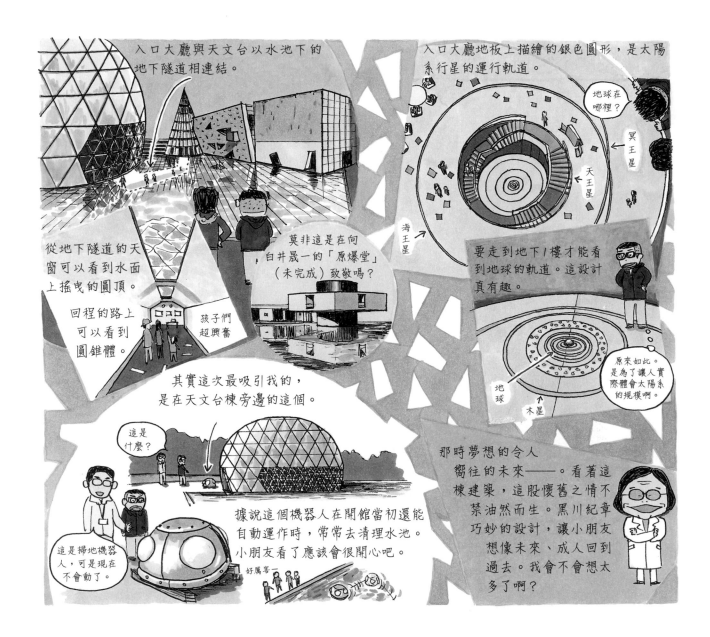

1994

秋田縣

無所不在的世界中心

渡邊豐和設計工房

秋田市立體育館│Akita Municipal Gymnasium

地址：秋田市八橋本町6-12-20│結構：RC造、S造│樓層：地上2層│樓地板面積：1萬1432平方公尺
設計：渡邊豐和設計工房│結構設計：川崎建築構造研究所│設備設計：設備技研│施工：鴻池組、加藤建設JV
完工：1994年

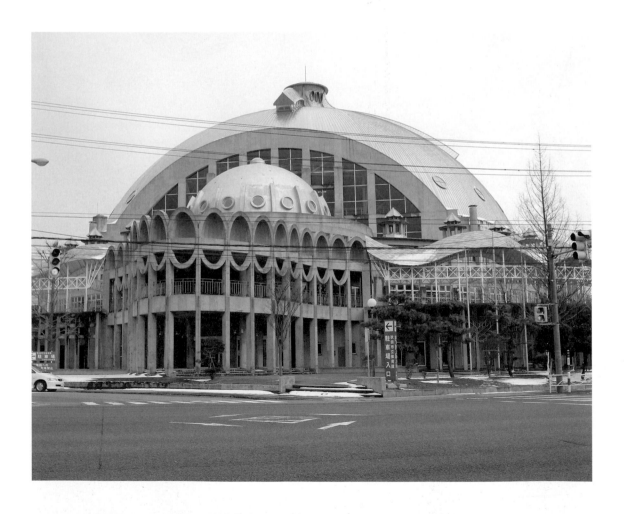

　　跟拉麵一樣，建築也分成「清爽」與「濃厚」兩種。而建築在後現代主義時代，怎麼說都是濃厚風的佔優勢。其中將「濃厚」風格發揮到極致的，是渡邊豐和所設計的建築群，堪稱為建築界的「天下一品拉麵」（發祥自京都的濃郁湯頭口味拉麵連鎖店）。這次我們要探訪渡邊的代表作，秋田市立體育館。

　　從JR秋田站搭乘巴士大約15分鐘後，在家電量販店與汽車展售中心店家林立、沿著外環道的郊區風景間，突然現身的秋田市立體育館具有壓倒性的存在感。

　　幸運的體育館並未受到東日本大地震影響而有所損害。建築由內部設有一大一小場館的兩座圓頂所組成，外圍則環繞著通廊、列柱、塔等古典建築元素。看起來就像是未知的古老文明遺留下來的教堂般。

　　渡邊雖然是以關西為主要據點，其實出身秋田。這棟建築是他從指名競圖中脫穎而出，衣錦榮歸之作。

　　他在設計主旨中說明，這棟建築是「繩文首都的奧林匹亞神殿」。秋田縣以鹿角市的大湯環狀列石為首，有多處繩文時代的遺址。這座體育館的圓形平面，設計靈感便是來自這環狀列石。此外，通廊的波狀屋頂則是發想自火焰型陶器。從這些元素可以了解建築與當地的關連性。

　　另一方面，「奧林匹亞」其實不太容易理解。列柱設計是希臘神的元素無誤，但為何是希臘呢？

離島寒村建築

　　除了這座體育館，渡邊還設計過其他好幾座的公共建築，例如和歌山縣的龍神村民體育館（1987年，P122）、長崎縣的對馬・豐玉文化之鄉（1990年）、島根縣的加茂町文化會館（1994年）、北海道的上湧別町鄉土館JRY（1996年）等，而這些建築幾乎都遠離東京與大阪等大都市的地方區域。

　　關於後現代主義建築的地域主義，本書雖然已經在「名護市廳舍」（P48）的篇章中探討過，但在這裡我想再次討論有關後現代建築與地方上的關係。

　　本書將後現代主義建築的時代分為1975-82年的摸索期、83-89年的興盛期、90-95年的極盛期等3個時期。若將之前收錄的建築照不同時期分為首都圈與地方（泛指首都圈以外的地方）兩區域來看，

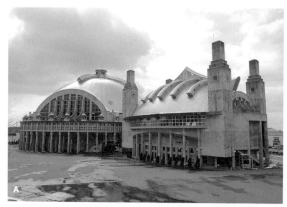

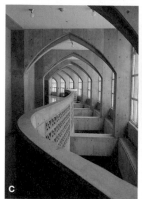
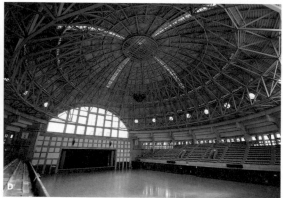
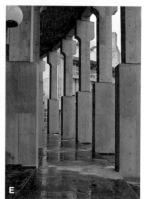
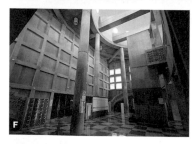
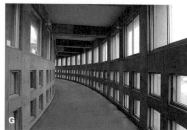
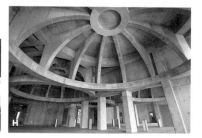

A 從東側望過去。圖左為主場館，圖右為副場館。 │ **B** 通往屋頂露台的戶外階梯。 │ **C** 主場館外圍的走廊。 │ **D** 主場館內部。頂部的天花板高達50公尺。 │ **E** 2樓的通道。 │ **F** 入口大廳。 │ **G** 圍繞主場館外側，全長250公尺的跑道。 │ **H** 1樓的底層挑高空間（吸菸處）。

摸索期首都圈對地方為1:4，地方上的建築數較多。到了興盛期，建築數反過來，首都圈對地方為6:5。到了極盛期則又轉回首都圈對地方3:6的狀態。

也就是說，後現代主義是在地方上興起的。進入80年代後，伴隨著泡沫經濟的膨漲，東京的建築也採用了這種設計手法。然而，當泡沫經濟崩壞，這種建築就從東京退場而回歸到地方。或許可以說，後現代建築原本就屬地方的建築吧。

正因為如此，以後現代主義者自居的渡邊豐和，才會積極投身於建造自己所言的「離島寒村建築」。

從邊境到世界

90年代以後，地方上的建築被稱為「箱物」並飽受批評。特別是泡沫經濟崩壞後，日本為了促進景氣復甦，投入龐大資金興建地方公共建設。結果卻製造出許多高維護費用但幾乎沒人使用的公共建築——這些建築多半是後現代主義風格的建築，因此後現代主義建築也為多數人所詬病。

或許是為了迴避那樣的批判，所以90年代中期多數建築師紛紛把注目焦點轉移到

「計畫」，脫離後現代主義。之後仍堅持後現代主義路線的建築師為數不多，渡邊是其中之一。

渡邊決定對這類箱物批判進行直球對決，正面迎戰。他在著作《建築設計學原論》（日本地域社會研究所，2010年）中寫道，「就算沒有人也無所謂。我要在無人的村落興建一開始就是廢墟的新建築」。

渡邊認為建築是世界的縮影。在四周一片荒涼的的地方最容易呈現「建築即世界」的感覺。對他而言，越靠近邊境就往世界更近一步。

秋田市立體育館是位於縣廳所在地的大型體育館，所以使用率相當高。儘管秋田市立體育館不符合「離島寒村建築」的標準，但秋田無疑是地方城市。渡邊把秋田視為地方的同時也將其當作世界中心。

考慮到這座建築的用是運動設施，世界性的體育盛典自然就是奧運會了。奧運的起源正是古希臘。所以設計方面才會跨越遙遠的時空，將希臘建築的列柱放置在秋田的體育館中。

將地方與世界連結，將其當成中心構思。如此一來，到處都是世界的中心。這就是渡邊心目中的邊境後現代建築。

對現代主義而言，「大空間建築」是容易表現存在意義的地方。

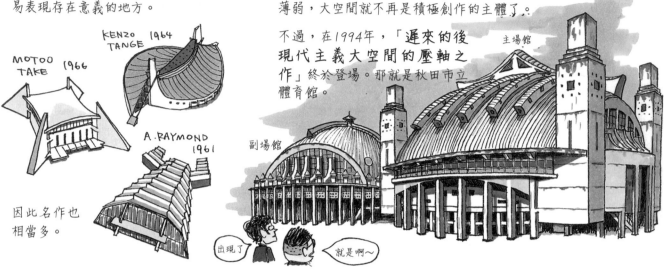

KENZO TANGE 1964

MOTOO TAKE 1966

A.RAYMOND 1961

因此名作也相當多。

然而，後現代主義建築因為與結構表現的連結較為薄弱，大空間就不再是積極創作的主體了。

不過，在1994年，「**遲來的後現代主義大空間的壓軸之作**」終於登場。那就是秋田市立體育館。

主場館

副場館

出現了

就是啊～

從前方馬路看到的是種副光景。

這棟建築已經不只是「是否能融入周邊景觀」層次的問題了，看了不免產生「蓋在地球上會不會太突兀」「科學文明容得下這棟建築嗎」等疑問。

可以理解為何在設計階段就問題百出了…

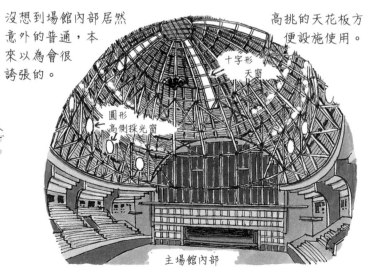

沒想到場館內部居然意外的普通，本來以為會很誇張的。

高挑的天花板方便設施使用。

十字形天窗

圓形高側採光窗

主場館內部

秋田市立體育館極富科幻感。在筆者（宮澤）見過的建築中，最具科幻感的是「國立京都國際會館」（1966年）

然而，拿京都與與秋田相比，設計形成對比。

相對於京都的直線、無生命的設計，秋田的則有如活生生的生物。

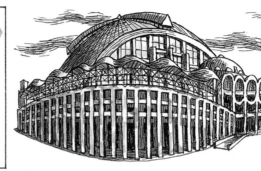

科幻建築對決！

西 之 國立京都國際會館　VS.　東 之 秋田市立體育館

若要拿30年間的科幻主題動畫來做比喻，京都大概是松本零士，秋田可能是宮崎駿吧？

主入口上部的裝飾讓人想到異形的孵化器

感覺故事最後建築物會長出腳來，開始移動

注意，緊接著的高潮在於主場館頂部。

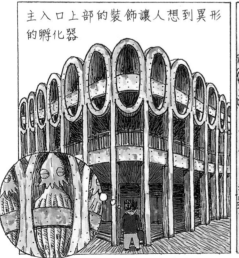

其實異形女王就藏在這裡。

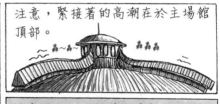

光是看著這棟建築，腦海就忍不住浮現各種「妄想細節」。電影界的諸君，快將這裡當成特攝電影的場景吧。

順路到訪

1994

最先進的拼布藝術

西海珍珠海洋中心（海KIRARA）│Saikai Pealsea Center

地址：長崎縣佐世保市鹿子前町1008│結構：RC造、部分木造│樓層：地下1層、地上3層│樓地板面積：5722平方公尺│設計：古市徹雄・都市建築研究所│施工：大成、日本國土開發JV│完工：1994年

古市徹雄・都市建築研究所

我們造訪的期間是2008年夏季之前，同年的9月至隔年的7月建築進行了修建工程，擴充了水族館機，完工後比左圖還漂亮。

長崎縣

若整體搭配相同色系，很容易就能
展現時尚感。

模特兒
磯達雄

但如果運用了不同色系與素
材搭配的話，必須要有相當
程度的時尚品味才行。

那麼，40歲以上的人們，盡
情懷舊一下吧。
讓我們跳躍時空！

這座西海珍珠海洋中心正是一棟挑戰「混搭」的建築。
光是正面就使用了好幾種設計語彙…。

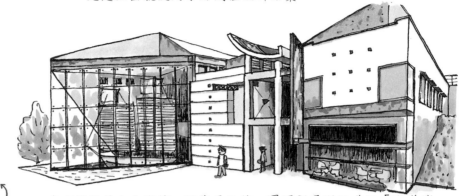

這座設施是由水族館、船隻展示館、圓頂劇場所組成的「海洋綜
合展示空間」。然而，站在建築相關人士的立場而言，這也是

90年代前半期設計潮流的展演空間

所以很有意思。

屋外的大階
梯。當時建
築競圖的指
定項目。

巨石陣風格的戶外雕
刻，也很有當時的風
味。

塗上灰泥的外牆，是
當時名匠師久住章的
作品。

突出的框
架設計也
很棒。

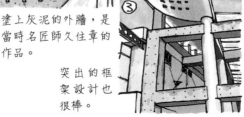

①
玻璃面當然是採用風靡一時的點
式玻璃結構（DPG，使用點固定
夾具）。

那麼，這棟建築的搭配究竟算
不算成功呢？這就交由你的品
味來決定了。

1995

後現代主義的孤獨

高崎正治都市建築設計事務所

輝北天球館 | Kihoku Astronomical Observatory

鹿兒島縣

地址：鹿兒島縣輝北町市成1660-3｜結構：RC造｜樓層：地上4層｜樓地板面積：427平方公尺
設計：高崎正治都市建築設計事務所｜結構設計：早稻田大學田中研究室｜設備設計：西榮設備｜施工：五洋、春園JV完
工：1995年

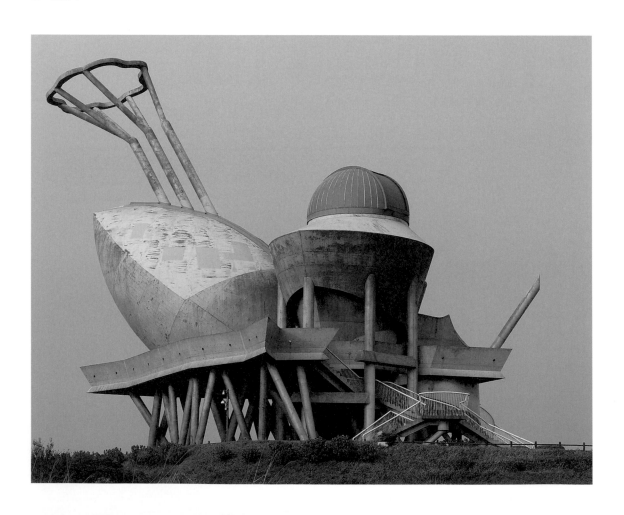

　　鹿兒島縣鹿屋市，位於大隅半島與陸地相連處。在遠離市區的山上公園內，設有一座輝北天球館。環顧四周，除了風力發電的風車之外，沒有其他的人工物了，可說是位在自然景觀當中。

　　即使遠遠望見，這座天球還是給人強烈的印象。陽台與階梯向外突出，彷彿就要纏繞往天上高舉的紡錘形物體。柱子傾斜，往上部長長延伸出去的3根柱子往前端展開，撐起花朵似的造型。

　　輝北天球館是兼設有展示設施的天文台。這是輝北町與鹿屋市合併前，為紀念當地在環境省舉辦的「全國星空持續觀測」評鑑中，連續四年獲得全日本第一而興建。因為是全日本空氣最乾淨的地方，可以看到日本最美的星空，於是興建這座天文台。觀光客也可入住近的民宿，悠閒欣賞美麗的星夜。

　　穿越大門走向建築，一樓底層挑高空間是名為「大地廣場」的人工庭園。除了設有洗手間以外沒有其他功能，不過就算只是在柱子周圍走走也很有趣。2樓有環繞一周的陽台，從這裡可以清楚看到櫻島。

真實的後現代建築

　　買了門票後進入裡面。紡錘形物體中間是稱為「零的空間」的研習室，裡面雖然像圓形劇場般設有階梯狀座位，然而沒有舞台。聽說這裡偶爾也會鋪設臨時地板，舉辦音樂演奏會，然而正中央貫穿的3根柱子實在太礙事了。連館長也表示，「舉辦活動很不方便」。

　　然而這座有如傾斜水滴內部的空間，卻讓人覺光是待在裡面就產生某種精神作用，就算沒有舉辦活動也想繼續待下去。

　　接著從階梯再往上走，來到3樓的展示室。這裡設置了一些太空相關的照片與解說告示牌，再沿著階梯往上走就是觀測室了。室內設置了口徑65公分的卡塞格林望遠鏡。2樓還有另一座天花板有星座閃耀的展示室。

　　設計的建築者高崎正治，出身鹿兒島，業務據點也設在這裡。高崎的作風獨具特色，標榜建造「環境生命體的建築」。本書所介紹的現代建築，即使各自有特異的外形，但還是能夠找出參考了哪些歷史上的建築樣式或者利用了什麼地域特性的建築素材。相較之下，高崎的建築很難找出參考的源頭。

　　要將輝北天球館的紡錘形解釋成鹿兒島

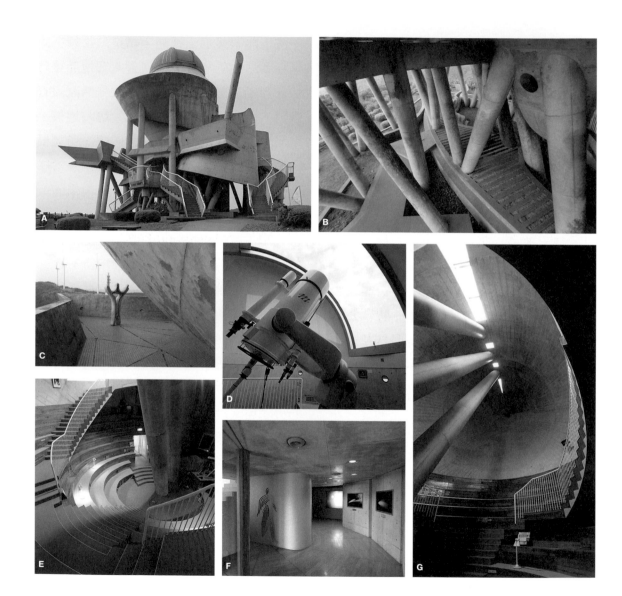

A 從南邊看到的全景。 ｜ B 傾斜柱林立的「大地廣場」。右邊的卵形部分為「兒童之家」，現在禁止進入。 ｜ C 2樓的展望交流廣場設置的「地球人」。 ｜ D 觀測室的反射式望遠鏡。 ｜ E 2樓「零的空間」。 ｜ F 3樓，展示室。 ｜ G 仰望3根柱子貫穿的「零的空間」。

特產的薩摩薯似乎也不是不行，但設計者本人完全沒有做任何解釋。若是就高崎從不借用簡單易懂的形狀，在原理上否定現代主義的作風來看，或許這棟建築堪稱強度最高的後現代主義建築。

這棟建築沒有一絲1980年代的後現代建築嘲諷的態度，徹頭徹尾的率直認真。

「虛構時代」的結束

社會學者見田宗介（1937年生）將日本戰後分成3個時期（《現代日本的感覺與思想》，1995年）。終戰至50年代為「理想時代」，60年代至70年代前半期為「夢想時代」，70年代後半期至90年代為「虛構時代」。

這個時代區分法對於理解戰後建築也算是易懂的示意圖。前川國男等人發起的現代建築體現了社會應該向前進的「理想」；之後出現的代謝派建築師科幻風的都市計畫描繪的是「夢想」；接著登場的後現代建築，一言以蔽之即「虛構時代」。

受到見田理論的影響，同為社會學者的大澤真幸（1958年生）將1995年當作「虛構時代」的結束。眾所周知，那一年發生了阪神大地震與地下鐵沙林事件。大澤認為「虛構時代」所產生的究極怪物就是奧姆真理教，因此這個時代也自我毀滅於此（《虛構時代的結束》，1996年）。

建築界也在進入90年代後，逐漸自後現代主義的興盛期淡出，對現代主義重拾好感。後現代建築在社會不再容許虛構的情況下失去了立足之地。其轉捩點正是1995年，因此本書也將1995年視為極盛期盛極而衰的一年。

輝北天球館是出現在後現代主義最後一年的極致後現代主義建築，同時也是「虛構的極致」。從社會一般大眾的眼光來看，稱之為「不可能的建築」也不為過。

然而，這棟建築卻是真切存在的。造訪輝北天球館所感受到的絕不是虛構性，而是壓倒性的真實感。

那分真實感，可能是因為這棟建築位於與都市隔絕的環境，所以才能延續至今吧。

最後的後現代建築輝北天球館，繼續朝著天空，孤獨矗立在九州南端山上。

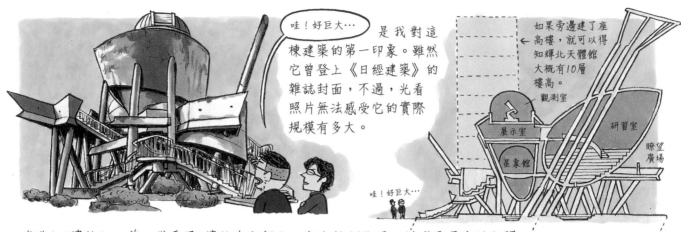

哇！好巨大⋯ 是我對這棟建築的第一印象。雖然它曾登上《日經建築》的雜誌封面，不過，光看照片無法感受它的實際規模有多大。

如果旁邊建了座高樓，就可以得知輝北天體館大概有10層樓高。

觀測室
展示室
研習室
星象館
瞭望廣場

哇！好巨大⋯

在進入2樓的入口前，我看了1樓的中空部分，完全被打敗了⋯從沒看過這種空間。

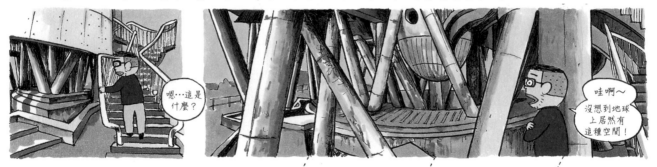

嗯⋯這是什麼？

哇啊～沒想到地球上居然有這種空間！

到底是怎麼施工的啊？繁複的細節一堆，一看就知道製模師傅有辛苦。

話說回來。這個空間究竟是為了什麼目的。從平面圖來看，各區分別取了名字，但似乎沒有什麼特定機能。可惜的是，來館人數雖多，大部分的人都毫不在意這空間就經過了。建築愛好者應該都要看看這裡，因為這裡是最值得一看的地方。

水之座
土之座
大地廣場
水脈

N

1F Plan

2樓的瞭望廣場也很棒。就算不進入設施當中，也能開心暢遊。在這裡千萬不要問「這是要做什麼的」。

千萬別在外部逛一下就滿足的回去了，畢竟門票也要500日圓，當然要好好參觀一番！其中研習室非常出色。

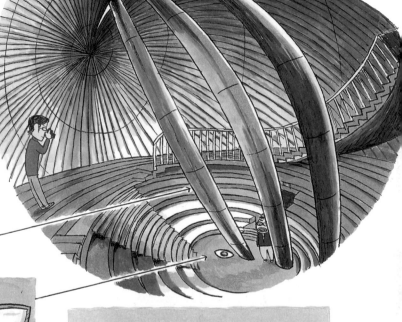

離機能最遠，
離表面主義也最遠？

斜立的3根柱子貫穿外牆，往屋外突出。巨大的戶外雕刻的名稱為「心之御柱」。

呈球面狀凹下的地板中央有眼睛？是想藉此表達太空中沒有上下之分嗎？

距離輝北天體館車程約2小時的指宿市「菜之花館」，也是高崎正治設計的作品（1998）。這裡也很值得參觀。不過還是留待下次造訪吧。

特別對談│Dialogue

隈研吾〔建築家、東京大學教授〕 ╳ 磯達雄〔建築作家〕

「與社會搏鬥所產生的張力，沒有比這個時代更有趣的了。」

攝於隈研吾事務所頂數陽台。從照片中磯達雄（右）身後可瞥見隈研吾設計的「DORIC」（1991）。（對談攝影：花井智子）

隈研吾與磯達雄精選
日本後現代建築10選（竣工年順）

--

1 | **懷霄館**〔親和銀行總行第3次增改建電算中心棟〕
白井晟一 | 1975年──隈

2 | **千葉縣立美術館**
大高正人 | 1976年〔第2期〕──磯

3 | **名護市廳舍** | 象設計集團 | 1981年──隈

4 | **筑波中心大樓** | 磯崎新 | 1983年──隈

5 | **直島町役場** | 石井和紘 | 1983年──磯

6 | **釧路市立博物館** | 毛綱毅曠 | 1984年──磯

7 | **盈進學園東野高等學校**
克里斯托佛・亞歷山大 | 1985年──隈

8 | **YAMATO INTERNATIONAL** | 原廣司 | 1986年──磯

9 | **湘南台文化中心**
長谷川逸子 | 1989年〔第1期〕──隈

10 | **川久飯店** | 永田・北野設計事務所 | 1991年──磯

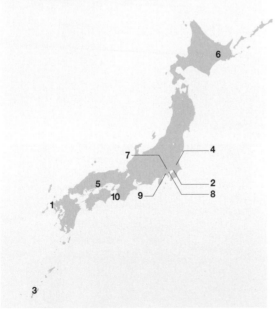

隈研吾出生於1954年，在本書提及的1975-95這20年間，他從東京大學建築學系邁向建築師之路。另一方面，本書作者磯達雄則是在後現代主義最興盛的時期進入名古屋大學建築學系就讀。相差10歲的二人各自對這個時代有何看法？在此請他們各選出5件「對日本後現代建築意義重大的作品」並展開對談。

--

磯 | 相較於現代主義，許多人認為後現代主義更不容易理解呢。

隈 | 可能是因為後現代主義擁有兩面性吧。

磯 | 兩面性是指？

隈 | 其中一面是「地域性」的復甦。現代主義是一種以抽象樣式席捲世界的全球主義。相對的，後現代主義則是試圖再次發掘各地域固有特質的運動。

磯 | 另一面又是什麼呢？

隈 | 就是「泛美主義」。推動後現代主義的是美國的一些建築師，他們運用自希臘、羅馬以來的具共通性建築語彙的古典建築基礎，從中擷取美國的地域性元素。結果卻產生了消去地域性的扭曲、變形空間。

之後，日本自美國引進後現代主義，於

是日本也被迫接受源自美國的新全球主義。就因為兩種面相的強度不一，作品才會產生差異，並進一步導致後現代主義難以被眾人理解。

磯｜那麼，隈先生選擇白井晟一的**懷霄館〔親和銀行總行第3次增改建電算中心棟〕**的理由是？

隈｜因為白井的存在非常重要，他的思想遙遙領先後現代主義，只要看過「原爆堂計畫」（1955年），就能得知白井在水平性與透明性方面是從其他觀點吸收現代主義的。而他所接收的現代主義又逐漸變質成類似後現代主義的箱性、垂直性等性質，尤其懷霄館更是強烈地表現出箱性和垂直性。我認為這對之後以磯崎（新）

為中心的日本後現代主義建築師而言，是個很好的先例，也可以說帶給了其他人勇氣。

而現代主義到後現代主義的轉換，是一場發生在丹下（健三）這位師父與磯崎、黑川（紀章）這些弟子之間的大型「弒父」事件。而在背後支持「屠殺」的正是白井晟一。

磯｜實際見到這棟建築時覺得有意思的是，白井彷彿化身為策展人，從世界各地蒐集各種事物，打造出這樣的空間。

隈｜或許可以說，在現代主義與後現代主義之間，還存在著一種可視為「策展」的建築，發揮門鉸鏈結合的功能吧。

俯瞰懷霄館（照片右）與親和銀行第一期・第二期

懷霄館的入口大廳

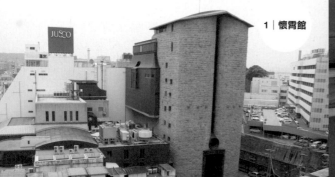

1｜懷霄館

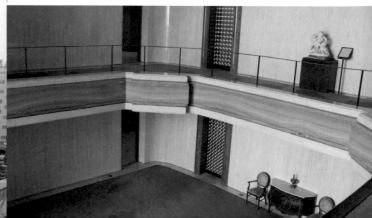

創新不會從「正確」中誕生

礒｜我首先選擇的建築，是大高正人的**千葉縣立美術館**。現代主義開始轉向後現代主義的現象出現在70年代，而千葉縣立美術館正是其中的代表案例。在那之後，大高先生的建築就全都設有大屋頂了。

本書也收錄了大江宏的「角館町傳承館」（1978年，34頁）。該建築同樣也設置了大屋頂，並加入拱形的設計。進入80年代後，就連前川國男也開始架起屋頂來了。

從所謂現代主義5原則的造型，逐漸轉變成非該類型之物，到最後丹下健三轉而

隈研吾。1954年生於神奈川縣橫濱市。1979年東京大學研究所修士課程建築學專攻修畢。曾任哥倫比亞大學客座研究員，1990年開設隈研吾建築都市設計研究所。2001年任慶應義塾大學教授，2009年任東京大學教授。

投向後現代主義，我認為70年代是這一連串巨大演變的序章。隈先生對於這個時代的現代主義巨匠的動向有什麼看法？
礒｜坦白說……我一直覺得很遜（笑）。我之所以這麼認為，是因為那種自己蓋章

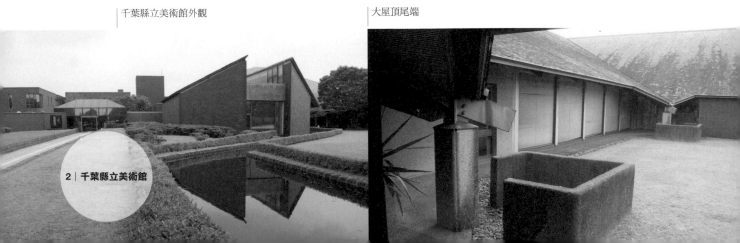

千葉縣立美術館外觀　　大屋頂尾端

2｜千葉縣立美術館

認證，或是為自己找藉口的行為很無聊。而且「正當規律」一詞只會更加連累平凡的現代主義，讓20多歲的年輕人覺得缺乏知性又不真誠。

　　磯崎將後現代主義包在名為「知性滑稽」的糖衣中介紹給日本，現代主義派卻無法理解潛藏其中的偽惡性和批判性，依舊一派無趣地坐在自己的「正當規律」位置上。但是無論哪個時代，創新事物都不會從「正當規律」中誕生。

磯｜接下來是隈先生選擇的象設計集團的**名護市廳舍**（1981年，48頁）。

隈｜直到現在這棟建築仍是我最喜愛的作品。名護市廳舍未採用現代主義的「端正」形式及磯崎的「知性滑稽」，而是在這樣的規模下，直接將沖繩的風土民情化為至今未曾有過的建築，這一點實在讓我印象深刻。雖然我覺得象設計集團大量運用風獅爺的裝飾性手法很多餘，不過風獅爺卻在名護市廳舍裡退居配角，使整體散發出古典的強韌感。

詼諧性不是誰都能達到的

磯｜接下來要討論的也是隈先生所選的**筑波中心大樓**（1983年，66頁）。

隈｜這是日本建築從富有水平性、透明性的丹下派現代主義，轉換成能夠表現垂直性的「箱型」建築的紀念碑。到頭來，屬於丹下派結構的現代主義「箱型」建築，

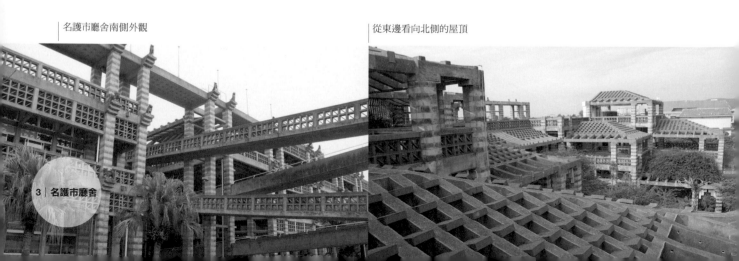

名護市廳舍南側外觀　　　　　　　　　　從東邊看向北側的屋頂

3｜名護市廳舍

一旦周圍環境複雜化或顧客提出的要求變嚴苛，就會立刻露出破綻。不過，多虧磯崎和黑川確立了不會致使「箱型」建築露出破綻的方法論，之後日本才能無所顧忌地以箱型建造公共建築。

磯｜意思是磯崎和黑川創造出讓公共建築計畫與建築表現和諧共存的手法嗎？

隈｜是的。那是一種包含商業在內，無論進行何種計畫，都能讓建築呈現應有面貌的技術。歐洲的古典主義建築就是因為擁有那種技術，才得以從希臘羅馬時代延續超過2000年。我認為磯崎和黑川是日本首度能夠掌握那種成熟技巧的建築師。

磯｜我所選出的石井和紘的**直島町役場**（1983年，72頁）與筑波中心大樓也有關

磯達雄　個人簡歷請參閱230頁

連。直島町役場也是純粹以「引用」手法設計的建築。該建築完工的那年，我正好升大學，對於以引用手法建造的建築特別有感覺。因為我覺得，就如同高橋源一郎的小說和黃種魔法大樂團的音樂一樣，將來建築或許也只能藉由引用來創造了。

隈｜直島町役場其實也擁有超越引用建築

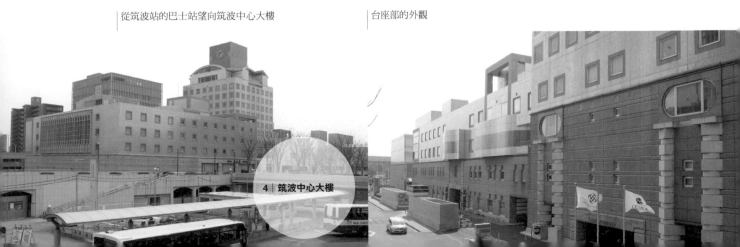

從筑波站的巴士站望向筑波中心大樓　　　　台座部的外觀

4｜筑波中心大樓

「要越過那一線，
　只能靠『假裝詼諧』」——隈

「連和風都引用的直島町
　役場真驚人」——磯

的有趣之處。譬如大量運用薄屋頂和斜向線條的設計，感覺就與四周的木造住家十分契合。我對新建築會與周邊環境的粒子感、物質感產生何種反應的都市設計很感興趣，所以一見到這棟建築，就不禁讚嘆石井的手法相當成功。

磯｜原來不能單從引用方面評論直島町役場啊。那麼，隈先生對於這棟建築採納日本語彙，也就是日式風格這一點有什麼看法？

隈｜馬克思有句名言是「第一次發生是悲劇，第二次則是喜劇」，但是我反而覺得第一次只能以喜劇登場。姑且不論村野藤吾、吉田五十八那些已經走入另一個世界的人，當時還在世上的建築師都忌諱使用日式元素吧。若想突破這種狀況，恐怕也只能故作滑稽了。

麥可・葛瑞夫（美國建築師，1934-2015年）在見過筑波中心大樓之後，曾經對磯崎提出「你為何不使用日式元素」的疑問。我想這個問題大概觸及磯崎的痛處了吧。因為這句話的意思，就等於在說他的「箱型」技術不足以操作日式元素。不過石井卻以他的才能，詼諧而完美地將日式

元素融入作品。所以說，詼諧不是誰都能辦到的。

宇宙論派的悲劇

磯｜接著來談我選擇的毛綱毅曠**釧路市立博物館**（1984年，84頁）。以毛綱為首，還有渡邊豐和、高崎正治等人的建築被稱為「宇宙論」派建築，在80年代獲得極高的評價。然而，現在的學生對此興趣缺缺。實際上看著他們的建築，高崎的「輝北天球館」（1995年，208頁）仍然具有壓倒性的存在感。可是卻又無法清楚解釋這些到底好在哪裡。

隈｜我也參觀過釧路市立博物館，可是看到混凝土建物的內外被那些展示弄得雜亂不堪就覺得失望。宇宙論派的悲劇在於與80年代的商業主義過於契合，所以其思想就視為商品了。毛綱等人想在建築當中融入宇宙相關的元素的嘗試是很有趣，然而我從實際的建築上也感受到將宇宙論商品化的那個時代的功利氣息。

在毛綱的建築作品中，我喜歡他母親的住家「反住器」（1972年）。我的老師原廣司也有帶著宇宙論風格的作品，而他是在木造的低價住宅大力發揮那種風格。宇宙論很容易因為隨著建築的規模擴大而遭到商業主義摧毀。

磯｜接著要討論的是克里斯托佛·亞歷山大作品，**盈進學園東野高等學校**（1985

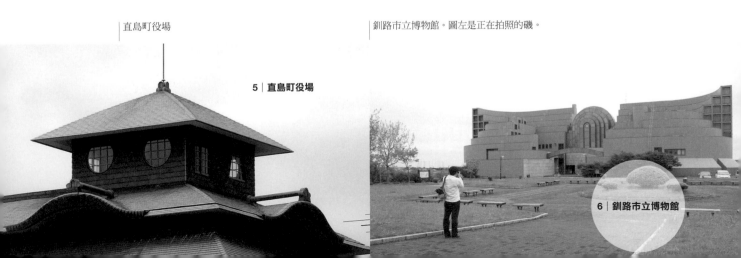

｜直島町役場

5｜直島町役場

釧路市立博物館。圖左是正在拍照的磯。

6｜釧路市立博物館

年，100頁。）

隈｜美國的學院派就連在處理場所性的時候，仍會硬是將其視為「科學」來進行。做為這類代表建築，所以我選擇了這件作品讓大家記得。

磯｜到實地參觀這棟建築時，我跟宮澤（負責插畫工作）兩人相當感動。雖然聽說完工時有許多人期待落空，但我覺得也沒有什麼不好。我認為這棟建築在四周空無一物的環境裡，像迪士尼樂園那樣營造出某種烏托邦式的空間。

隈｜亞歷山大可能是將自己曾就讀的劍橋大學校園當成理想，想要重現那樣的空間吧。雖然他提出多種理論強化自己的作品，仍無法否認打造出來的其實是對自己

成長空間致敬的青澀之作。建築師或許逃離不了這種宿命吧。尤其是美國更是這種喜歡以理論武裝自己的幼稚國家，就這點而言，的確意義深遠。

原廣司的比例感

磯｜YAMATO INTERNATIONAL（1986年，112頁）是我大學時代印象最深刻的建築。在雜誌上看到這作品的時候，情不自禁的讚嘆居然有複雜到這種程度的建築。

隈｜我也是在那棟作品完工時，初次在這麼大規模的建築上感受到原廣司的小住宅作品帶給我的感動。原廣司特有的緊密的

越過水池觀看盈進學園東野高等學校的講堂教室群　　｜入口

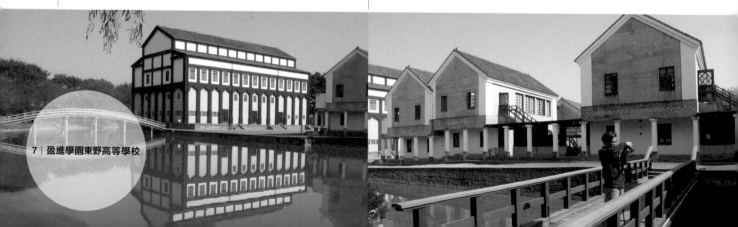

7｜盈進學園東野高等學校

比例感，完全展現在整棟建築上。這是磯崎與黑川所沒有的獨特比例感。

磯崎與黑川都是優等生，能夠確實掌握丹下派的現代主義與結構主義，並且在設計當中加上古典主義建築的養分。另一方面，原廣司天生就擁有那些優等生腦內無法還原的比例感與素材直覺，於是民家的比例感，能等比在巨大規模的YAMATO INTERNATIONAL中展開。這棟細微粒子感與龐大軸線共存的建築，連我也深受影響。

磯｜接著要談的是長谷川逸子的**湘南台文化中心**。

隈｜我原本以為長谷川是現代主義派，直到這棟建築完成後才發現並非如此。現代主義者將目標的事物落實於現實當中，意外的加入了場所性並且讓人覺得親切感十足。伊東豐雄的「八代市立博物館」（1991年，162頁）雖然也有這種特質，但普遍性與抽象性還是比較明顯。

長谷川似乎藉著這棟建築稍微跨過了界線。見了建築當中使用土修飾的細節後，覺得現代主義與場所性說不定沒有這麼對立，真是激勵人的建築。

場所性是「無底泥沼」

磯｜因為我想提一下泡沫經濟景氣的影響，所以最後選擇了永田・北野設計事務所的**川久飯店**（1991年）。這棟建築給人

YAMATO INTERNATIONAL西側外觀

湘南台文化中心內部塗上灰泥之牆壁

8｜YAMATO INTERNATIONAL

9｜湘南台文化中心

感覺不只是表層而是從根基開始打造，也只有泡沫經濟下才有辦法實現的作品。然而，作為一棟用心打造出來的建築，卻不見容於世間，川久飯店一度遭遇倒閉的悲劇事件。

隈｜其實「豪斯登堡」（1992年）也發生過相同的事。不過場性所真的非常可怕，並非光憑「正確」的作法就能夠應付。假如不認清這點就與地方、場所搏鬥，就會陷入無底的泥沼，無論在建築的呈現或經營面上遇到困境。

為了與場所性對抗，使用像是藝術等手段來提高層次是必要的。藝術中蘊含著詼諧性與批判性，所以石井的這種姿態是有可能的。

磯｜磯崎應該也很清楚那一點吧。

隈｜丹下與大高這些現代主義派並不擁有藝術家的方法論，所以無法應付場所性。另一方面，柯比意身兼建築師與藝術家，能夠與場所性對峙，也具有自我要求升層次的技術，因此他能在昌迪加爾一系列的計畫中與「印度」這個地方抗衡，而且作品也絲毫不顯得黏膩沉重。柯比意既是現代主義者的典範也是後現代主義者的典範，他所擁有的藝術性將此化為可能。

日本後現代主義的緊張感

磯｜隈先生，你對這個時代在建築中的詼諧性與藝術性有何看法？

往上看川久飯店的外牆

餐廳的仿大理石柱（左官師傅施工）

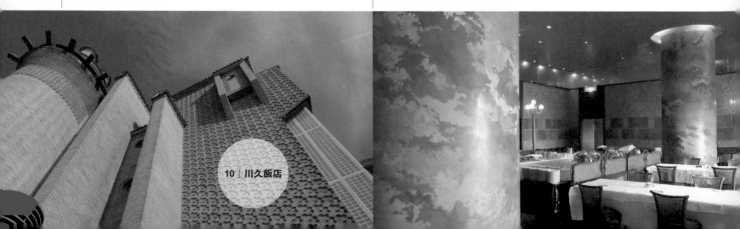

10｜川久飯店

「將各種方法論
嘗試到極限的時代」——隈

「現今的中國與中東建築
是現代主義嗎？」——磯

隈｜從前的時代就好比在詼諧性和正當性中間走鋼索一樣，只要拖住詼諧性，就會掉下這一邊的懸崖；要是拖住正當性，又會往另一邊的懸崖墜落。相較之下，這個時代的設計師則是盡情地嘗試各種建築方法論直到極限，而且無論成功或失敗，各式各樣的範本都有。我現在的立場，也是在與這個時代並行一段時間之後才摸索出來的。

美國的後現代主義是單純的歷史主義，而且社會整體也都朝著那樣的方向前進，所以不需要詼諧，也因而沒有緊張感。但是在日本，支撐社會的文化一直以來都很不安定，導致建築師長期都在與文化狀況搏鬥的情況下創作建築。正因為那份緊張感表現在作品中，如今看起來才格外有趣。

磯｜近來中國和中東出現了許多個性十足的建築。那些國家也會產生像日本後現代主義時代的建築嗎？

隈｜我想現在應該是不會，因為他們太缺乏與社會、文化之間的搏鬥和緊張感了。建築這種東西，會表現出自身與社會是以何種關係彼此交鋒。而小說的有趣之處也在於此，所以在日本後現代主義盛行的20年間，才能欣賞到擁有那種風格的文學作品。至於歐洲，柯比意和密斯凡德羅所處的戰爭前後時代亦是如此。瓦勒里將其稱為「精神危機」的時代。

我希望各位能夠將後現代主義的時代，視為一部記錄建築師如何與社會搏鬥的紀錄片。創造建築的行為中，必定有著與社會搏鬥的一面，因此這個時代的作品對年輕人而言，是相當值得參考的。

做為時代的證言

聽到「後現代主義建築」，腦海會浮現什麼印象呢？

是用色華麗的裝飾性外觀？切妻與拱形的屋頂？引用過去的名建築的樣式？不，後現代主義是種理念而非意象，應該也會有人這麼認為吧。總之，對於後現代主義建築的想法，因人而異。

然而，若是論及是持肯定或否定態度，對於現在的建築界而言，談到「後現代主義」時持否定用意的人還是多一些。徒具外在的輕浮建築，多少是類似這種含有貶意的說法。今天你若是一名建築師，要是有人對你設計的建築表示「這真是很棒的後現代主義建築」，坦白說也開心不起來。

可是對於某個時期的建築界而言，後現代主義的確曾經蔚為一股極大的潮流。深受影響的建築師也不少。

如果只是因為後現代主義建築外觀奇特就不屑一顧，那樣才是光憑外在評論建築吧。

為了精確探討「現代主義之後的建築是怎樣的」，所以我想重新思考有關後現代主義建築的事。將其意義與價值傳達給日後會接觸這類建築的年輕世代。

這就是我寫下這本書的用意。

廣泛介紹象徵時代的建築

本書內容基礎為2008年開始在《日經建築》雜誌上連載3年的「建築巡禮後現代主義篇」的專欄，再加上「順路拜

訪」的新書稿與對談，就是這本新書的全貌。

　　執筆的宮澤洋與磯達雄，已經出版過《有故事的昭和現代建築　西日本篇》《有故事的昭和現代建築　東日本篇》二冊，這兩冊介紹的是1945-1975年間完工的日本現代主義建築，本書為該系列的續篇。（編按，本系列前傳《日本前現代建築巡禮》〔遠流〕已出版。　）

　　本書探訪對象選自1975-1995年20年間完工的日本建築。雖然那個時代是被稱為「後現代」的建築興盛的時代，然而我們沒有嚴格定義「後現代主義建築」，而廣泛介紹象徵了那個時代的建築物。因此，也收錄了一些一般不定義為後現代主義建築的作品。

　　採訪方式與文章形式和之前相同。同樣是宮澤與磯一起去看建築，宮澤負責插圖，磯負責拍照與撰寫文章，「順路拜訪」的部分則全由宮澤執筆。

崩潰的時代

　　本書雖然是《有故事的昭和現代建築》系列作續篇，但結構已有很大不同，文章排列順序相對於「現代建築」那兩冊是以東日本西日本的地方分布為區分，「後現代建築」則是按照完工順序編排，大致分為3個時期。理由之一是，即使在每個時期介紹個別的建築物，但還是希望藉由時間脈絡讓讀者對整個後現代主義時期有明確的理解。

　　那到底是什麼樣的時代呢？那是個高度經濟成長結束，

科學進步與技術發展能造就幸福未來的神話破滅的世界。引領社會與人們往更好境界邁進的先驅不再存在，價值相對化之間只有彼此差異鴻溝加深，一切潰不成形的時代。

我是在這個時代開始認識有關建築的一切。我在磯崎新的筑波中心大樓完工的1983年進入大學建築系就讀。可以說是在看著嶄新而有趣的後現代主義建築壓制古老而乏味的現代主義建築並且席捲建築媒體的情況下就讀建築學科的。就如同雁鴨的雛鳥會把初生時第一眼看到的動物當作親鳥的銘刻印象那樣，我的建築觀是伴隨著後現代主義建築培育而成的。

大學畢業後我就任職於建築專業雜誌擔任記者，並因為工作的關係到處參訪許多完工的建築。當時已經處於泡沫經濟時期，我親眼目睹許多原本不可能實現的豪華後現代主義建築紛紛完成。從最開始的驚訝心情，後來也習以為常了。

本書作者我就處於這樣的環境。所以本書並非以上帝視角審視過往建築潮流的歷史書，而是曾經身歷其中的人的時代證言。

後現代主義之後的建築界發展

進入1990年代後，泡沫經濟崩壞，後現代主義式的建築設計也轉衰。現代主義建築從計畫開始即展現機能主義的作法受到矚目，建築形態也多半轉為簡單平直的長方體。

在這之中，我們在本書中為後現代主義建築定義的終結年代1995年來臨了。

將終結的時間定在那一年是有意義的。因為那年發生了阪神大地震與地下鐵沙林毒氣事件二件大事。這促成了建築師對以往的建築設計的強烈反省。原本就已衰退的後現代主義，就次走向終結。

在這3年連載期間，我們重新思索就此終結的後現代建築。就在探訪之旅結束的時候，發生了東日本大震災這場極大災害。

這事件讓人感到奇異的符合感。建築之流或許在這瞬間又即將改變，或許我們也將再度見證。只是會是什麼樣的事物，現在還是未定狀態。

2011年6月

磯達雄　建築作者

〔作者簡介〕

磯 達雄│

1963年生於埼玉縣，1988年畢業於名古屋大學工學部建築系。
1988~1999年間任職於《日經建築》雜誌編輯部。
2000年獨立。2002年合夥成立編輯事務所flick studio。
目前擔任桑澤設計研究所及武藏野美術大學外聘講師。
著作有《634之魂》，共同著作有《高山建築學校傳說》
《從數位影像看日本建築的30年變遷》《現代建築家99》
《我們想的未來都市》等。
flick studio網址：http://www.flickstudio.jp/

〔繪者簡介〕

宮澤 洋│

1967年生於東京，成長於千葉。
1990年畢業於早稻田大學政治經濟學部政治系，進入日經BP社。
就讀文科卻不知為何被派至《日經建築》編輯部，
自此與建築結下不解之緣。
2005年1月－08年「昭和現代建築巡禮」，
2008年9月－11年7月「建築巡禮後現代篇」，
2011年8月－13年12月「建築巡禮古建築篇」，
2014年1月－16年7月「建築巡禮現代篇」連載。
2018年至今再度連載「建築巡禮昭和現代篇」。

現為《日經建築》總編輯，並與磯達雄在《日經建築》上固定連載專欄。

綠蠹魚 YLF59

日本後現代建築巡禮
1975-1995 昭和、平成名建築 50 選

作者—— 磯 達雄、宮澤 洋、日經建築
譯者—— 劉子晴
主編—— 曾慧雪
行銷企劃—— 葉玫玉

發行人—— 王榮文
出版發行—— 遠流出版事業股份有限公司
　　　　　100臺北市南昌路二段81號6樓
　　　　　郵撥／0189456-1
　　　　　電話／(02)2392-6899　傳真／(02)2392-6658
著作權顧問—蕭雄淋律師
2019年6月1日　初版一刷
售價新台幣480元（缺頁或破損的書，請寄回更換）
有著作權・侵害必究 Printed in Taiwan
ISBN 978-957-32-8547-2　（日文版ISBN978-4-8222-6690-5）

遠流博識網
http://www.ylib.com　　E-mail: ylib@ylib.com

國家圖書館出版品預行編目 (CIP) 資料

日本後現代建築巡禮：1975-1995 昭和、平成名建築 50 選 /
磯達雄文；宮澤洋圖；日經建築編；劉子晴譯. -- 初版. --
　臺北市：遠流，2019.06
　面；　公分. --（綠蠹魚；YLF59）
譯自：ポストモダン建築巡礼
ISBN 978-957-32-8547-2(平裝)

1. 建築藝術 2. 建築史 3. 日本

923.31　　　　　　　　　　　　　　　　　108005431